历代名家册页粹编

清初四王册页

浙江人民美术出版社

清代四王的"仿古"与"通今"

刘颖佳

　　"清四王"指清朝初期画坛的王时敏、王鉴、王翚、王原祁。他们的山水画主要以摹古为主，又以各自画风的区别将王时敏、王原祁分为"娄东画派"，王鉴和王翚分为"虞山画派"。"清四王"的绘画艺术首先是一种极具中国传统审美特色的艺术形式，一定程度上反映了中国古代社会后期的人们，尤其是知识分子的心路历程；其次，在时代大背景下，绘画艺术发展趋于成熟。"四王"绘画作品不同程度地表现出中国传统山水审美的倾向，作为思想的外现形式，他们将宋元以来优秀画家的技法融会贯通，并将其推崇至一个新高度，成功开启影响后世近百年的山水画风。因此，他们作品中对历代传统绘画表现出的活跃而进步的特色，就显得更有价值。

　　"四王"之中的王时敏、王鉴、王翚都经历了政治上改朝换代、阶级矛盾和冲突异常激烈的特殊历史时期，社会经济关系开始调整的时期，以及社会思想急剧变化的时期。这一时期在中国整个历史当中显得较为特殊。清入关以来，在思想上大兴复古之风，提倡儒学，尤其推崇程朱理学。"四王"的艺术主张正是来源于极具儒家审美范式的董其昌，可以看出他们的审美观点与清朝统治者在文化思想上的专制统治是一致的。因此，"四王"在清初很快便确立了正统派的地位。"四王"中年龄最小的王原祁也正是在这样的历史背景下以画供职开启了仕途。

　　不同于清初四画僧（弘仁、髡残、朱耷、石涛）带有强烈个性化特征的画风，"四王"传承绵亘着同宗、亲缘、师生和朋友等多层关系，故而画风愈显平和协调。王时敏，本名赞虞，字逊之，号烟客，晚号归村，亦号偶谐道人、西庐老人等，世称西田先生，苏州府太仓县人。系出江南明朝望族，显赫的家世让他有机会师从董其昌，在其指导下濡染临摹古人绘画，上窥宋元诸大家，中期专意黄公望，尤有深契。作为画苑领袖，他开创"娄东派"，因娄江东流经过太仓城又称"太仓派"，此画派以崇古保守的画风与"虞山画派"相依托，统领当时画坛。在王时敏的绘画中可以看出他对"仿"古的态度。《仿古山水图册》是其仿古的精品之作，以董源、巨然、赵孟頫、"元四家"、"吴门四家"为宗，用笔圆润，清雅幽淡，作品意境深远，气韵神逸。同时，他在探索个性的道路上尝试留下自己的印记，所作《长白山图卷》并非摹古之作，画面意境悠远，苍润松秀，他将自然的节奏融会于心，采诸家所长，浑然一体。山石草木，云烟足径，都观照出前人的痕迹。这种尝试与经验在画面中呈现出一种鲜明的和谐，足以看出深厚的临摹功底。清代学者陈田在《明诗纪事钞》中，对王时敏在"四王"中的地位及影响做了如此精辟的论述："烟客（王时敏）续华亭（董其昌）之绪，开虞山（王翚）之宗，太原（时敏）、琅琊（王鉴）一时匹美。石谷、瓯香（恽寿平）、渔山（吴历）皆亲炙西田（王时敏）得其指授。麓台（王原祁）之衍家传，又无论矣。"

　　影响娄东派的重要画家还有王原祁，字茂京，号麓台、石师道人，江苏太仓人。他是王时敏之孙，在祖父指导下幼年便显露出不凡的画技。王时敏曾在屋中看到一小幅王原祁的山水画，误以为是自己所作，感叹"是子业必出我右"。王原祁一生创作颇丰，册页小品多以"仿古"为题材，集南宗画派诸家绘画所长，特别是黄公望的浅绛山水，仿作出神入化，风格古秀。祖父王时敏对此有过这样的评价："元季四家首推子久（黄公望），得其神者惟董思白（其昌），得其形者吾不敢让，若神形俱得，吾孙

其庶乎？"他在"四王"里成就最高，个人风格更加明显。所作《富春山图》为仿黄公望《富春山居图》长卷意趣而作，描绘雨后景致清新爽丽，笔墨浑融而层次清晰，设色清淡圆润，多用披麻、米点、折带皴法。王原祁在摹古的过程中淬炼自己的力量，"仿古而脱古"，使自己的艺术主张处于清醒的热情之中。晚年总结绘画思想所作的《雨窗漫笔》与《麓台题画稿》拓展了"南宗"的绘画观，系统地表达了他的美学主张。加之政治上显赫的地位，将"娄东派"的影响力推至高峰，追随者众多。

"四王"中同样系出名门，师从董其昌的还有王鉴，字元照、圆照，号湘碧，又号染香庵主，被画史誉为"后学津梁"。他在经历了仕途上的挫折后，潜心于笔墨间的意趣追求，坦言："余生平无所嗜好，惟于丹青不能忘情。"册页作品中可看出他的"师古"道路不局限于"南宗"，也取法于赵令穰、赵伯驹、赵孟頫的青绿山水，兼采"北宗"诸家与南宋四家所长。笔墨丰富，沉雄精诣，形成自己丰富的山水画语言。藏于天津市艺术博物馆的仿黄公望作品，虚实有度，空间感十足，展现出宁静深秀的山川景色。王鉴博采众家的优点，摹古功力深厚，与王时敏共同领军画坛，人称"二王"。学生王翚更是在他的影响下，不拘一家之体，善取前人之法，取得更高成就。王翚，字石谷，号耕烟散人、剑门樵客、清晖老人、乌目山人等，在王鉴的指导下"以元人笔墨，运宋人邱壑，而泽以唐人气韵，乃为大成"，妥善地以中正平和的态度对待仿古，借古以开今。他的作品重视"气韵生动"，借"仿古"之径拓展自己的全部才能，是"四王"作品中写实表现最突出的画家。后期技法更为成熟，抒情而克制地表达面对自然的真实感受。所作青绿山水，技法上结合水墨渲染与青绿设色，构筑的画面洋溢活力又不失宁静，细节处惹人喜爱。在黄公望奠基之上，王翚开"虞山画派"，与"娄东画派"共同继承与发扬传统文人画的精髓，为后世留下巨大的智慧遗存。

纵观中国画发展进程，此时文人画已在封建统治后期凝结了历代传统绘画的精髓，无论从技法还是意境上都需要寻求深化与推进。"四王"正是处于时代的大背景下，在"仿古"的过程中不断地自我组合、自我分解，挥笔描绘清代文人的心灵脉络，纯粹得犹如艺术本身，尖锐得犹如民族精神。他们以儒家温和内敛的姿态得到统治者的认可，掌握了清初画坛的绝对话语权，不遗余力地推崇他们所认可的艺术主张，同时也为后世提供了完整的中国山水画思想证明。宋以来许多失传的古画，往往借"四王"的临摹得以有传世的稿本。也正是由于强调崇尚"复古"的主张，缺少创新和开拓，"五四运动"以来，"四王"因此遭受冲击，成为"保守派"的代名词。

与"四王"所处之际相似的是，当今社会也正处于变革之时，人们的价值观念也不断改变。生活在纷繁高速的都市节奏中，人们更多地重视自我价值的体现，重视自身的生活状态和生活质量，不再拘泥于旧的理念和思维方式，急于找到一种能够宣泄自我、肯定个性的方式，在这种急迫的心理状态下很容易迷失方向。中国的传统绘画艺术如何避免在这样的氛围中迷失"本真"，"清四王"的创作理念对于我们正确理解绘画创作的宗旨，明确自己的创作理念和发展方向有所启发，在繁杂虚浮的艺术现象和形式面前能够时刻保持清醒的头脑，"去伪存真"，有意识地甄别和吸收，以此完善自身的创作。

王时敏

　　王时敏（1592—1680），字逊之，号烟客，又号西庐老人，江苏太仓人。少时为董其昌、陈继儒所深赏。他的祖父王锡爵为明朝万历间相国，富于收藏。他对宋元名迹，无不精研；对黄公望山水，刻意追摹。从其学画者，踵接于门。"娄东派"山水，为其开创。

　　王时敏画学宋元，法本黄公望，后受董其昌影响。对于宋元名迹，日夕临写，笔笔讲求古人法度。他的现存作品颇多，如《雅宜山斋图》《云壑烟滩图》《夏山图》《溪山楼观图》《长白山图》及其他山水轴、山水册，都可以见其继承传统、融合前人画法的特点。

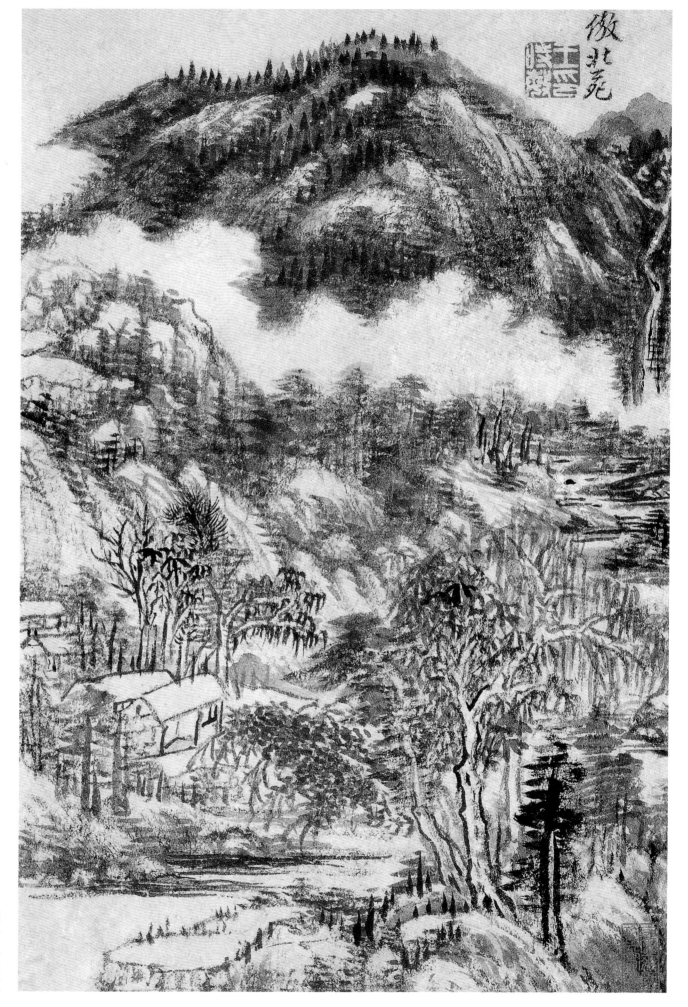

王时敏
仿古山水图册之一
纸本设色
23cm×15.4cm
上海博物馆藏

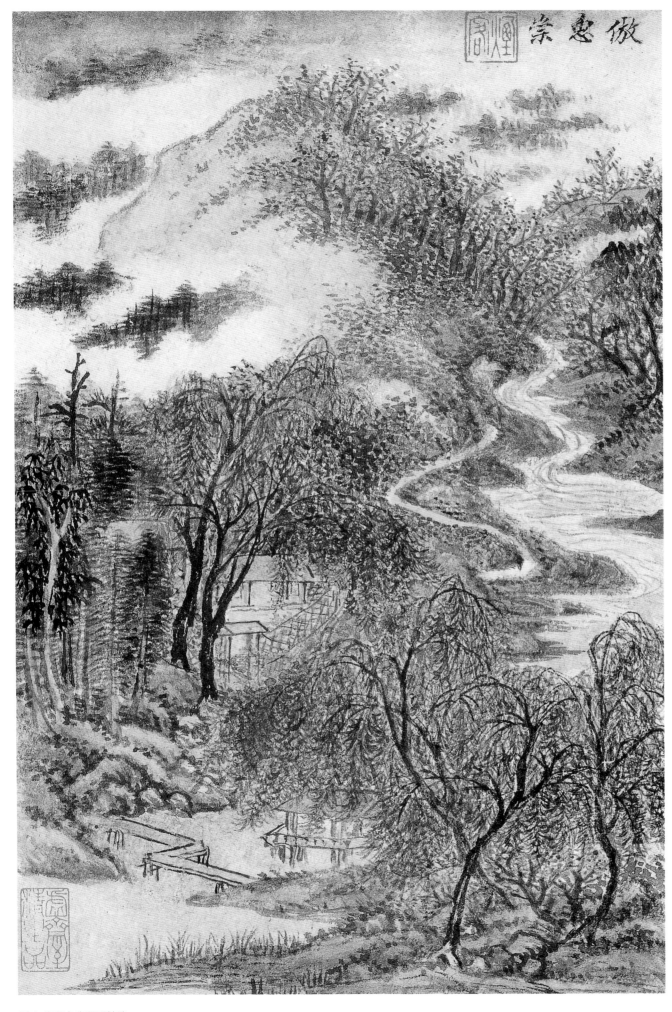

做惠崇

王时敏
仿古山水图册之二
纸本设色
23cm×15.4cm
上海博物馆藏

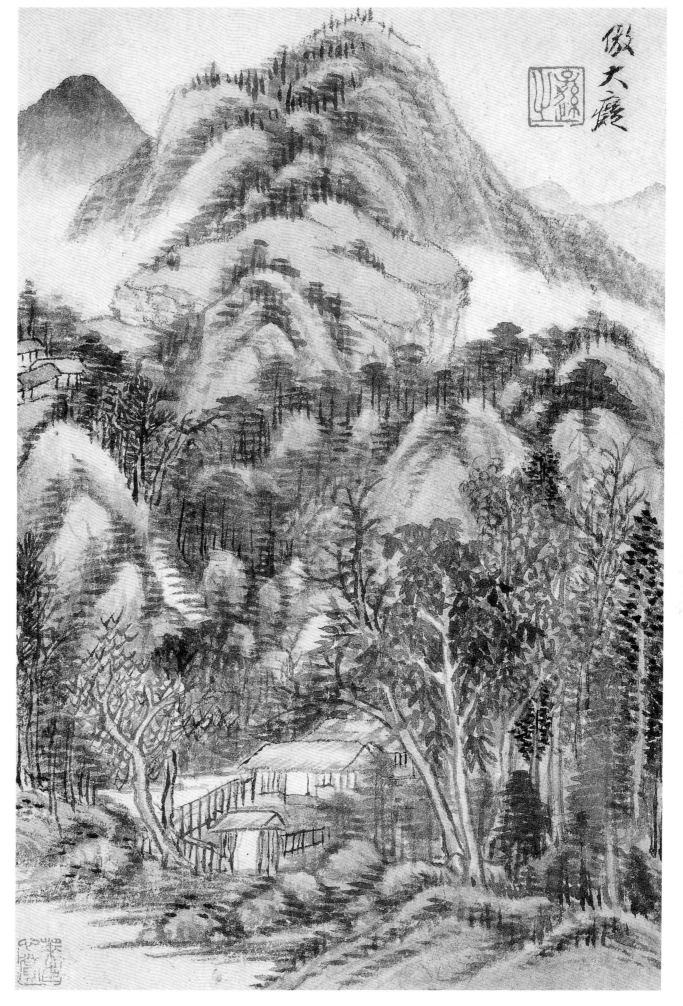

王时敏
仿古山水图册之三
纸本设色
23cm×15.4cm
上海博物馆藏

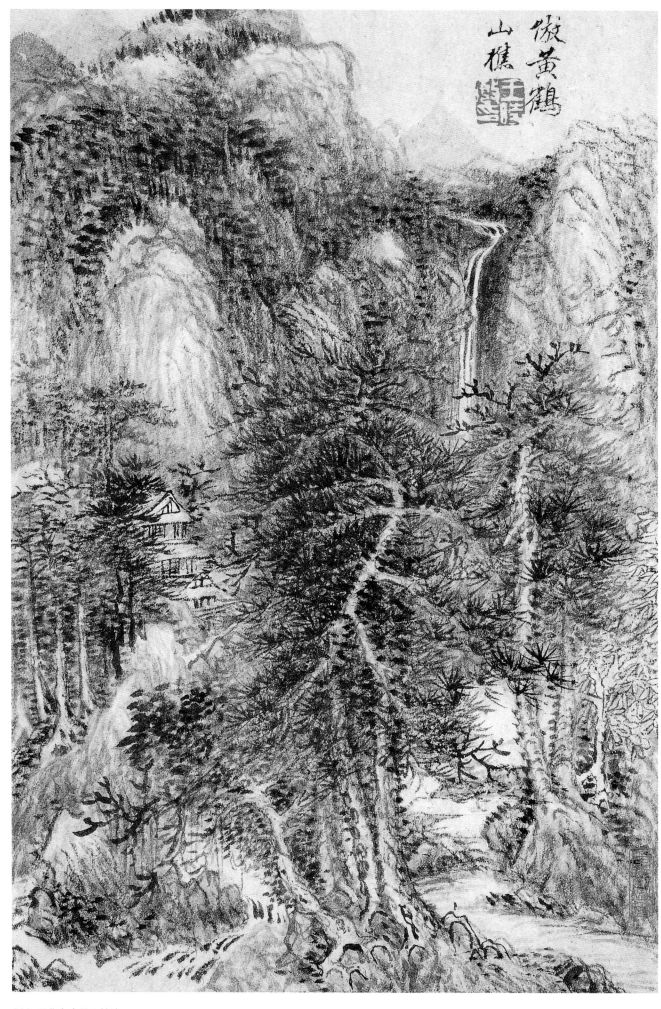

仿黄鹤
山樵

王时敏
仿古山水图册之四
纸本设色
23cm×15.4cm
上海博物馆藏

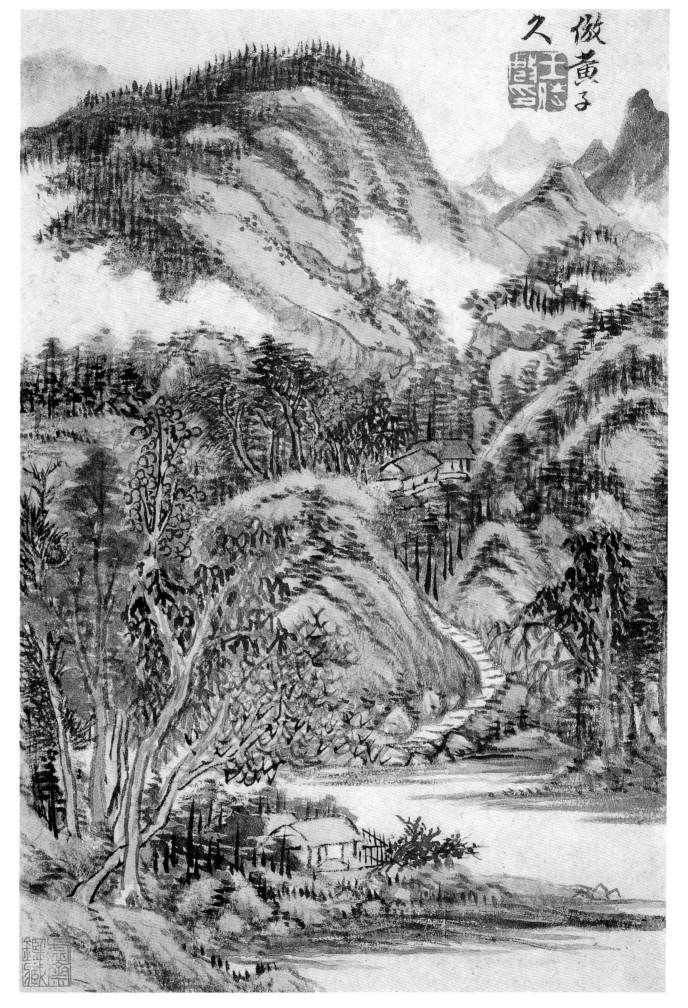

王时敏
仿古山水图册之五
纸本设色
23cm×15.4cm
上海博物馆藏

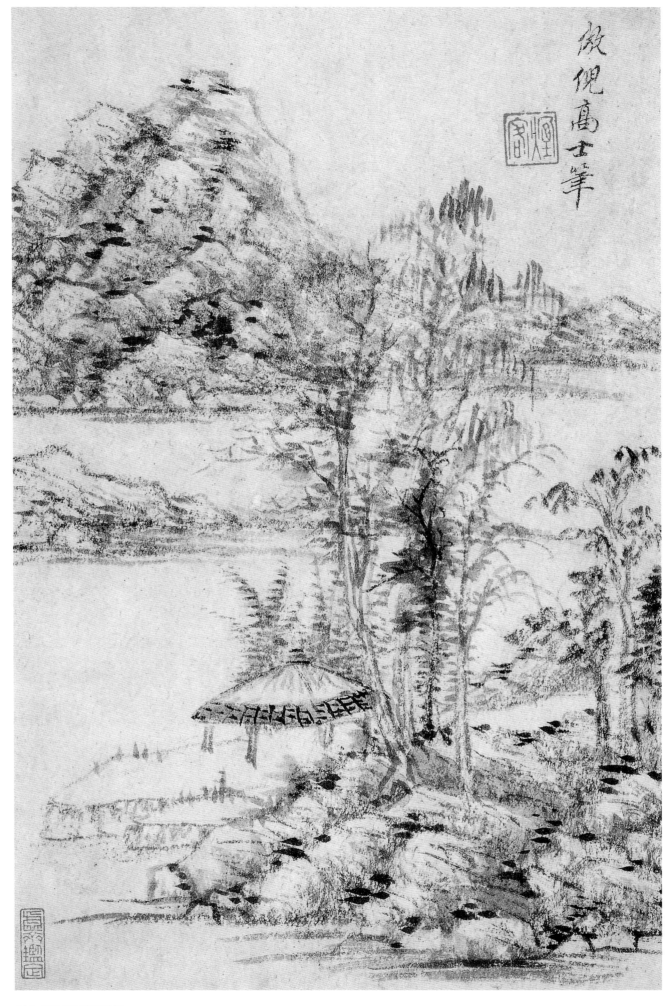

仿倪高士筆

王时敏
仿古山水图册之六
纸本设色
23cm×15.4cm
上海博物馆藏

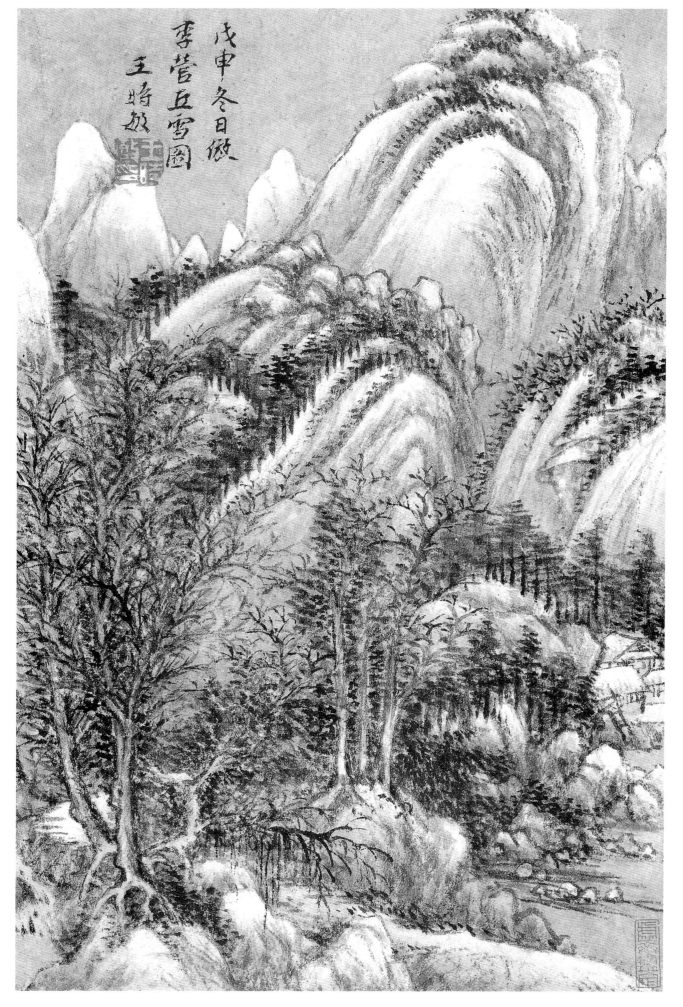

戊申冬日倣
李營丘雪圖
王時敏

王时敏
仿古山水图册之七
纸本设色
23cm×15.4cm
上海博物馆藏

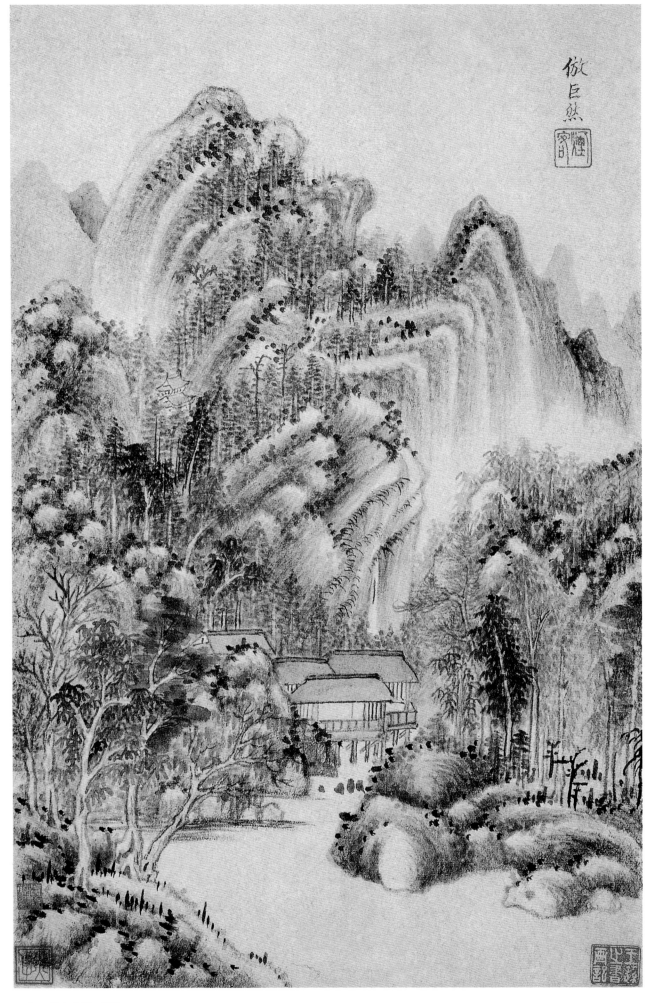

王时敏
仿古山水图册之一
纸本设色
44.5cm×29.7cm
故宫博物院藏

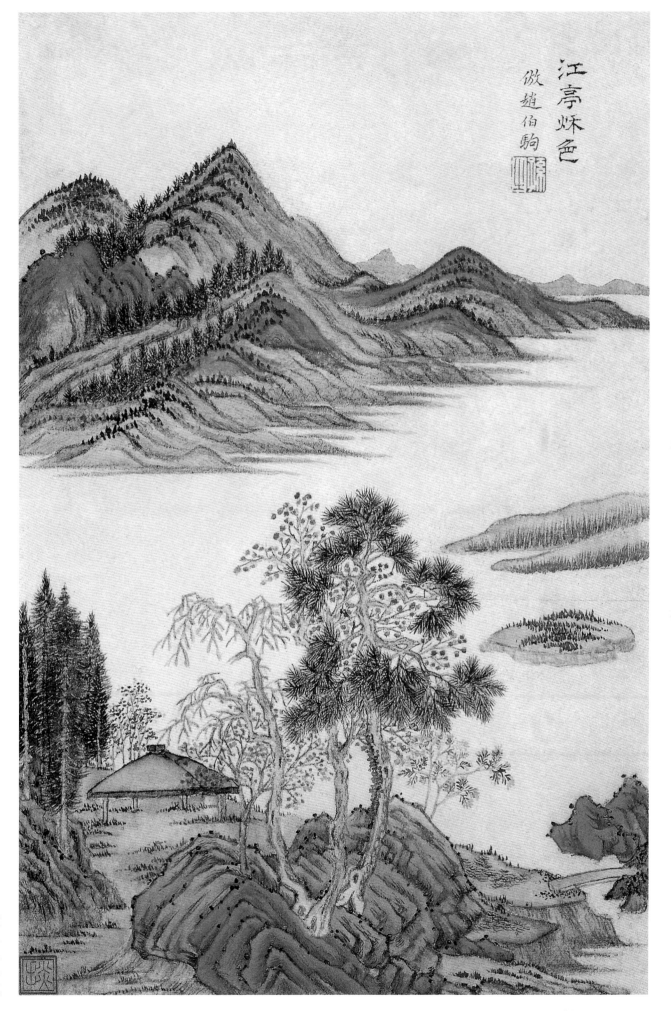

江亭烁色
傲赵伯驹

王时敏
仿古山水图册之二
纸本设色
44.5cm×29.7cm
故宫博物院藏

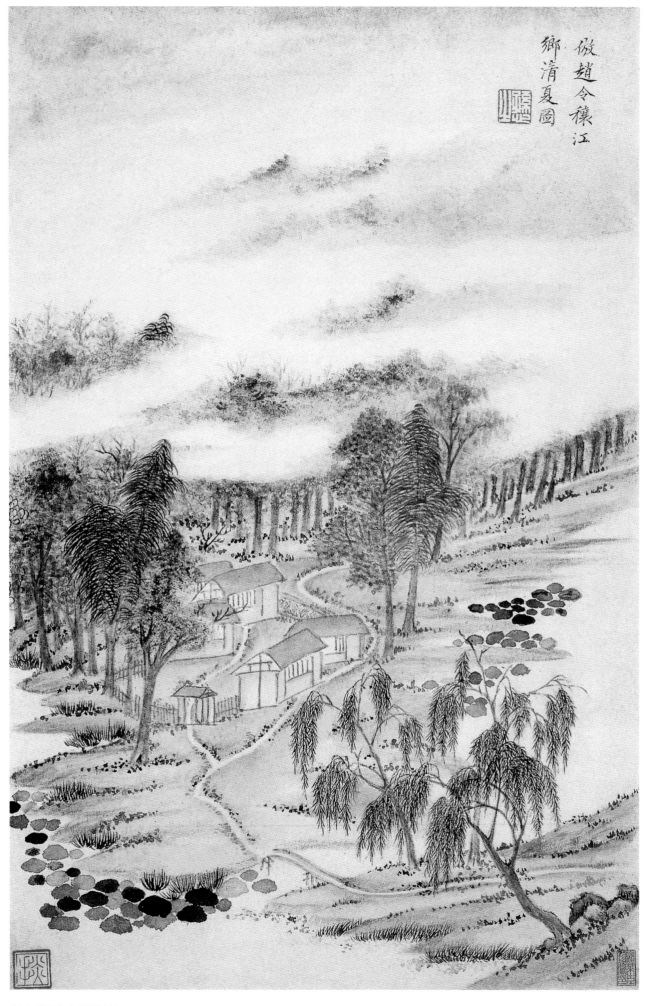

倣趙令穰江鄉清夏圖

王时敏
仿古山水图册之三
纸本设色
44.5cm×29.7cm
故宫博物院藏

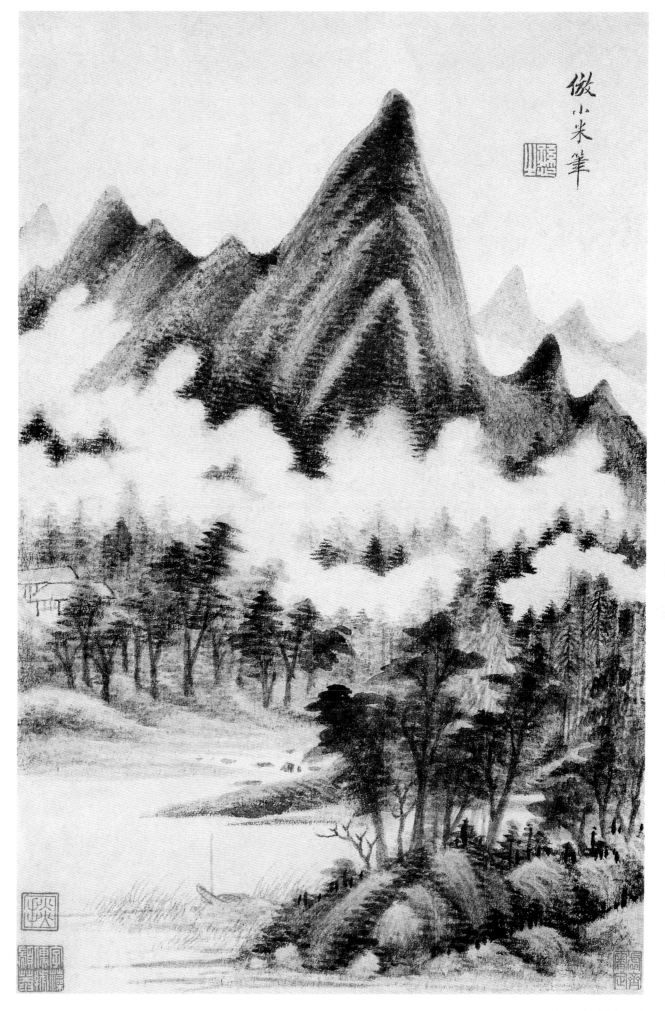

做小米筆

王时敏
仿古山水图册之四
纸本设色
44.5cm×29.7cm
故宫博物院藏

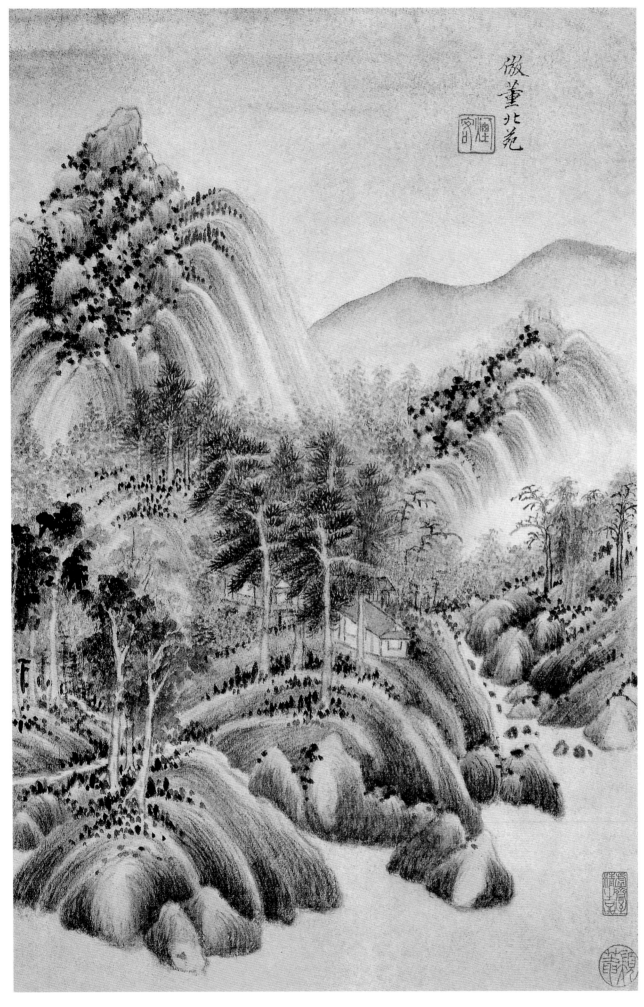

王时敏
仿古山水图册之五
纸本设色
44.5cm×29.7cm
故宫博物院藏

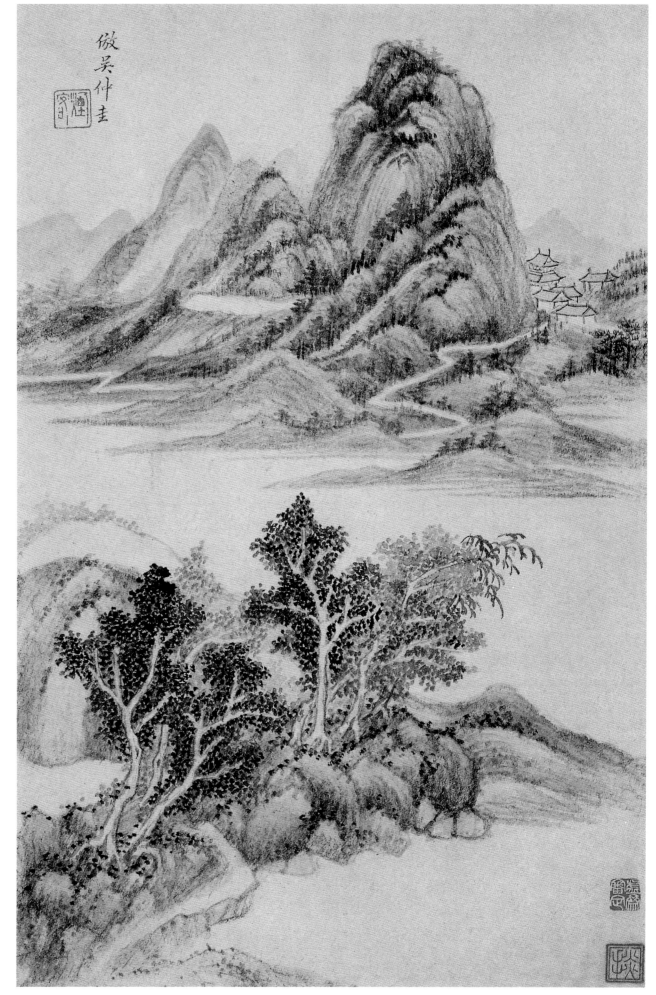

王时敏
仿古山水图册之六
纸本设色
44.5cm×29.7cm
故宫博物院藏

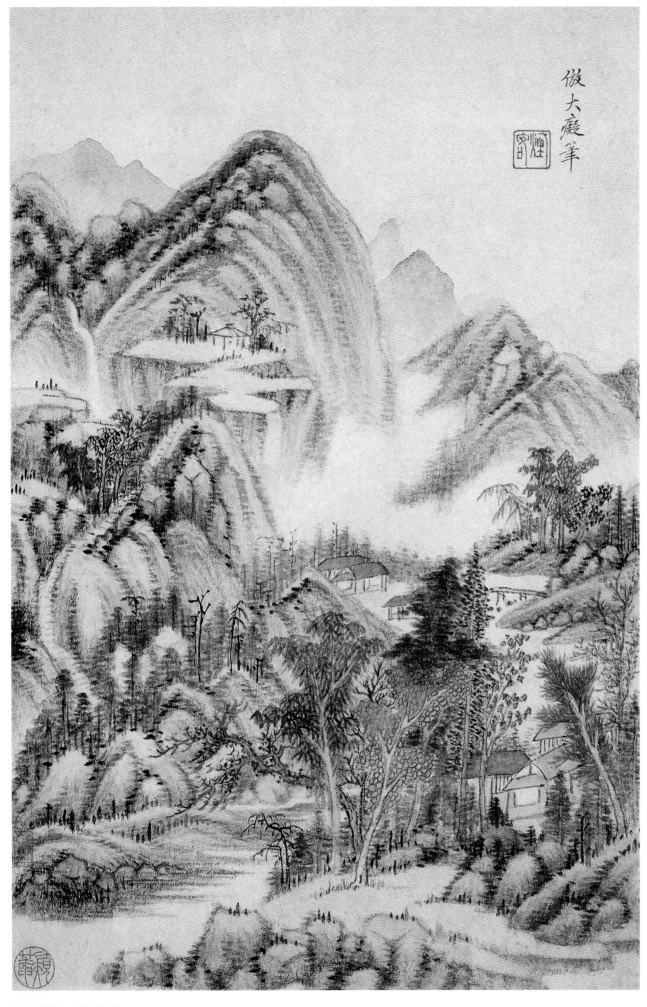

仿大癡筆

王时敏
仿古山水图册之七
纸本设色
44.5cm×29.7cm
故宫博物院藏

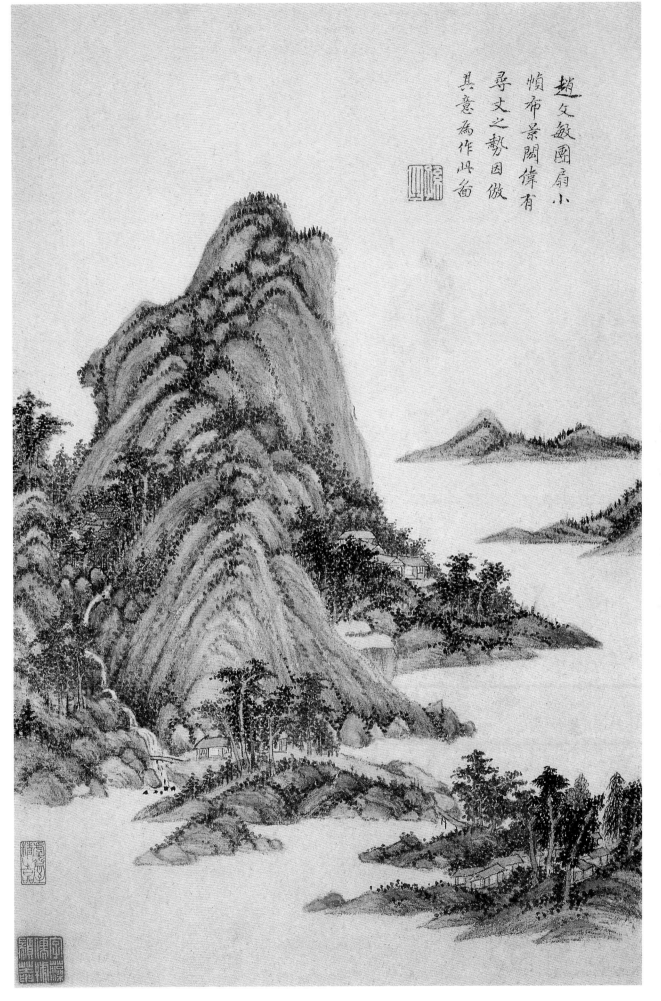

赵文敏团扇小
帧布景闶伟有
寻丈之势因做
其意为作此幅

王时敏
仿古山水图册之八
纸本设色
44.5cm×29.7cm
故宫博物院藏

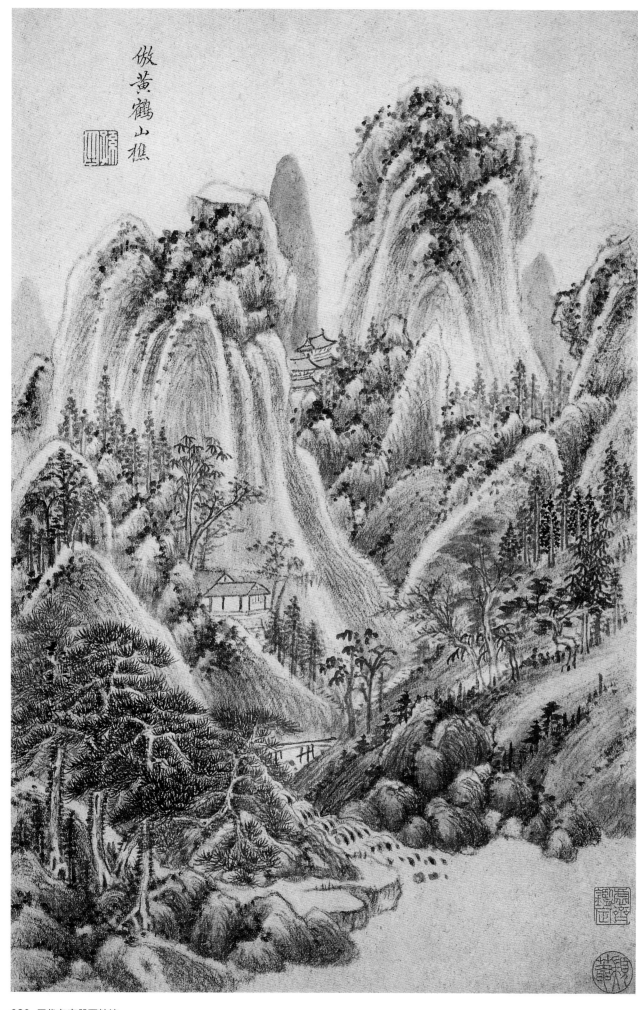

仿黄鹤山樵

王时敏
仿古山水图册之九
纸本设色
44.5cm×29.7cm
故宫博物院藏

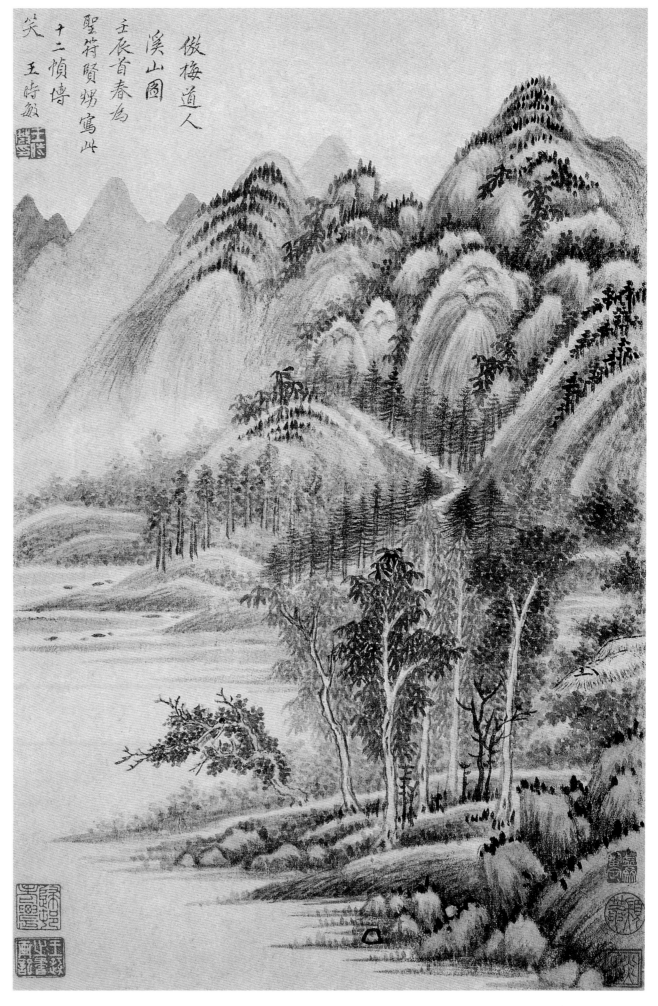

傲梅道人
溪山圖
壬辰首春為
聖符賢甥寫此
十二幀傅
笑 王時敏

王时敏
仿古山水图册之十
纸本设色
44.5cm×29.7cm
故宫博物院藏

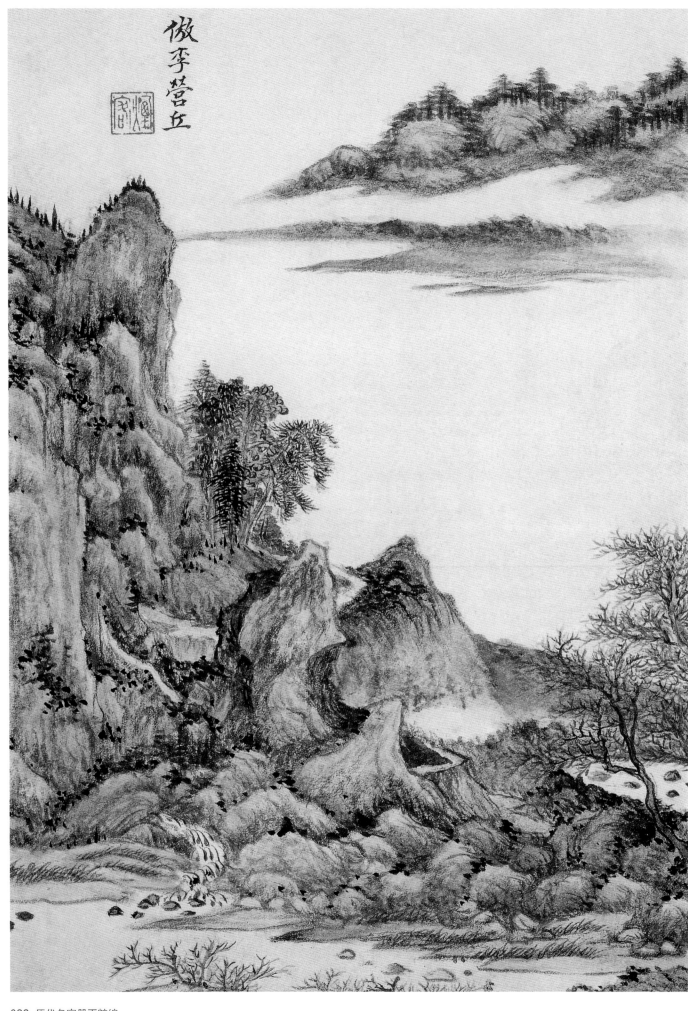

傲李营丘

王时敏
仿古山水图册之一
纸本设色
28.5cm×20.4cm
上海博物馆藏

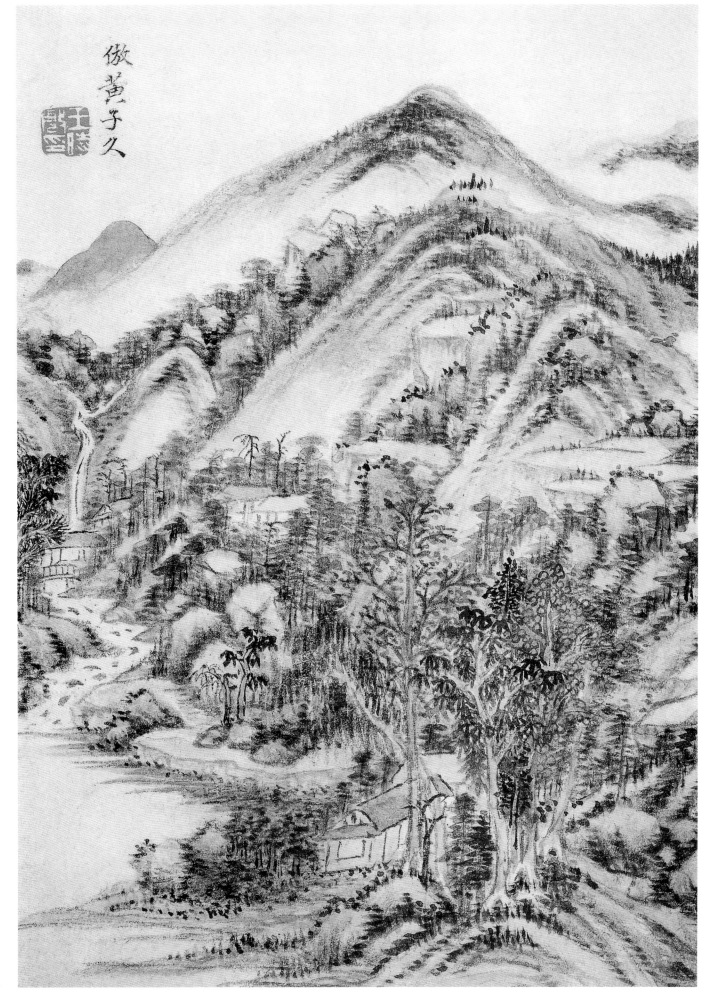

王时敏
仿古山水图册之二
纸本设色
28.5cm×20.4cm
上海博物馆藏

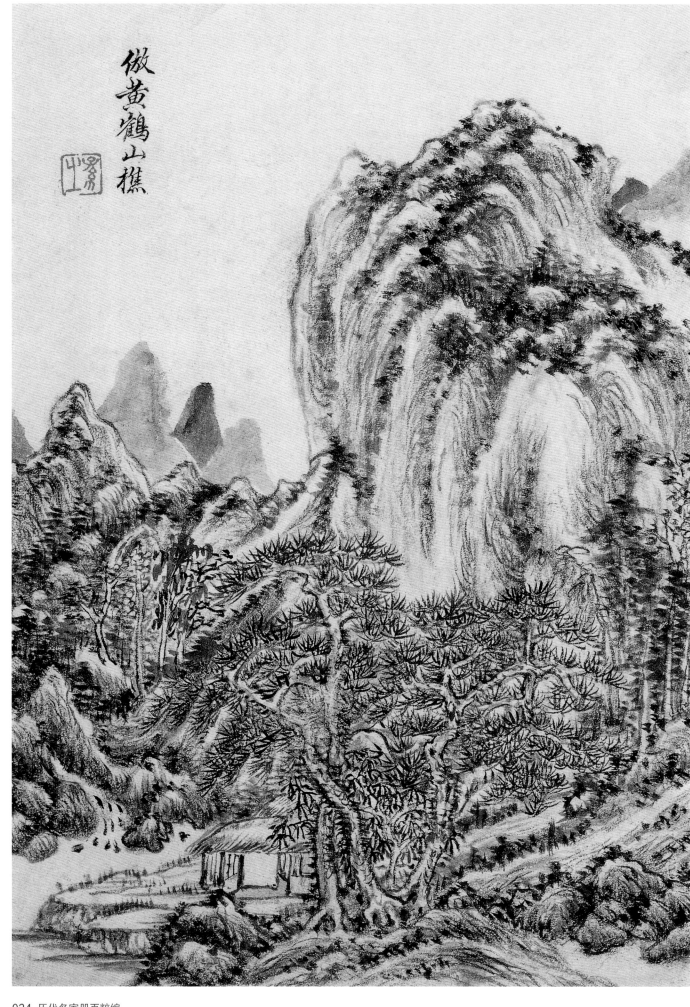

仿黄鹤山樵

王时敏
仿古山水图册之三
纸本设色
28.5cm×20.4cm
上海博物馆藏

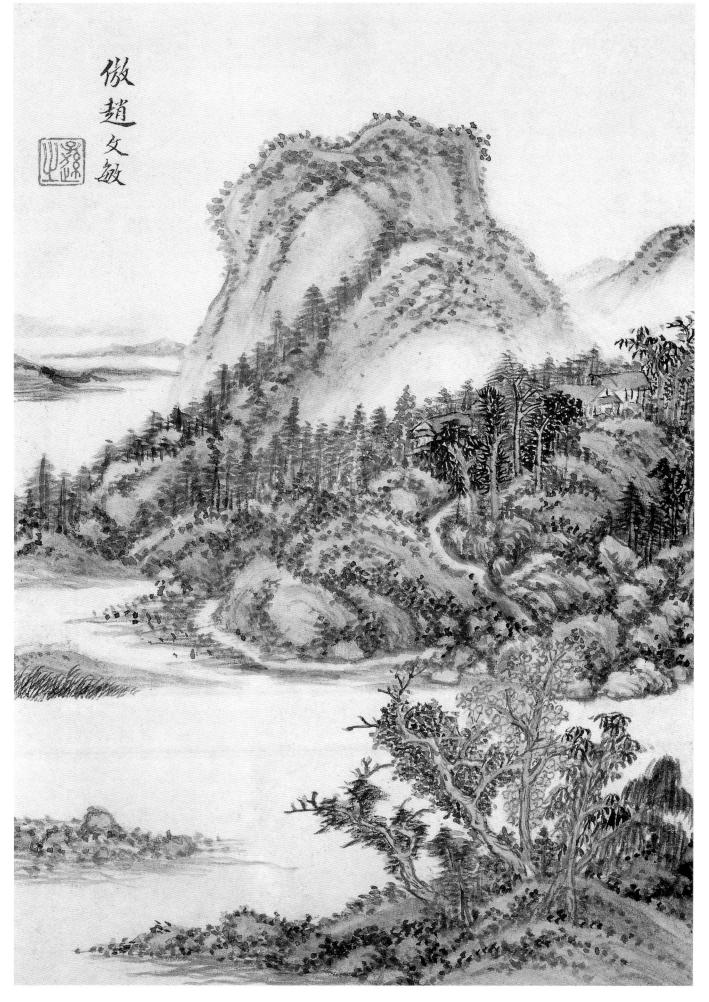

王时敏
仿古山水图册之四
纸本设色
28.5cm×20.4cm
上海博物馆藏

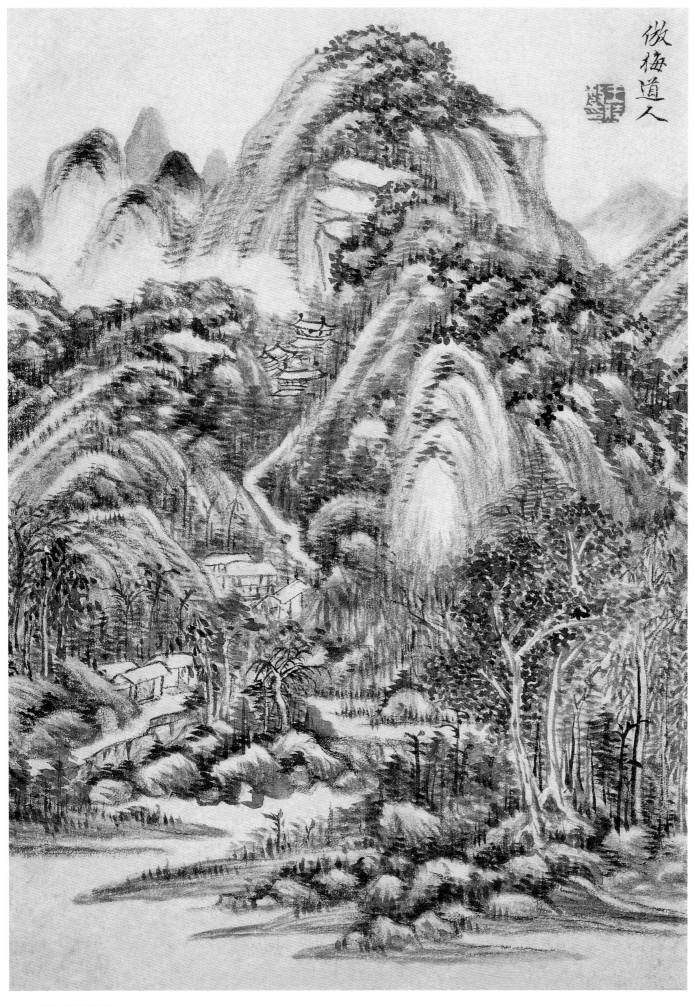

王时敏
仿古山水图册之五
纸本设色
28.5cm×20.4cm
上海博物馆藏

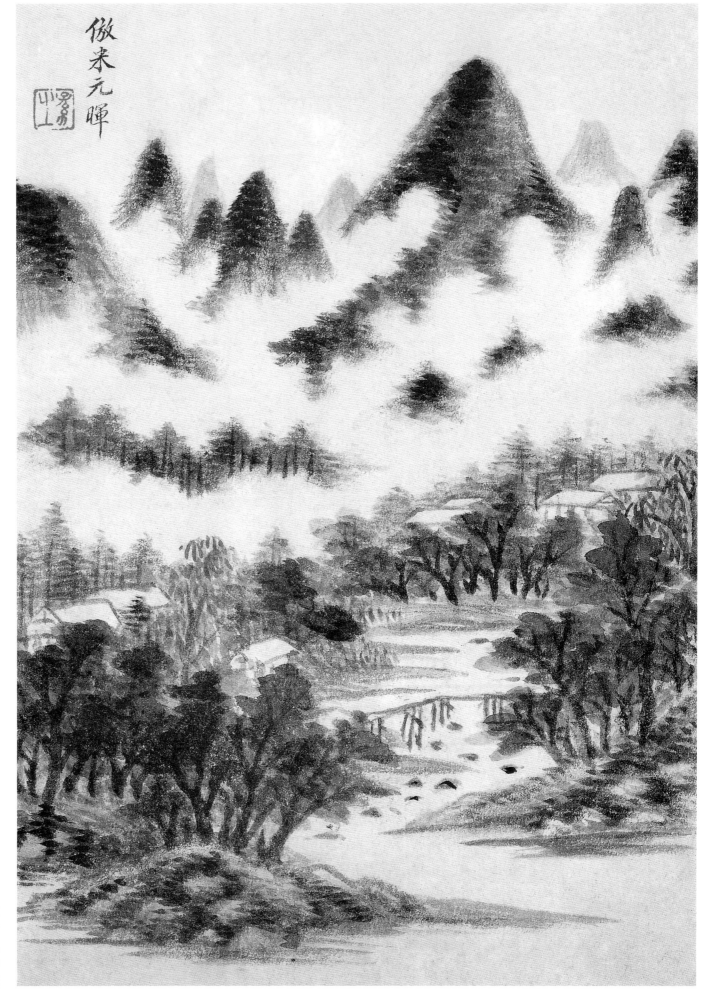

王时敏
仿古山水图册之六
纸本设色
28.5cm×20.4cm
上海博物馆藏

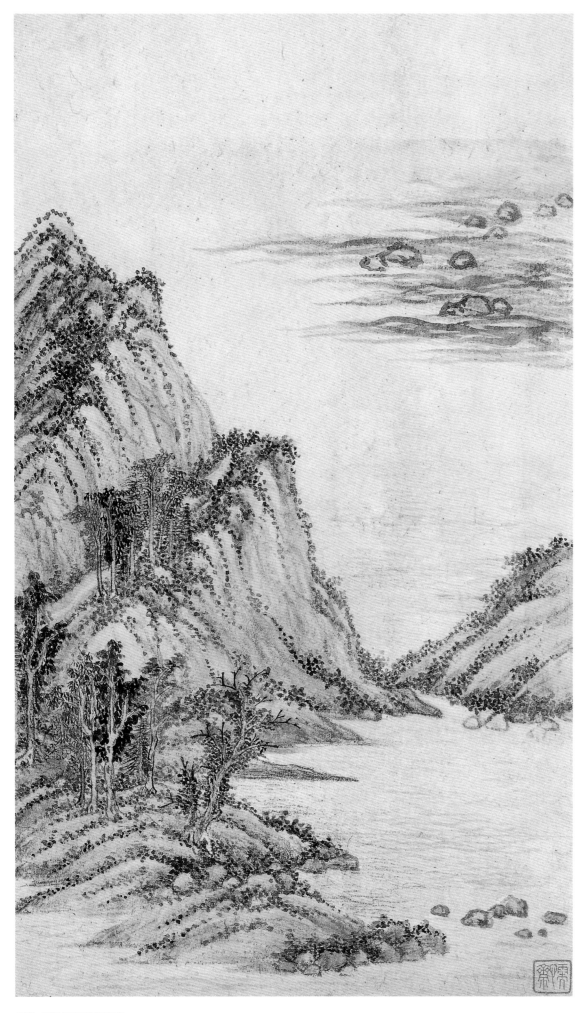

王时敏
仿宋元六家山水图册之一
纸本设色
50.2cm×29.4cm
上海博物馆藏

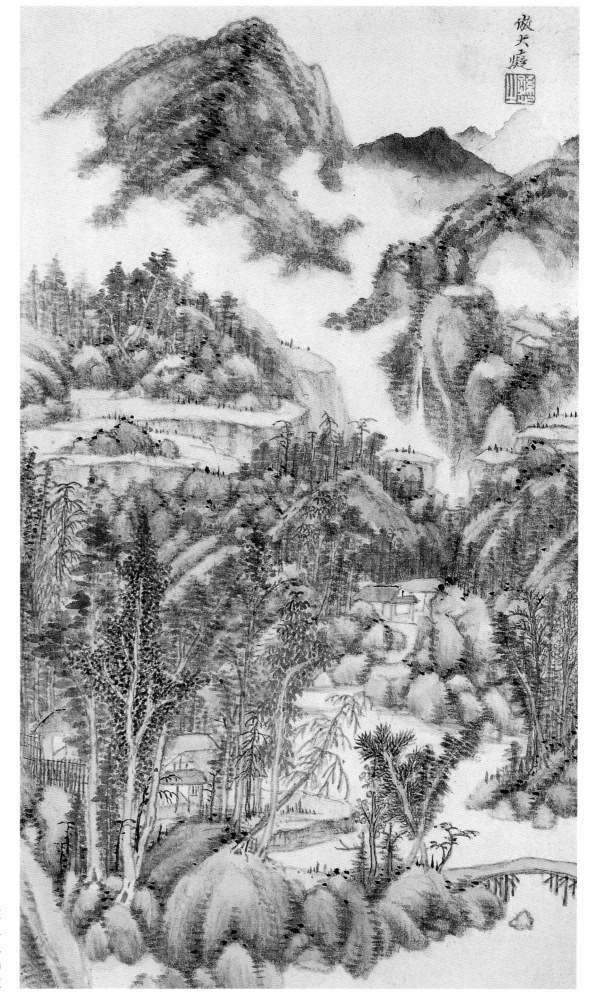

王时敏
仿宋元六家山水图册之二
纸本设色
50.2cm×29.4cm
上海博物馆藏

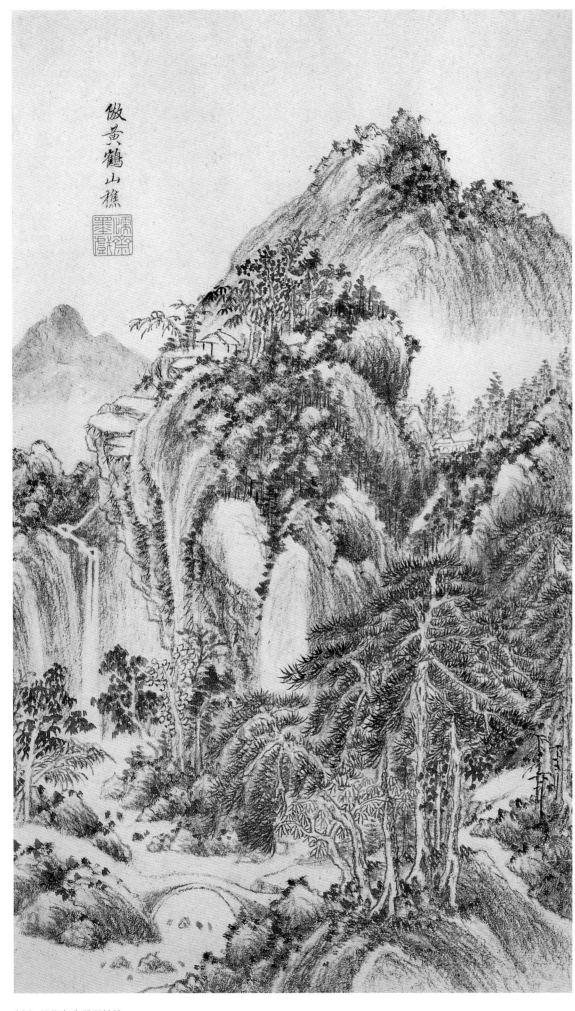

王时敏
仿宋元六家山水图册之三
纸本设色
50.2cm×29.4cm
上海博物馆藏

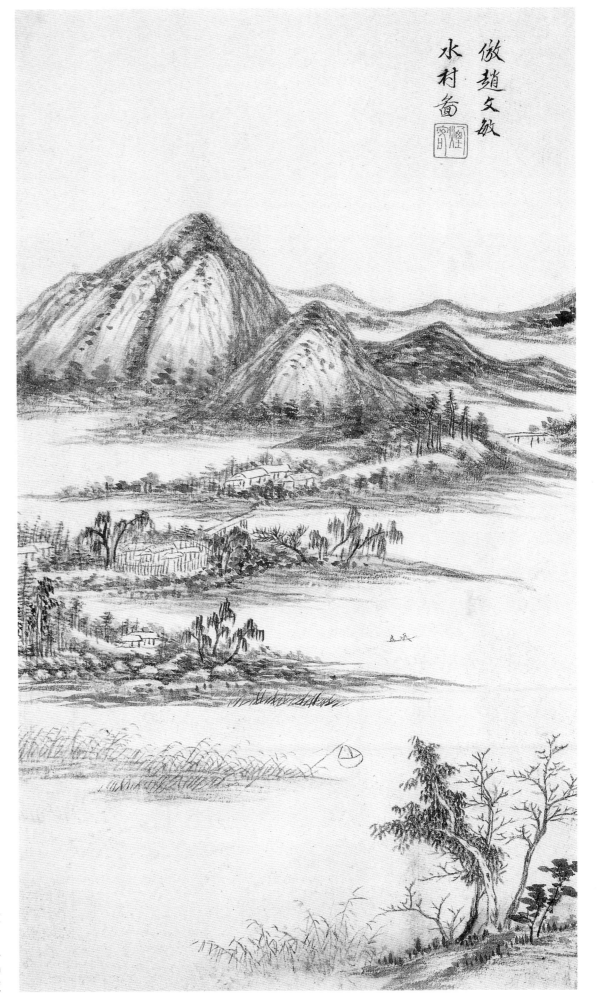

做趙文敏
水村圖

王时敏
仿宋元六家山水图册之四
纸本设色
50.2cm×29.4cm
上海博物馆藏

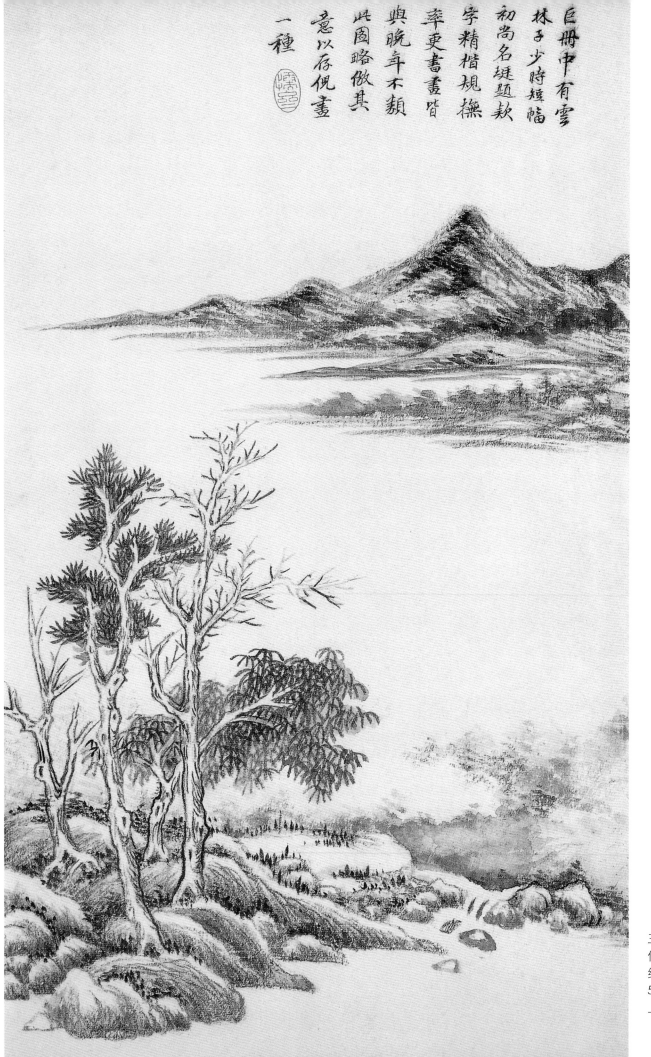

巨冊中有雪林子少時短幅初尚名埏題款字精楷規撫率更書畫皆與晚年不類此圖略倣其意以存倪畫一種

王时敏
仿宋元六家山水图册之五
纸本设色
50.2cm×29.4cm
上海博物馆藏

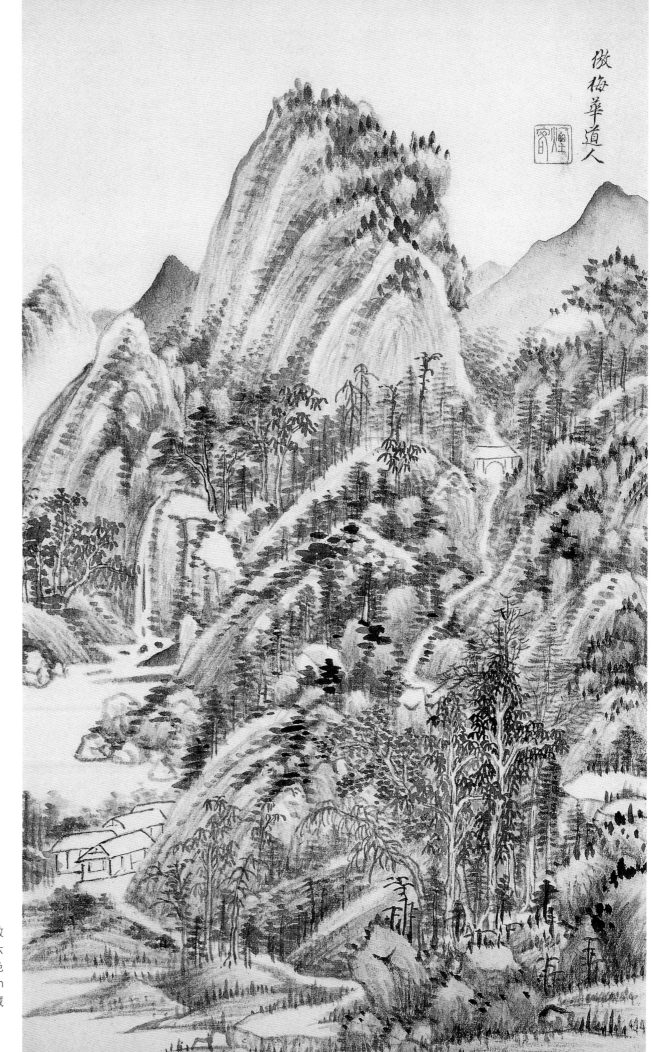

王时敏
仿宋元六家山水图册之六
纸本设色
50.2cm×29.4cm
上海博物馆藏

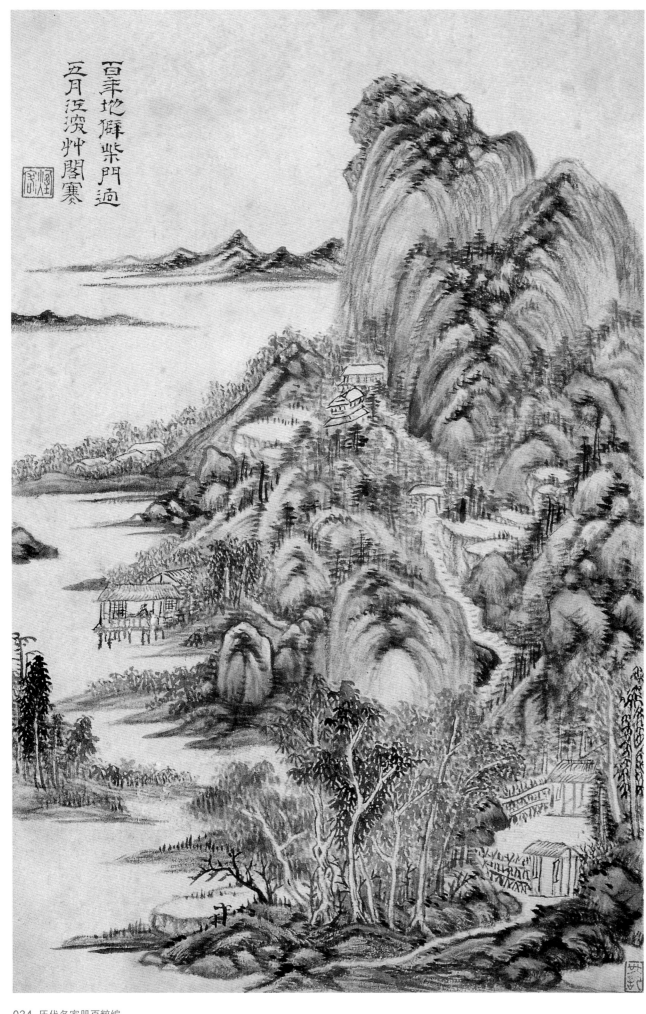

百年地僻柴門迴
五月江深艸閣寒

王时敏
杜甫诗意图册之一
纸本设色
39cm×25.5cm
故宫博物院藏

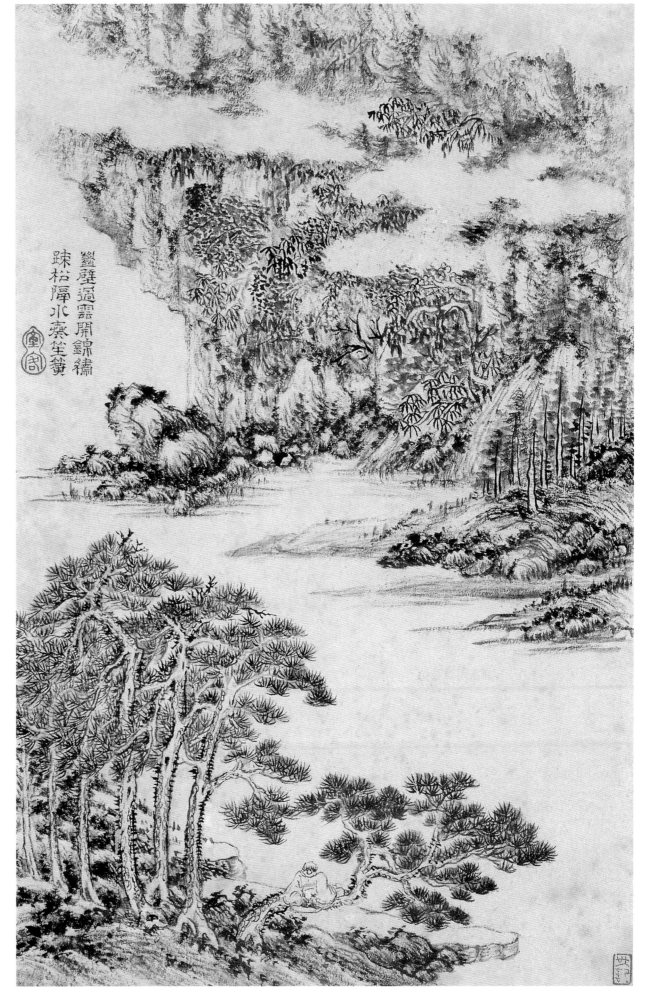

王时敏
杜甫诗意图册之二
纸本设色
39cm×25.5cm
故宫博物院藏

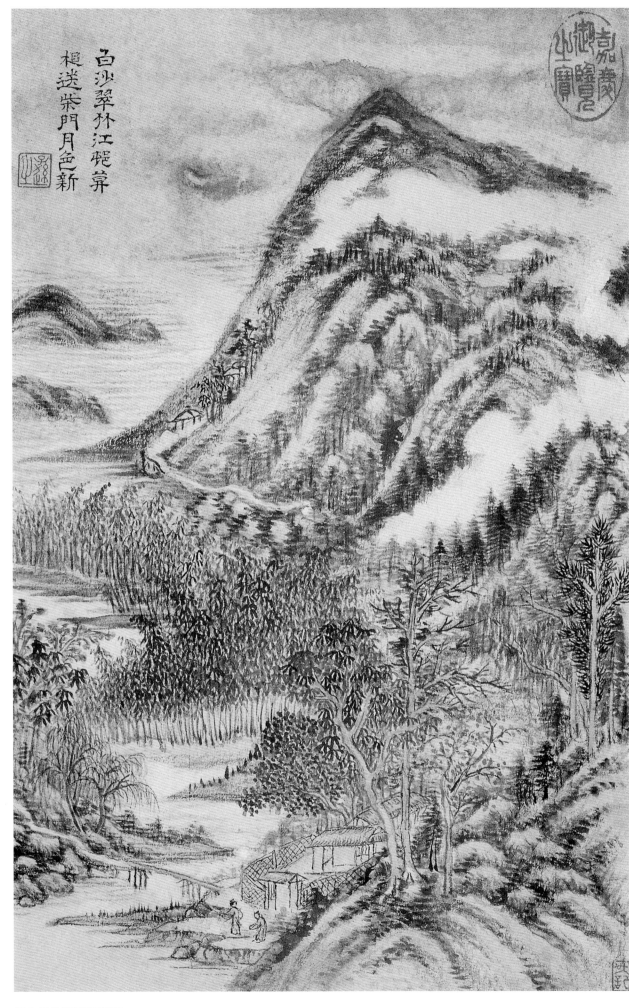

白沙翠竹江村暮
相送柴門月色新

王时敏
杜甫诗意图册之三
纸本设色
39cm×25.5cm
故宫博物院藏

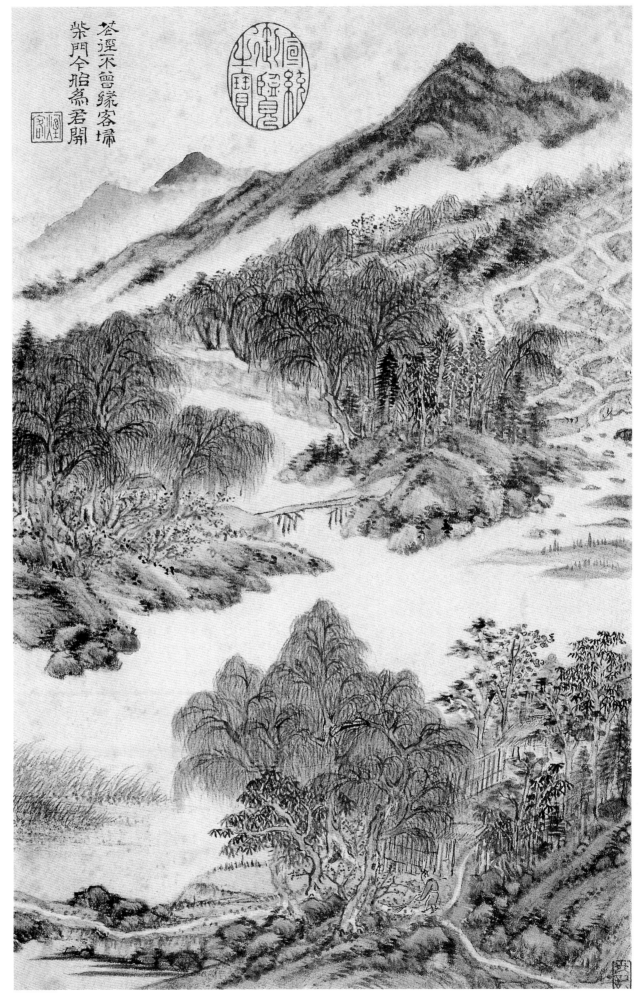

茎迳不曾缘客扫
柴门今始为君开

王时敏
杜甫诗意图册之四
纸本设色
39cm×25.5cm
故宫博物院藏

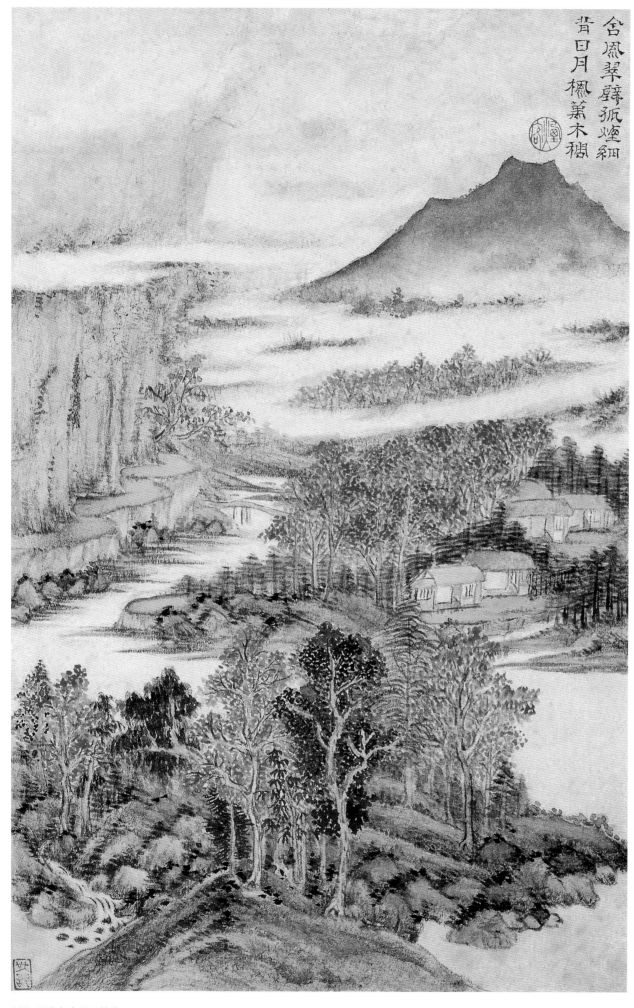

谷虚翠辟孤烟细
昔日月枫萧木稠

王时敏
杜甫诗意图册之五
纸本设色
39cm×25.5cm
故宫博物院藏

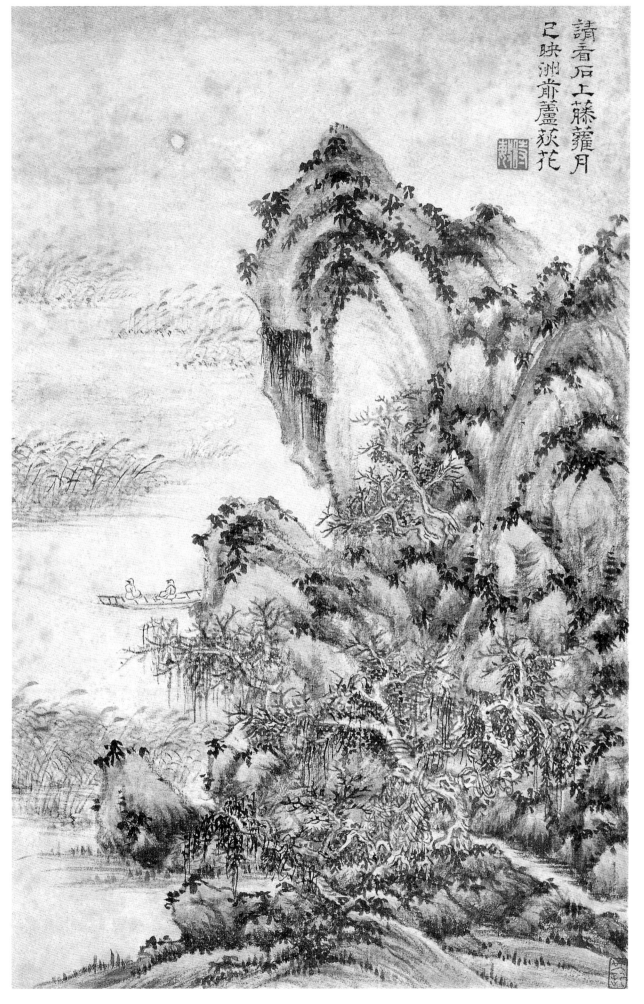

請看石上藤蘿月
已映洲前蘆荻花

王时敏
杜甫诗意图册之六
纸本设色
39cm×25.5cm
故宫博物院藏

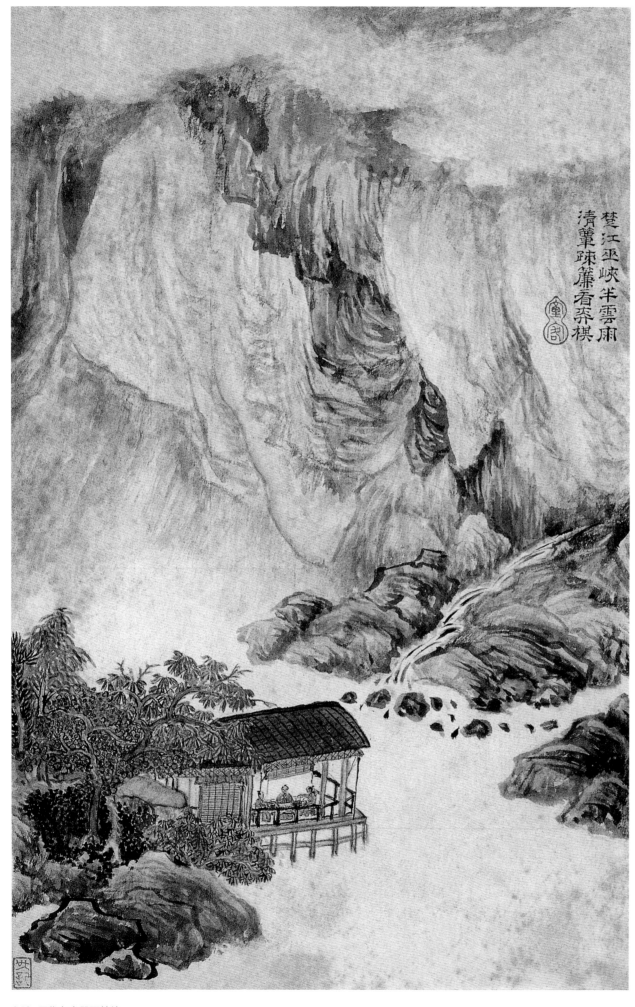

楚江巫峽半雲雨
清簟疎簾看弈棋

王時敏
杜甫诗意图册之七
纸本设色
39cm×25.5cm
故宫博物院藏

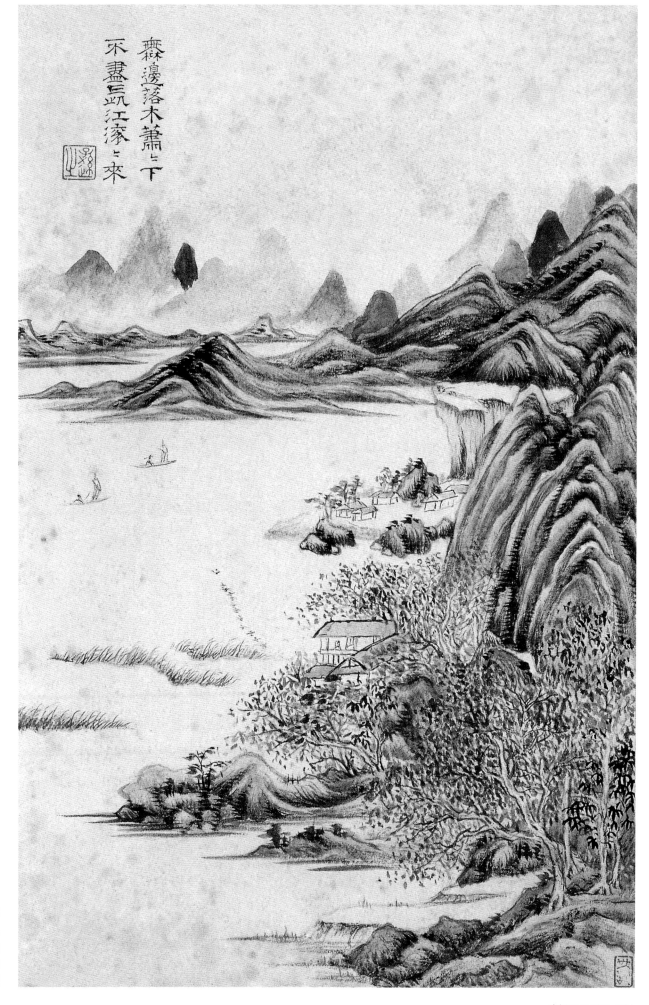

無邊落木蕭蕭下
不盡長江滾滾來

王时敏
杜甫诗意图册之八
纸本设色
39cm×25.5cm
故宫博物院藏

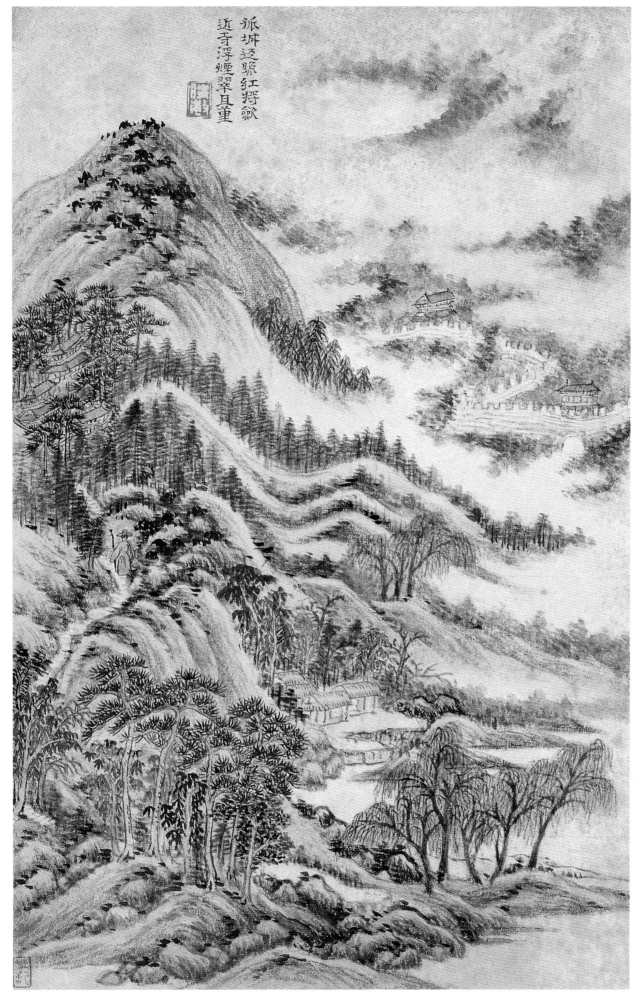

王时敏
杜甫诗意图册之九
纸本设色
39cm×25.5cm
故宫博物院藏

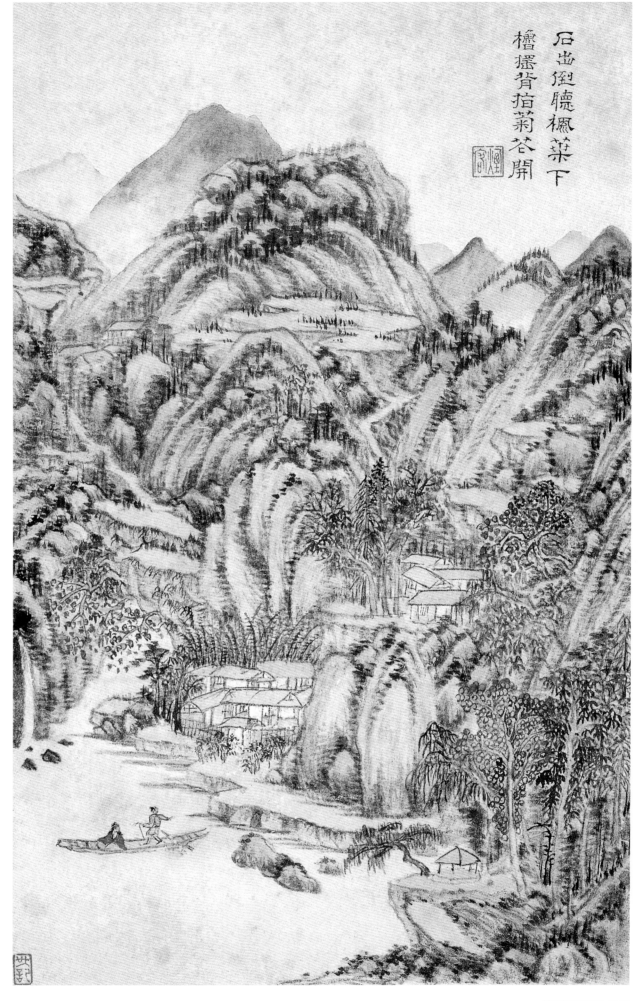

石出倒聽楓葉下
橘搖皆拍菊荷開

王时敏
杜甫诗意图册之十
纸本设色
39cm×25.5cm
故宫博物院藏

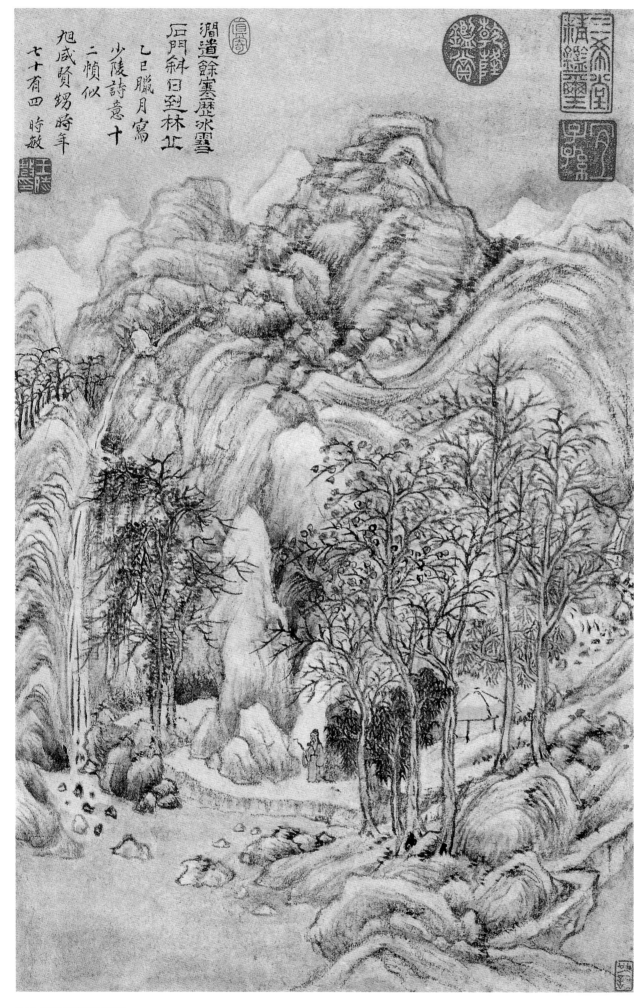

湄道餘寒歷此水雲
石門斜日到林丘
乙巳朧月寫
少陵詩意十
二幀似
旭咸賢甥時年
七十有四 時敏

王時敏
杜甫诗意图册之十一
纸本设色
39cm×25.5cm
故宫博物院藏

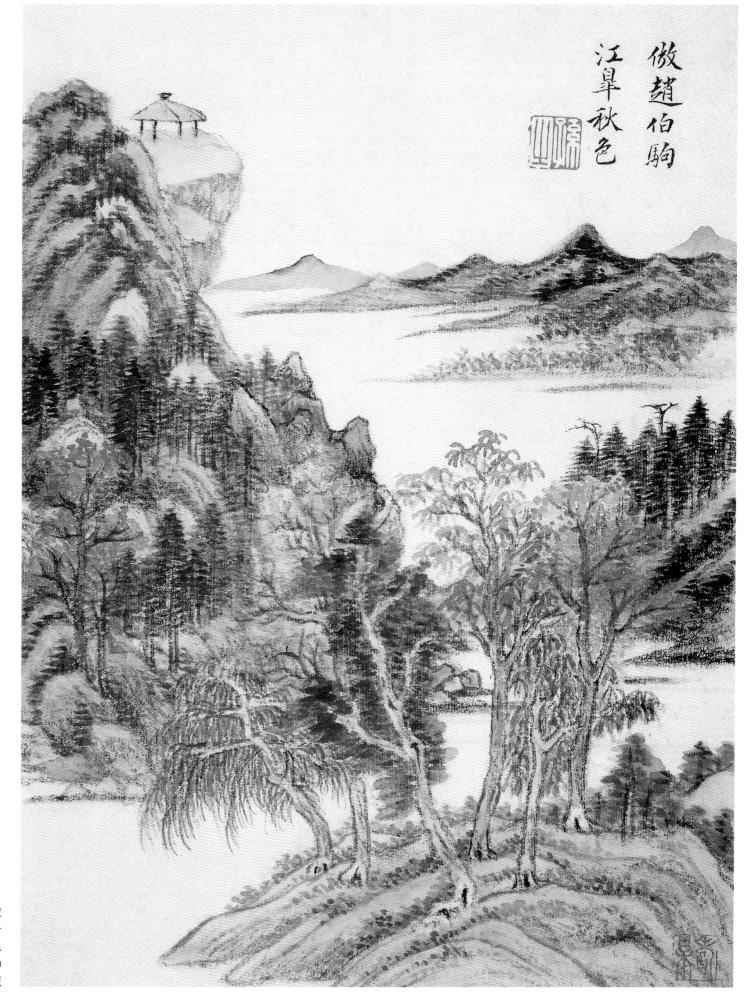

做趙伯駒
江皋秋色

王时敏
仿古山水图册之一
纸本设色
30.6cm×23cm
常熟博物馆藏

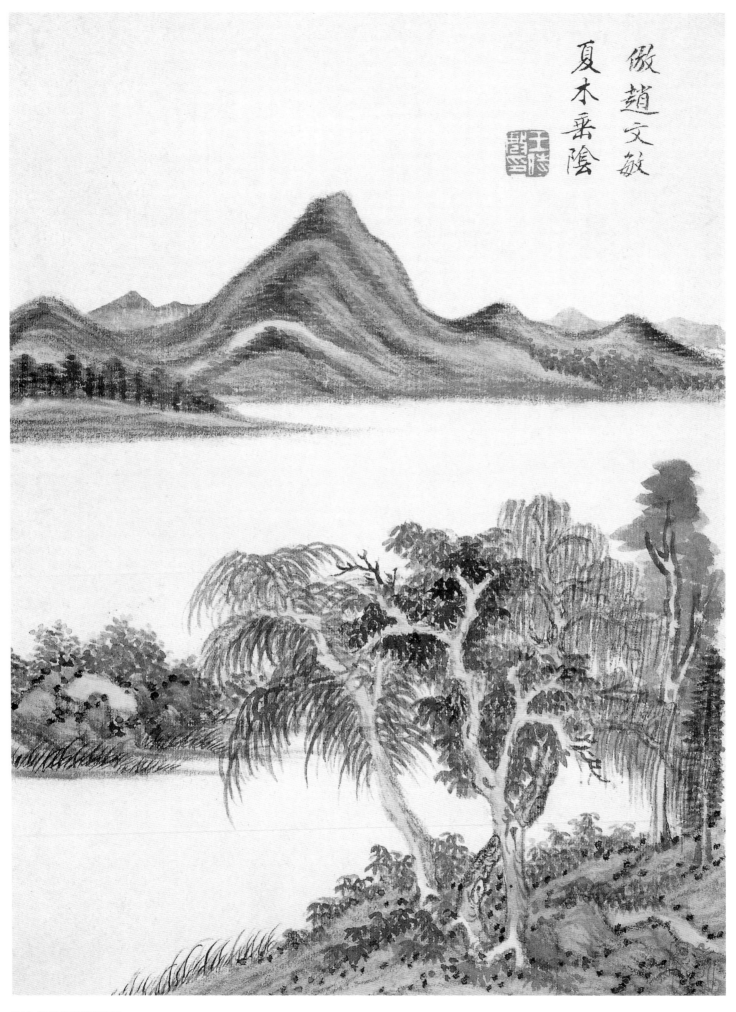

王时敏
仿古山水图册之二
纸本设色
30.6cm×23cm
常熟博物馆藏

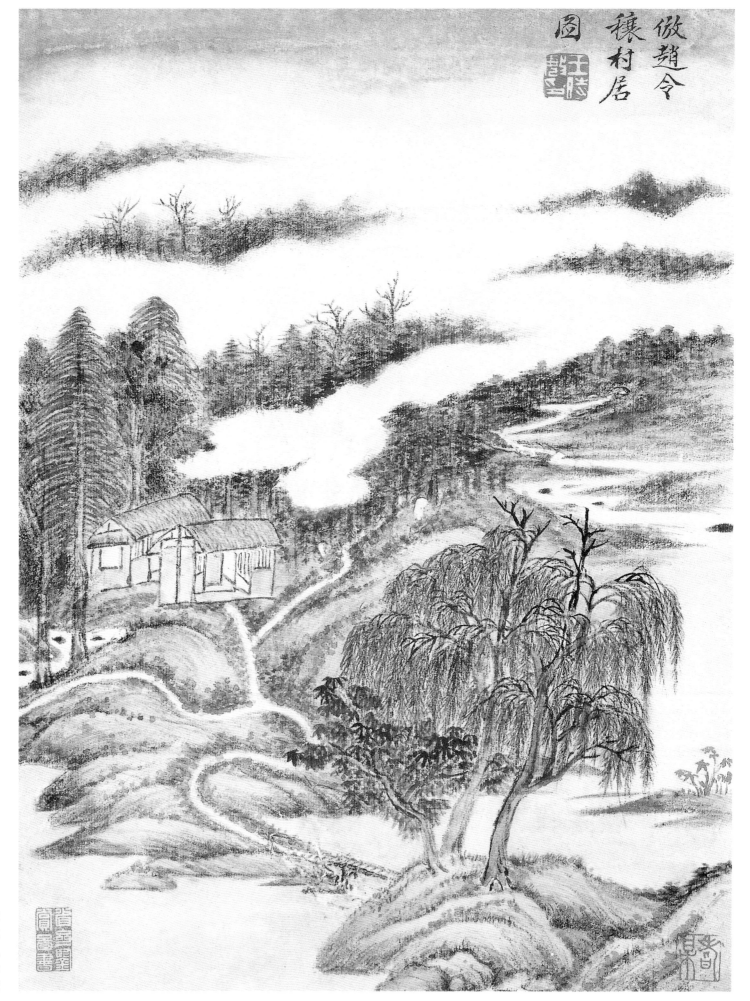

仿趙令穰村居圖

王時敏
仿古山水图册之三
纸本设色
30.6cm×23cm
常熟博物馆藏

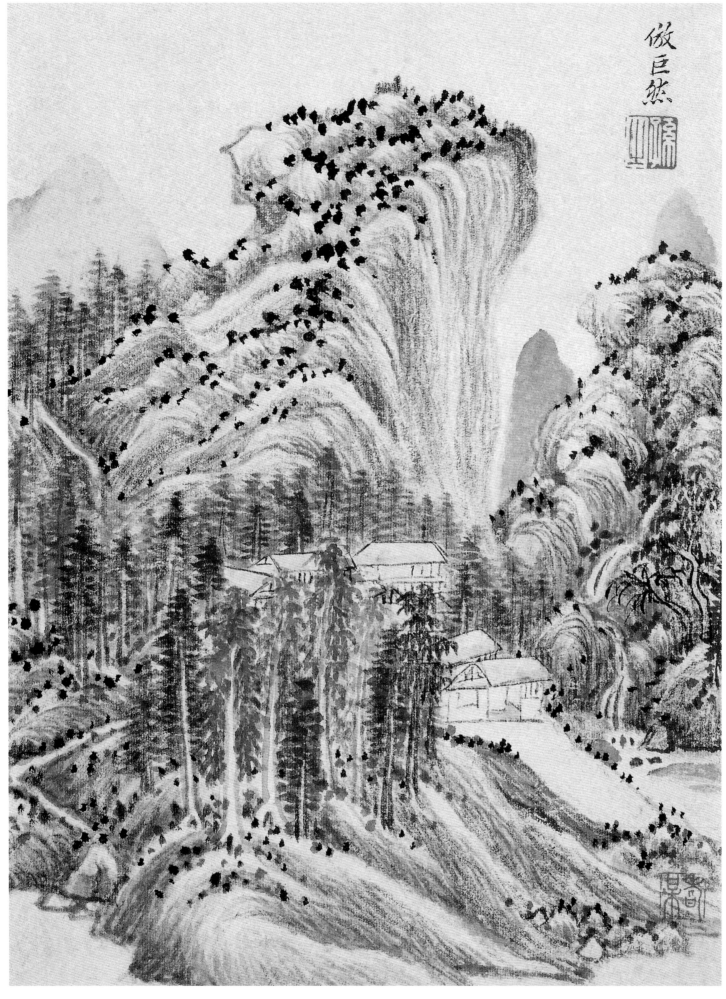

仿巨然

王时敏
仿古山水图册之四
纸本设色
30.6cm×23cm
常熟博物馆藏

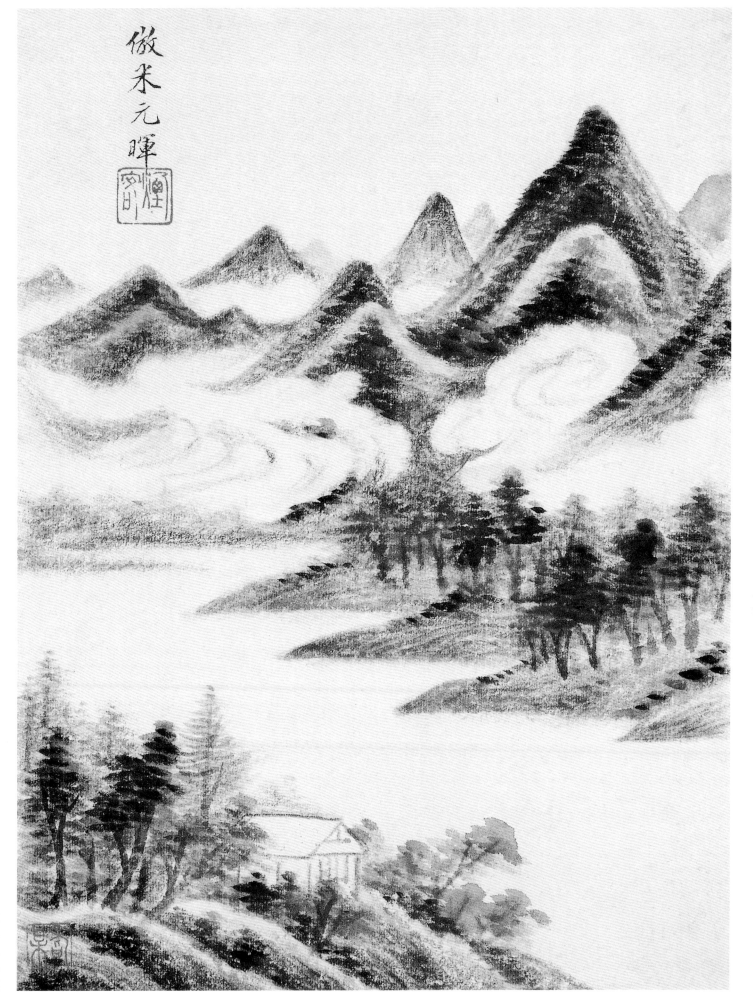

王时敏
仿古山水图册之五
纸本设色
30.6cm×23cm
常熟博物馆藏

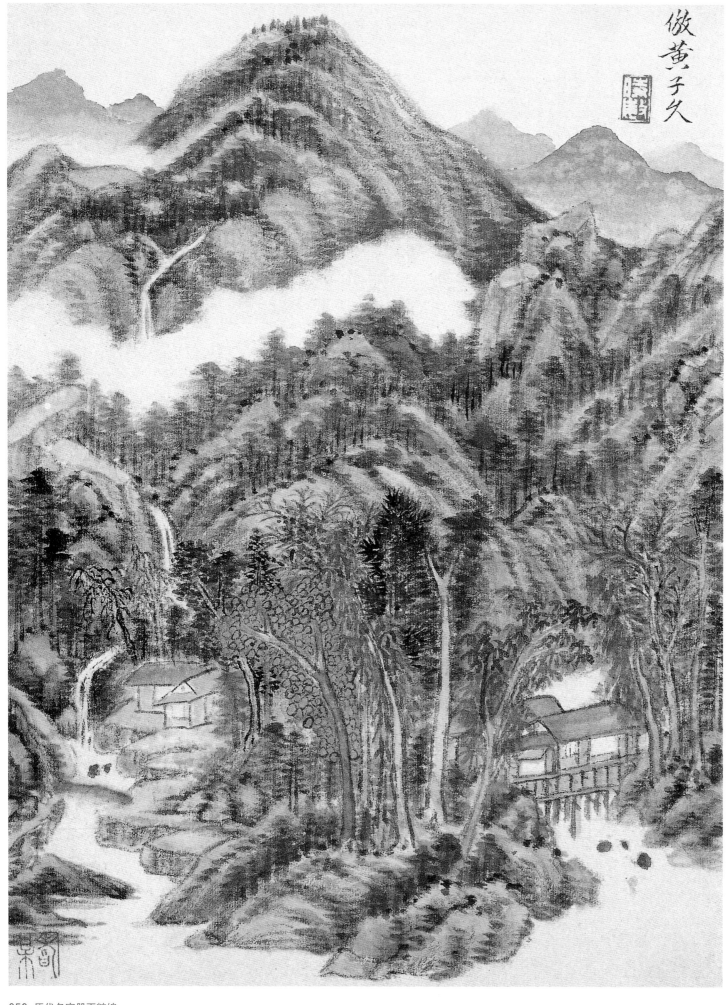

仿黄子久

王时敏
仿古山水图册之六
纸本设色
30.6cm×23cm
常熟博物馆藏

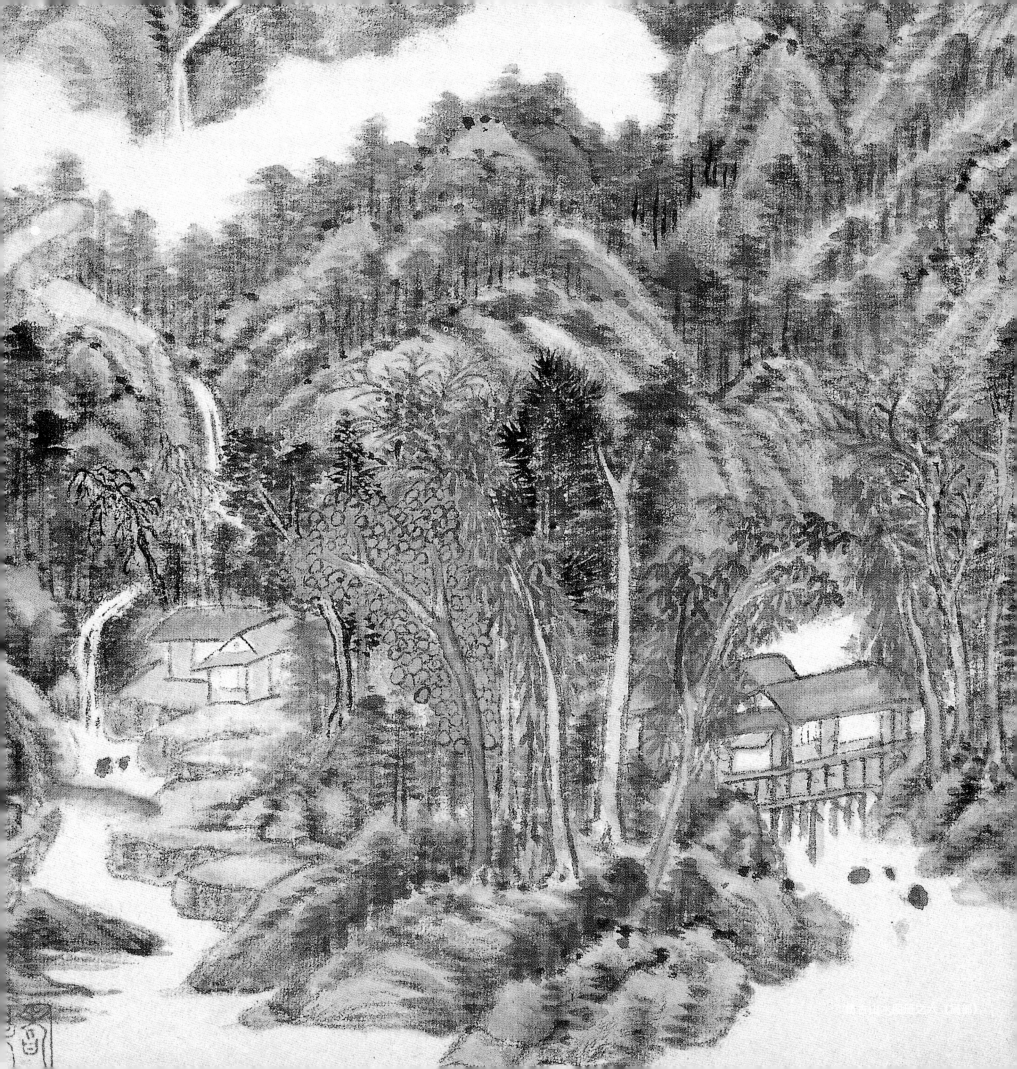

王　鉴

　　王鉴（1598—1677），字圆照，号湘碧，自称染香庵主，江苏太仓人。王世贞的曾孙。在清代山水派系中，他是"娄东派"的首领。对于北宋董源、巨然，尤有心印。专心于"元四家"，多取法于黄公望。

　　王鉴与王时敏的风格是一致的，只是王鉴笔锋较为平实。临古作品，颇见功力。他的作品如《长松仙馆图》《山水图》《云壑松荫图》等，都是苍笔破墨，丰韵沉厚。对于青绿设色，有其独得之妙，《仿三赵山水图》（《柳塘花坞图》）便是设色妍丽之作。

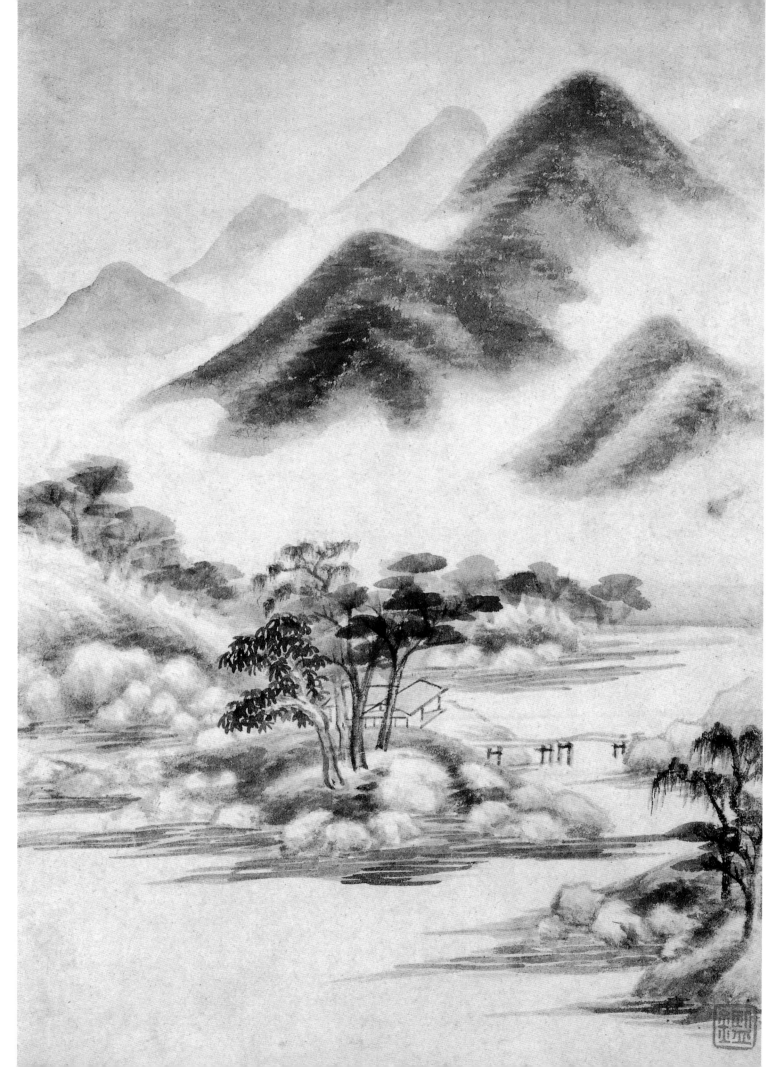

王鉴
山水图册之一
纸本设色
28cm×19.8cm
上海博物馆藏

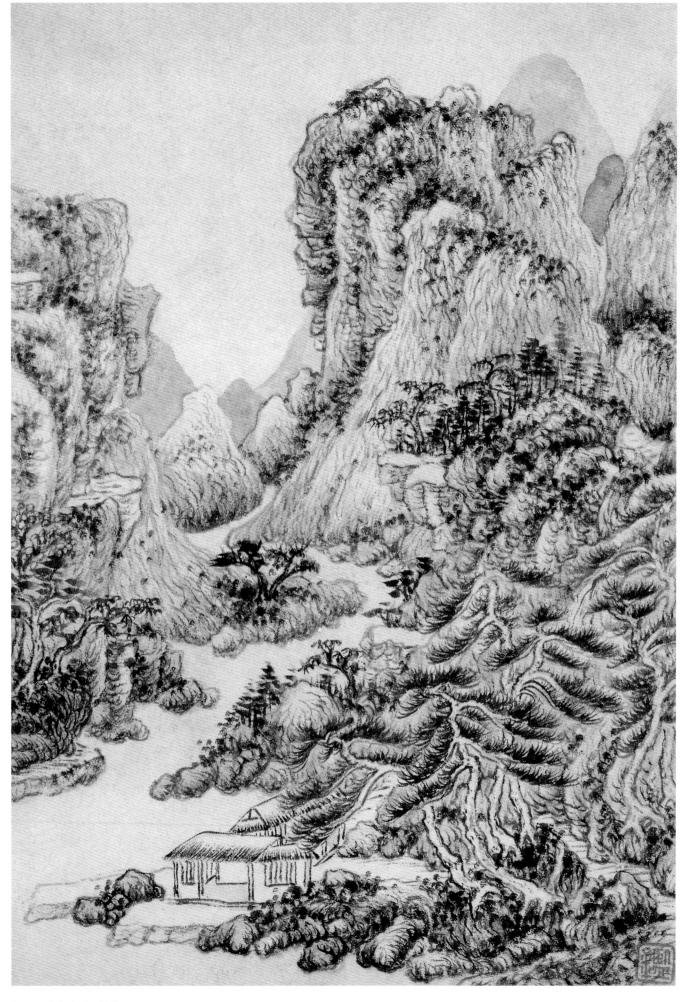

王鉴
山水图册之二
纸本设色
28cm×19.8cm
上海博物馆藏

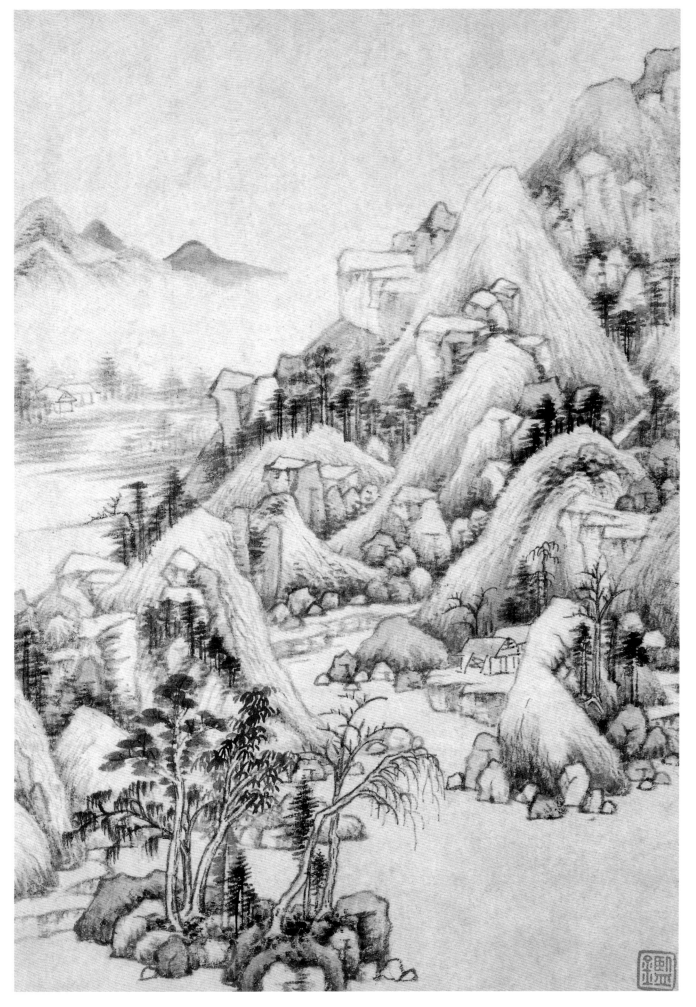

王鉴
山水图册之三
纸本设色
28cm×19.8cm
上海博物馆藏

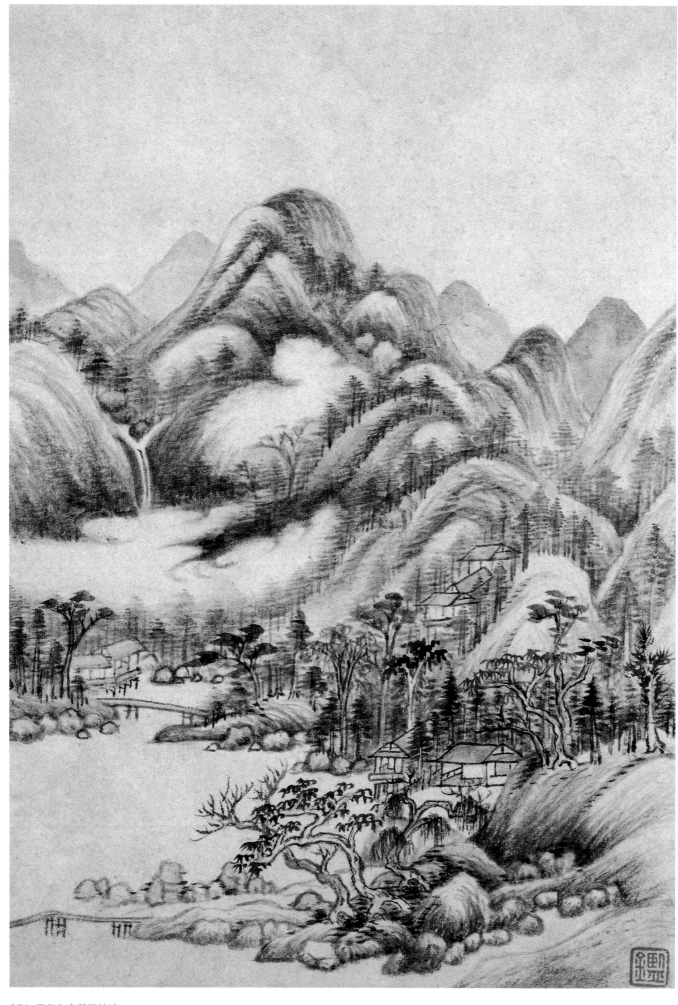

王鉴
山水图册之四
纸本设色
28cm×19.8cm
上海博物馆藏

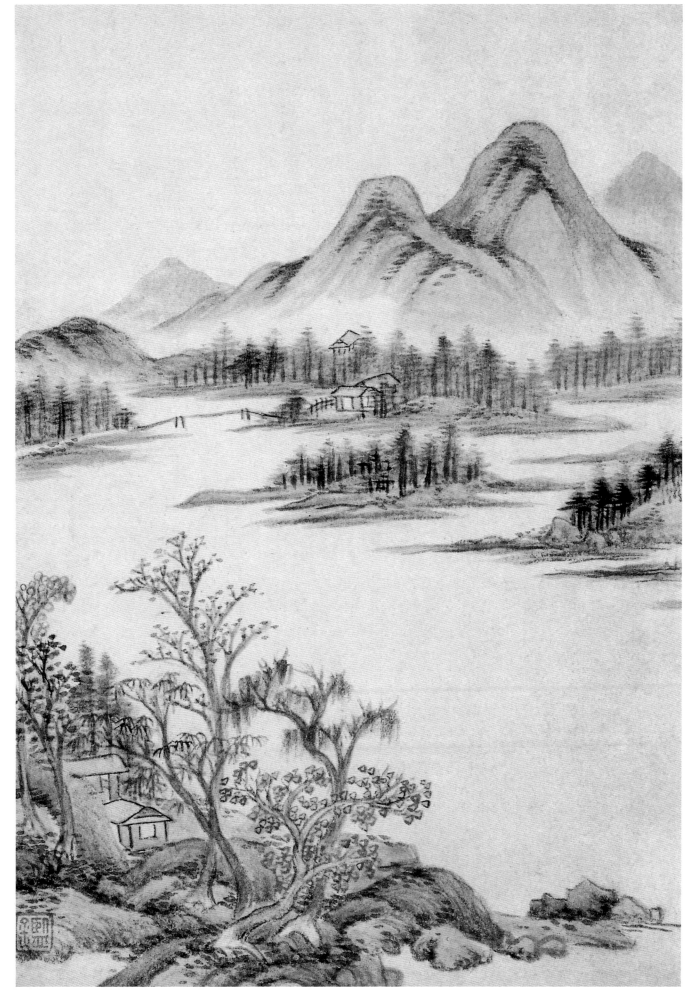

王鉴
山水图册之五
纸本设色
28cm×19.8cm
上海博物馆藏

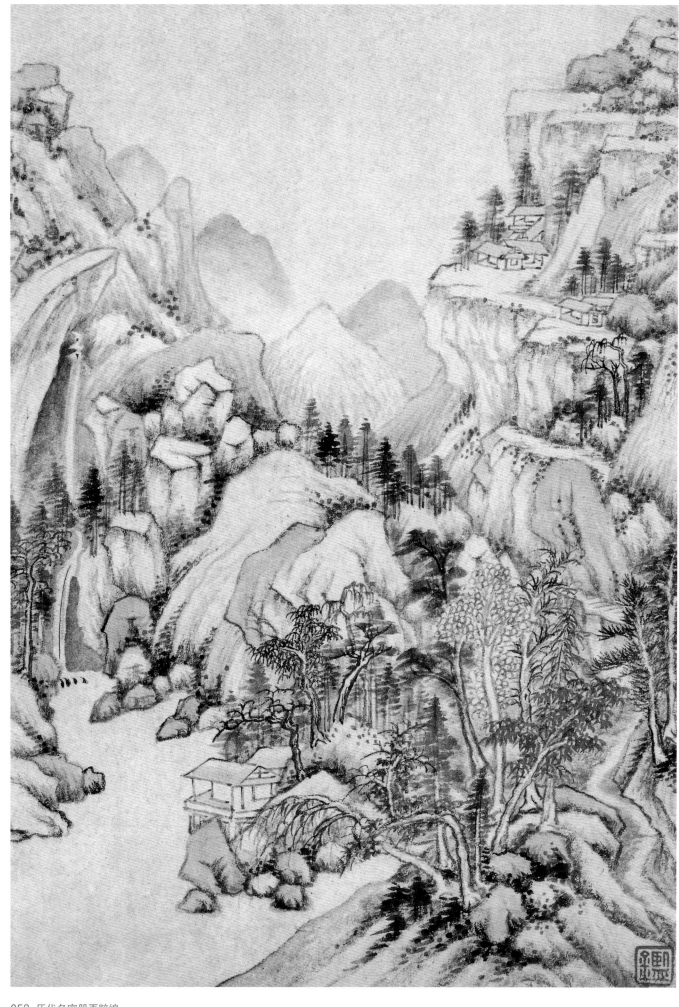

王鉴
山水图册之六
纸本设色
28cm×19.8cm
上海博物馆藏

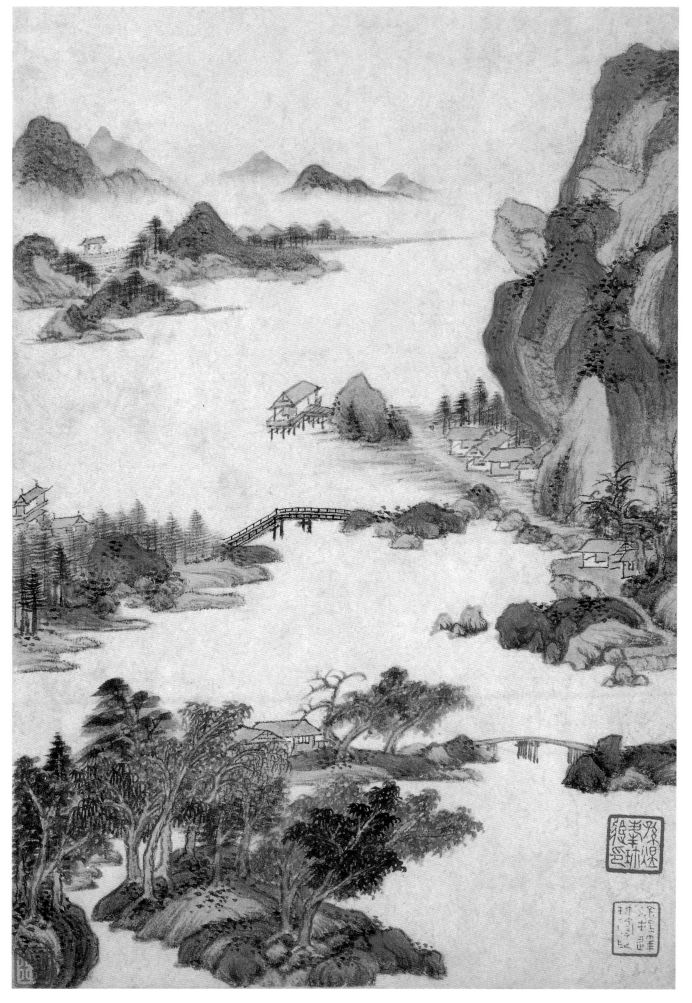

王鉴
山水图册之七
纸本设色
28cm×19.8cm
上海博物馆藏

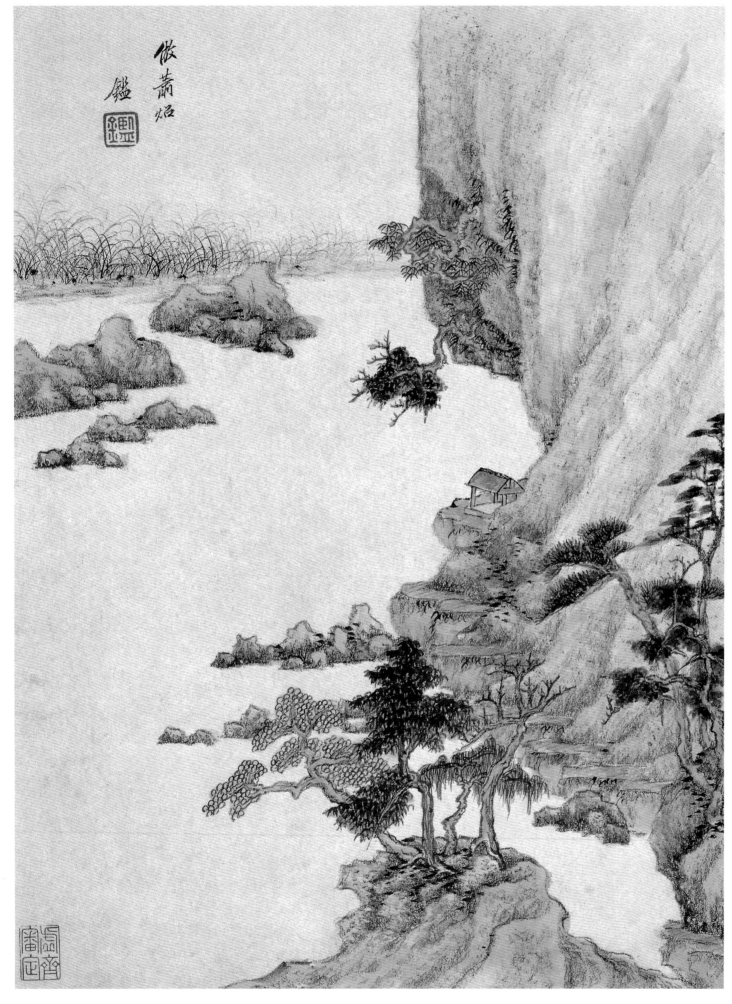

王鉴
仿古山水图册之一
纸本设色
31.6cm×23.7cm
上海博物馆藏

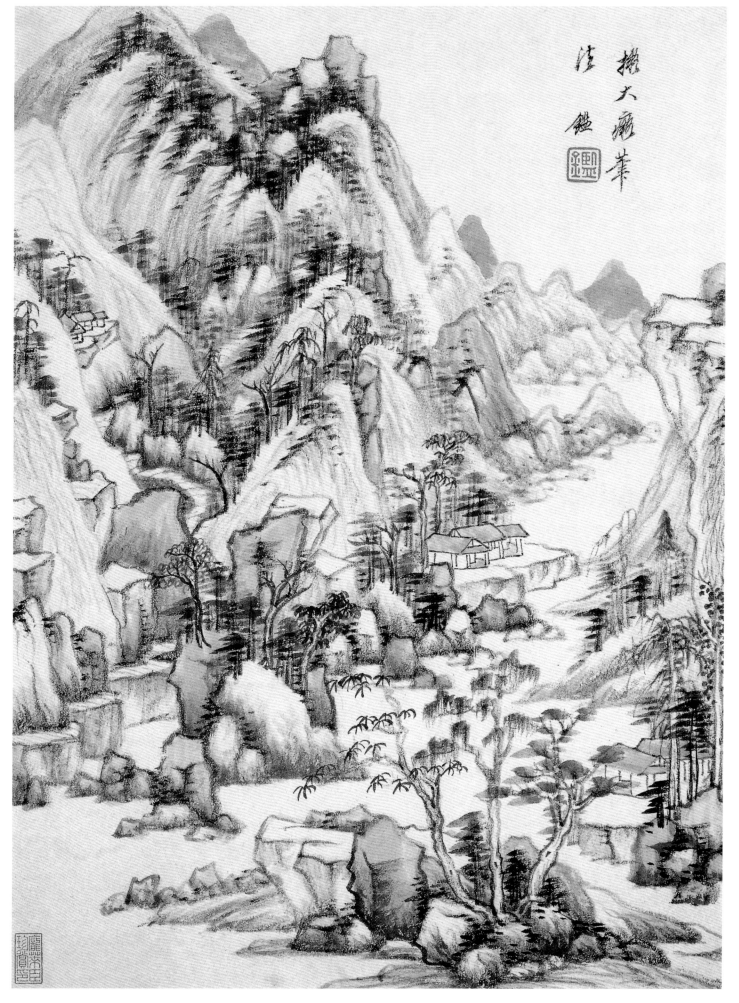

王鉴
仿古山水图册之二
纸本设色
31.6cm×23.7cm
上海博物馆藏

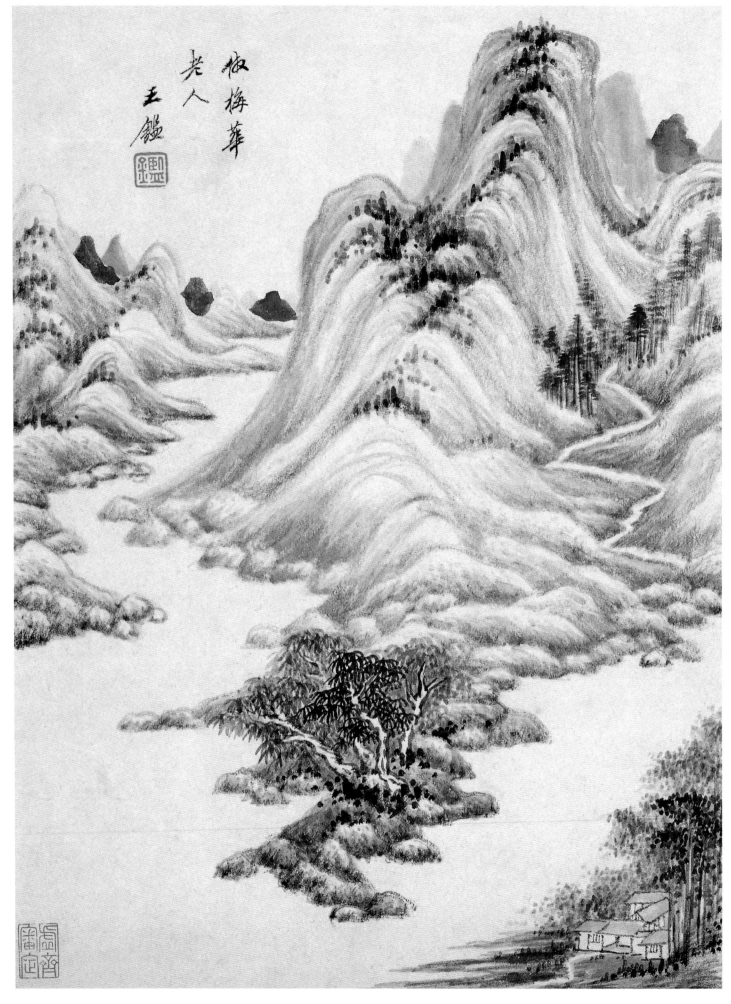

王鉴
仿古山水图册之三
纸本设色
31.6cm×23.7cm
上海博物馆藏

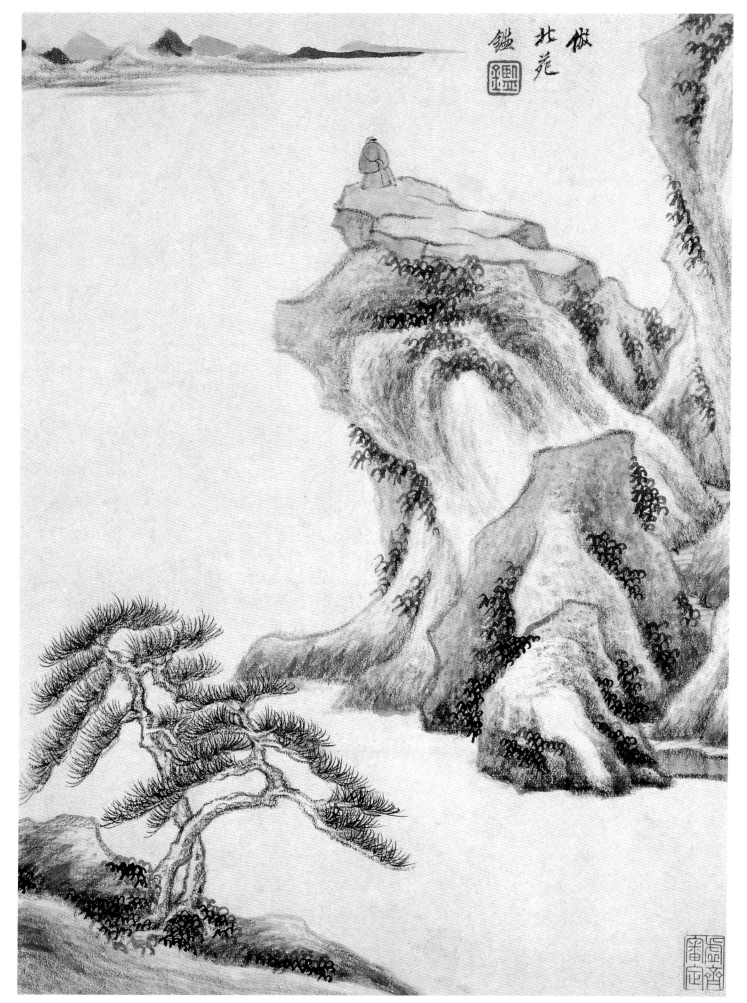

做
北
苑
鑑

王鉴
仿古山水图册之四
纸本设色
31.6cm×23.7cm
上海博物馆藏

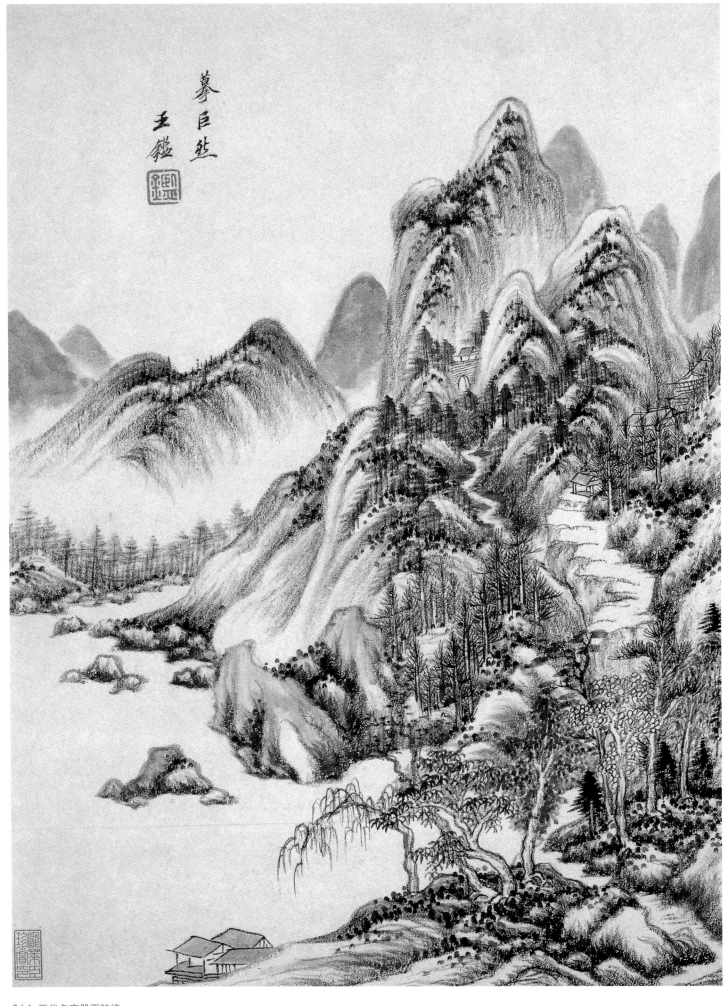

王鉴
仿古山水图册之五
纸本设色
31.6cm×23.7cm
上海博物馆藏

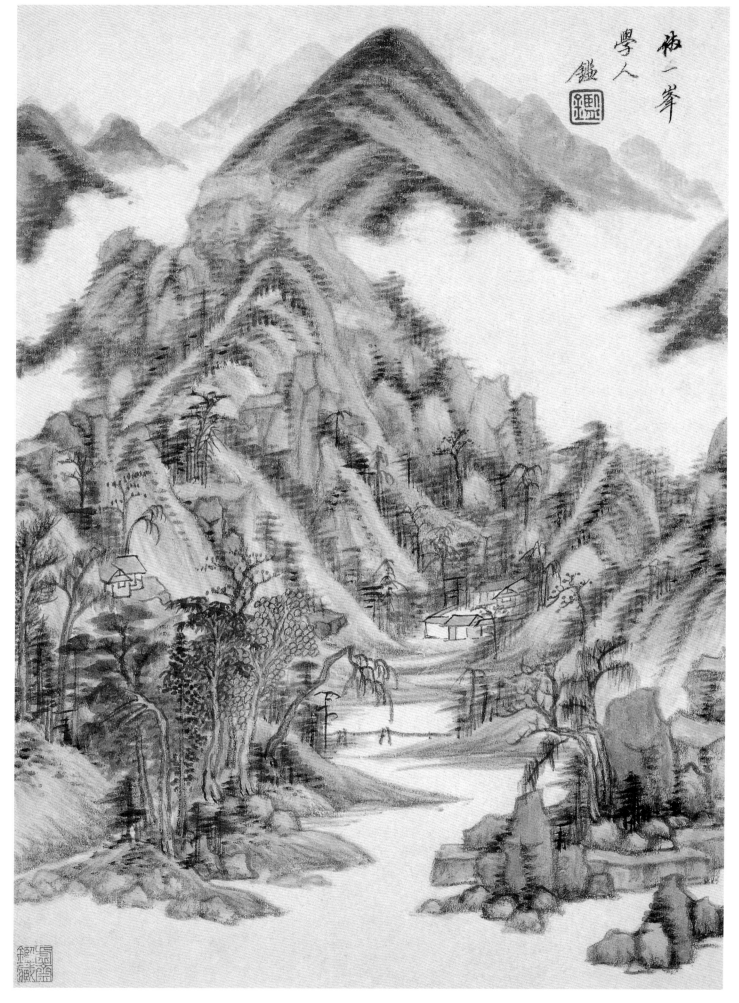

王鉴
仿古山水图册之六
纸本设色
31.6cm×23.7cm
上海博物馆藏

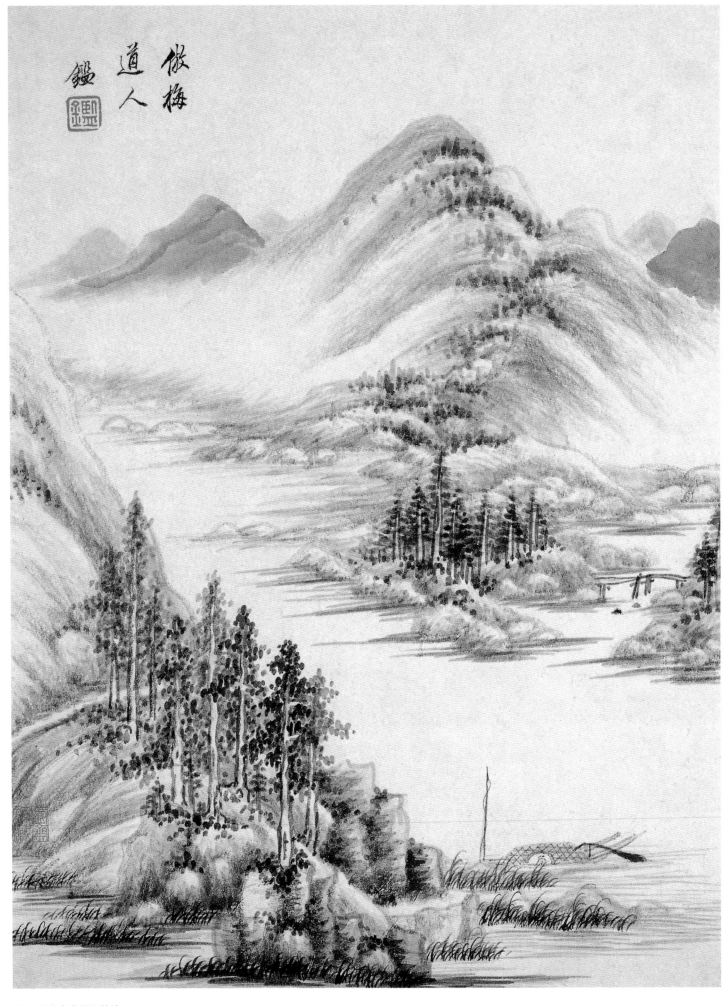

王鉴
仿古山水图册之七
纸本设色
31.6cm×23.7cm
上海博物馆藏

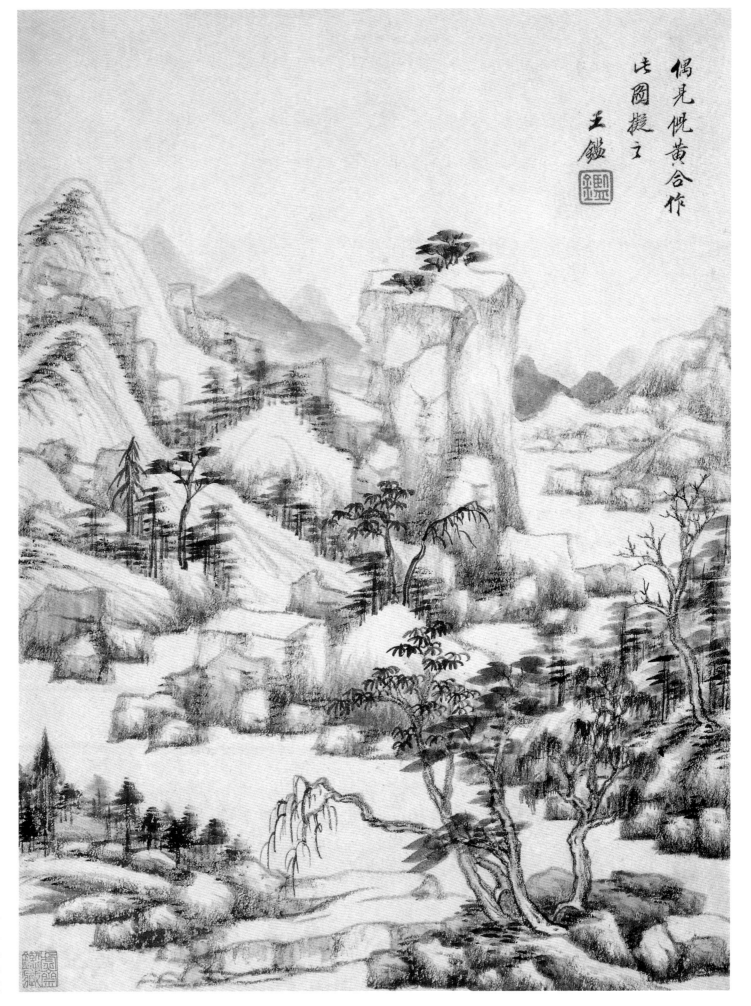

偶見倪黃合作
此圖擬之
王鑑

王鑑
仿古山水图册之八
纸本设色
31.6cm×23.7cm
上海博物馆藏

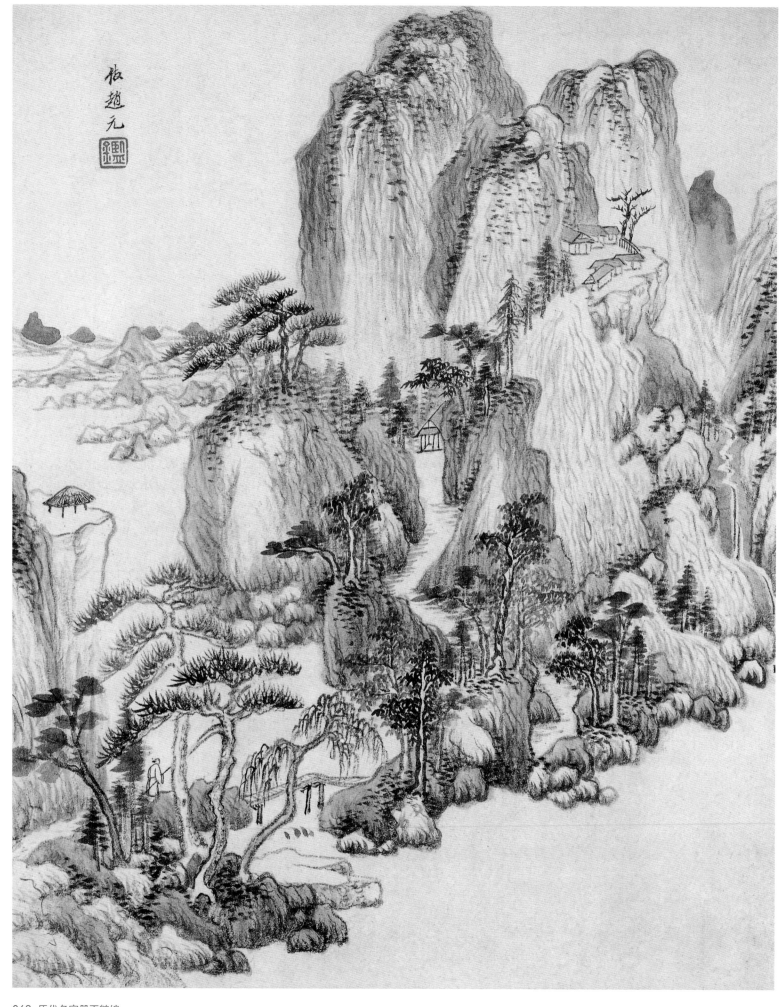

王鉴
仿古山水图册之一
纸本设色
36cm×29.8cm
天津市艺术博物馆藏

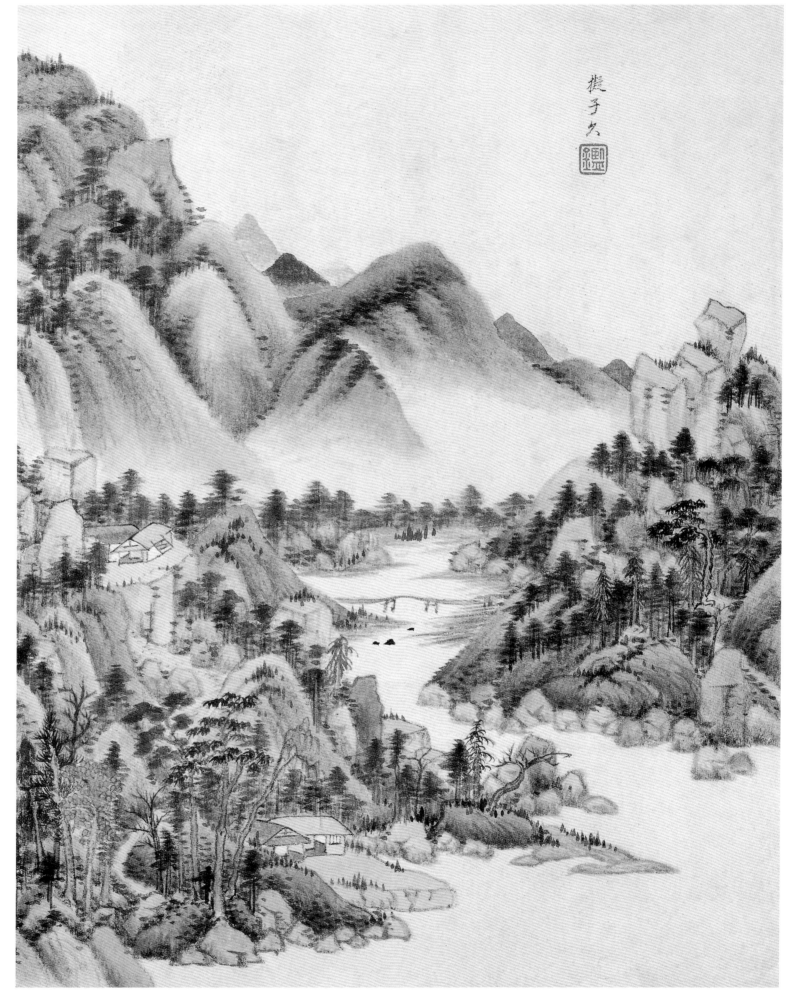

王鉴
仿古山水图册之二
纸本设色
36cm×29.8cm
天津市艺术博物馆藏

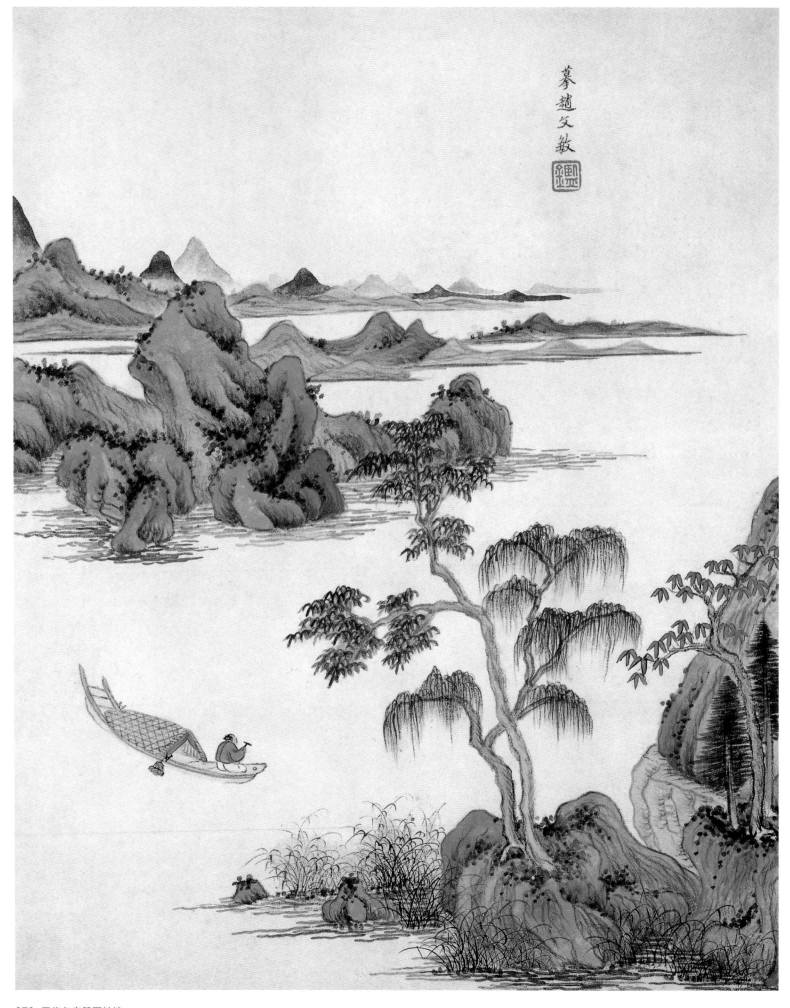

王鉴
仿古山水图册之三
纸本设色
36cm×29.8cm
天津市艺术博物馆藏

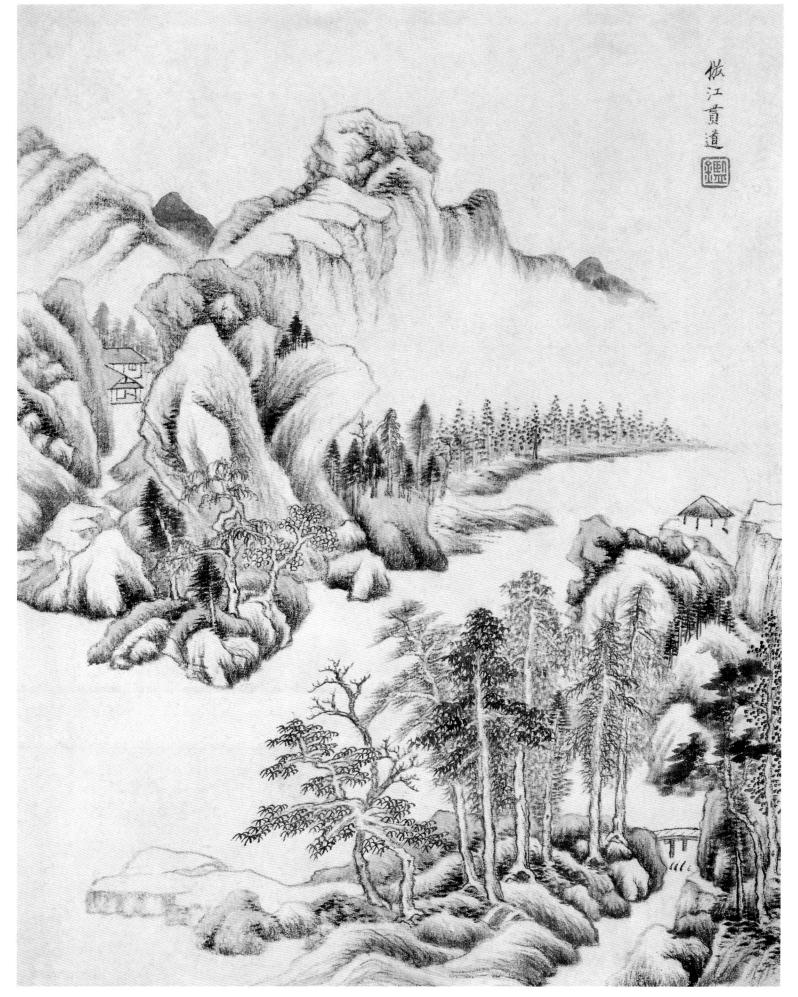

王鉴
仿古山水图册之四
纸本设色
36cm×29.8cm
天津市艺术博物馆藏

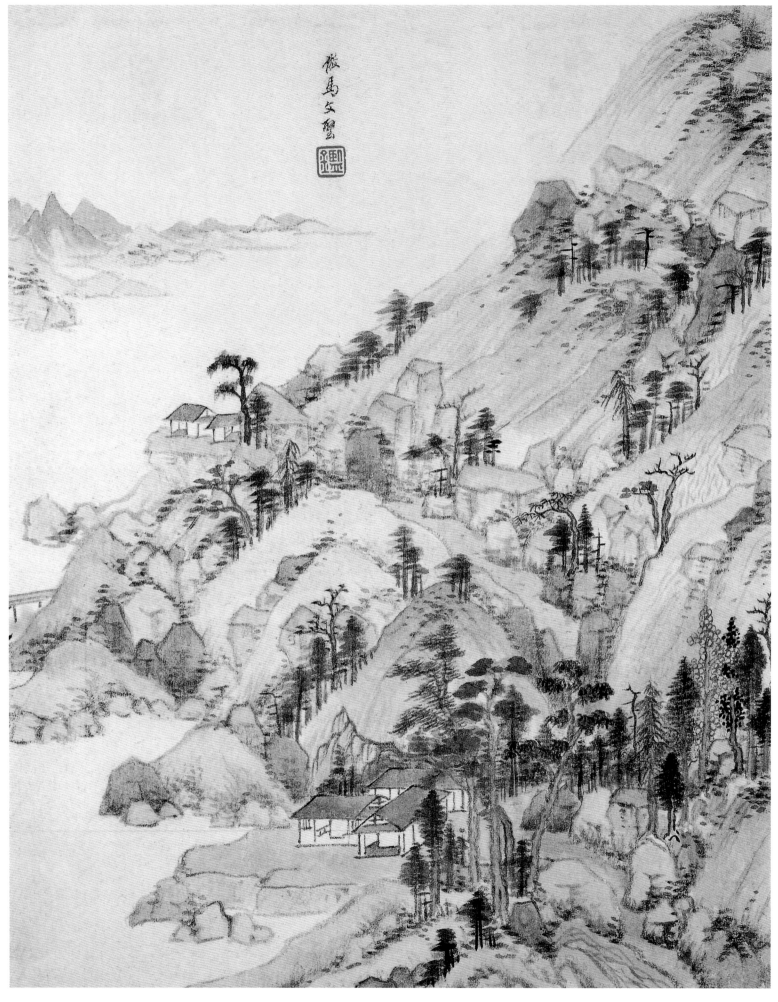

王鉴
仿古山水图册之五
纸本设色
36cm×29.8cm
天津市艺术博物馆藏

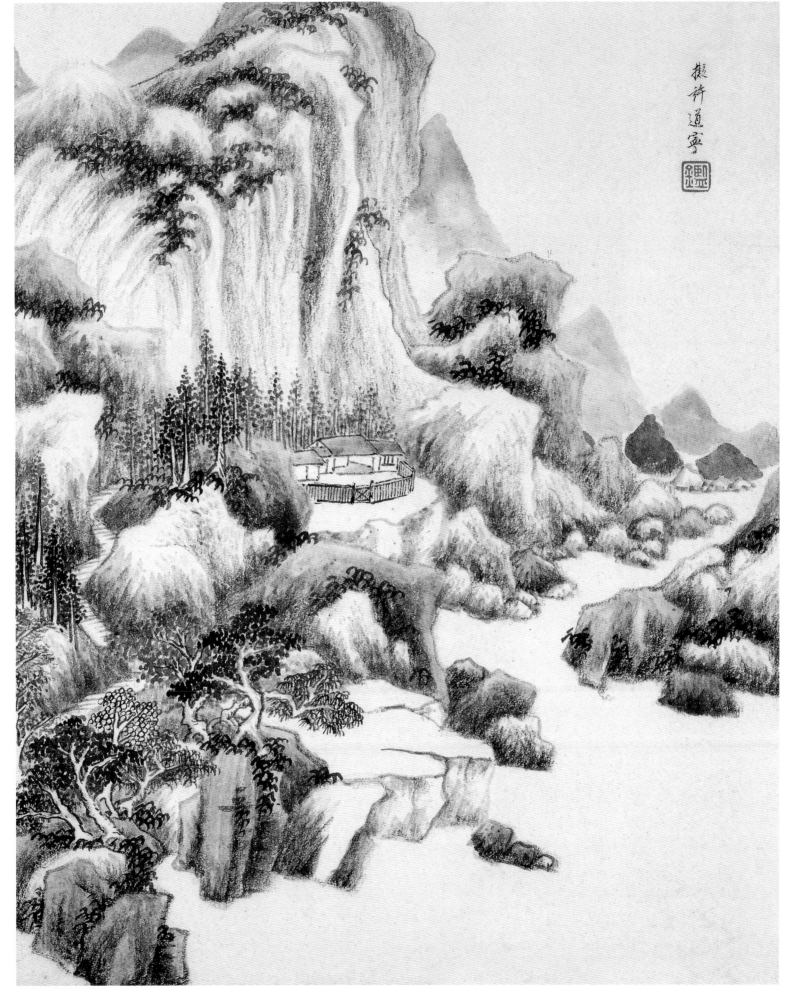

王鉴
仿古山水图册之六
纸本设色
36cm×29.8cm
天津市艺术博物馆藏

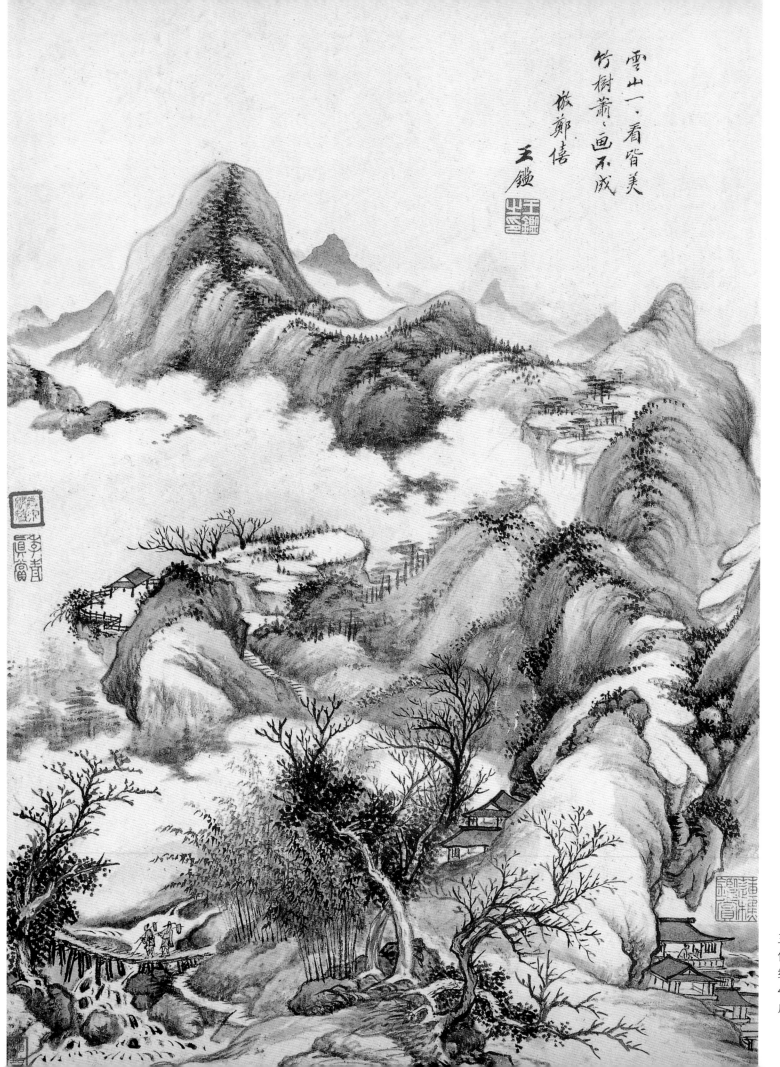

雪山一一看皆美
竹樹蕭蕭畫不成
倣鄭僖
王鑑

王鑑
仿各家山水图册之一
纸本设色
40.5cm×28.5cm
广东省博物馆藏

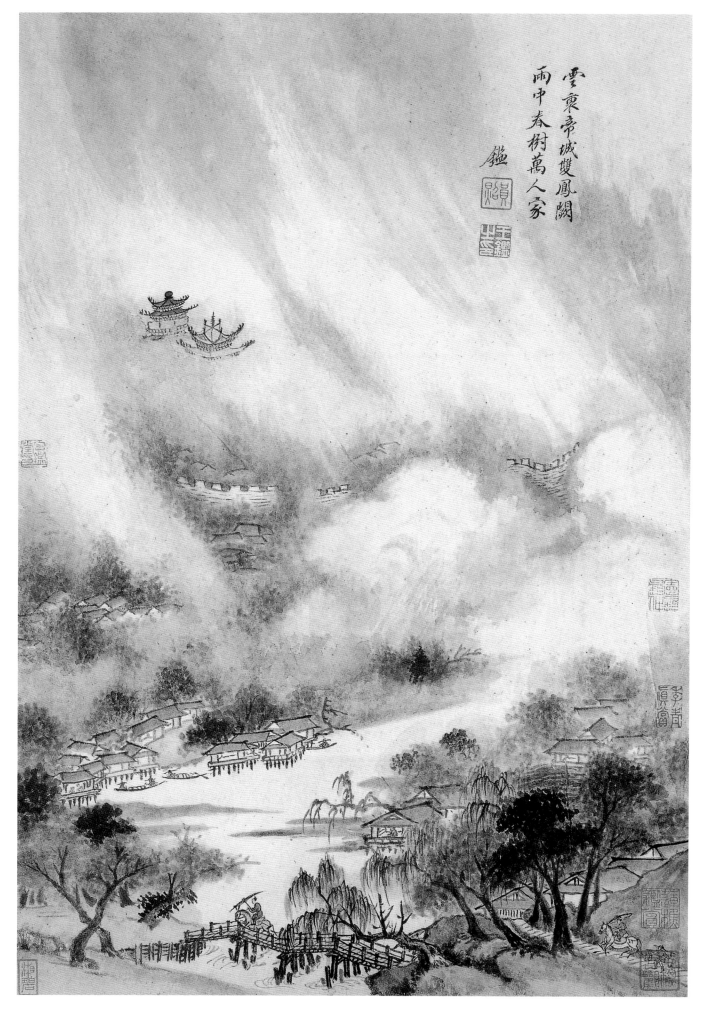

雲東帝城雙鳳闕
雨中春樹萬人家
鑑

王鑒
仿各家山水图册之二
纸本设色
40.5cm×28.5cm
广东省博物馆藏

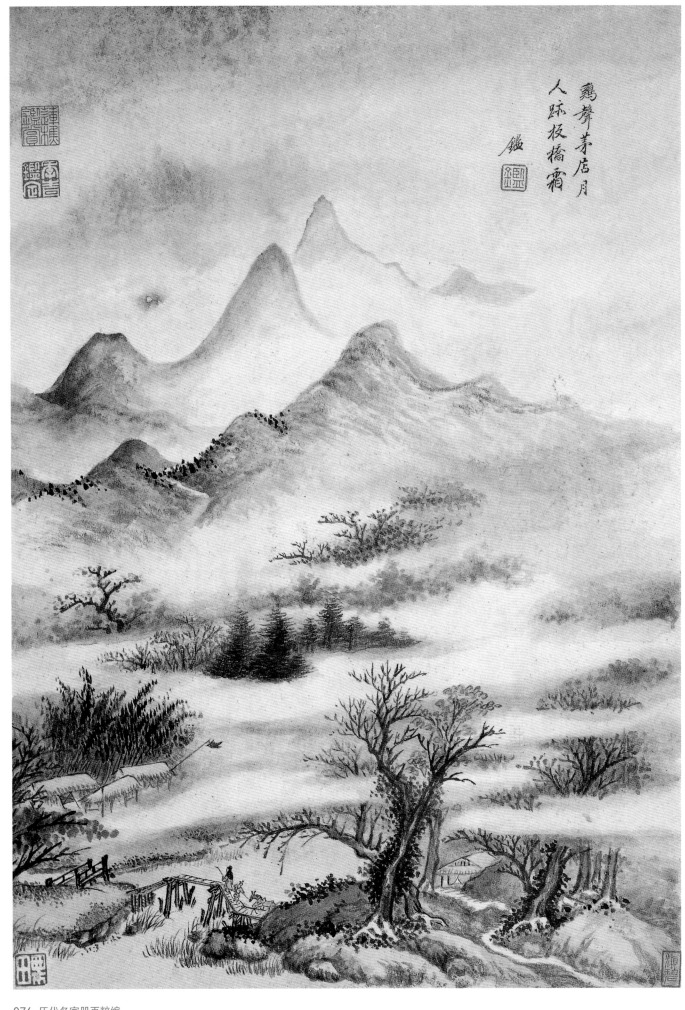

鷄聲茅店月
人跡板橋霜

鑑

王鑒
仿各家山水图册之三
纸本设色
40.5cm×28.5cm
广东省博物馆藏

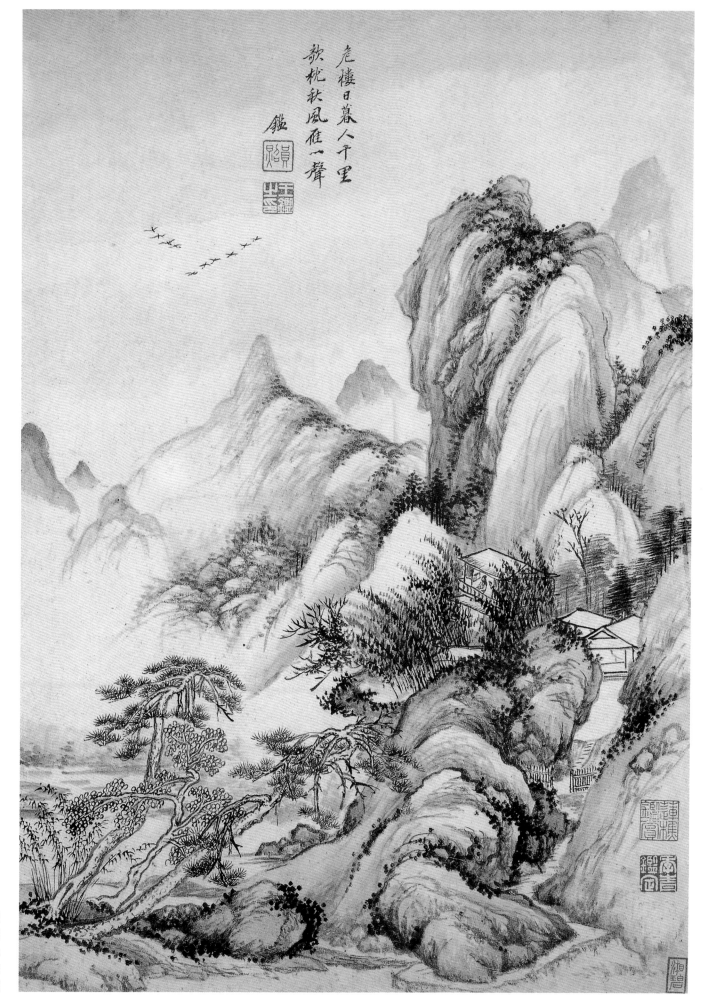

危樓日暮人千里
欹枕秋風雁一聲
鑑

王鑑
仿各家山水圖冊之四
紙本設色
40.5cm×28.5cm
廣東省博物館藏

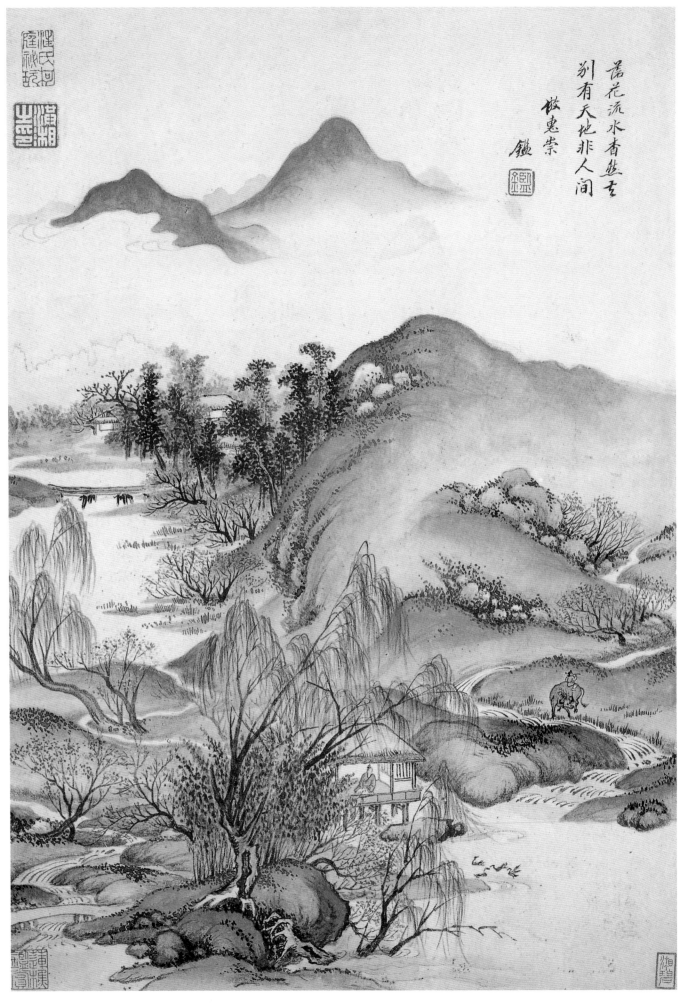

落花流水香然去
別有天地非人間
拟惠崇
鑑

王鉴
仿各家山水图册之五
纸本设色
40.5cm×28.5cm
广东省博物馆藏

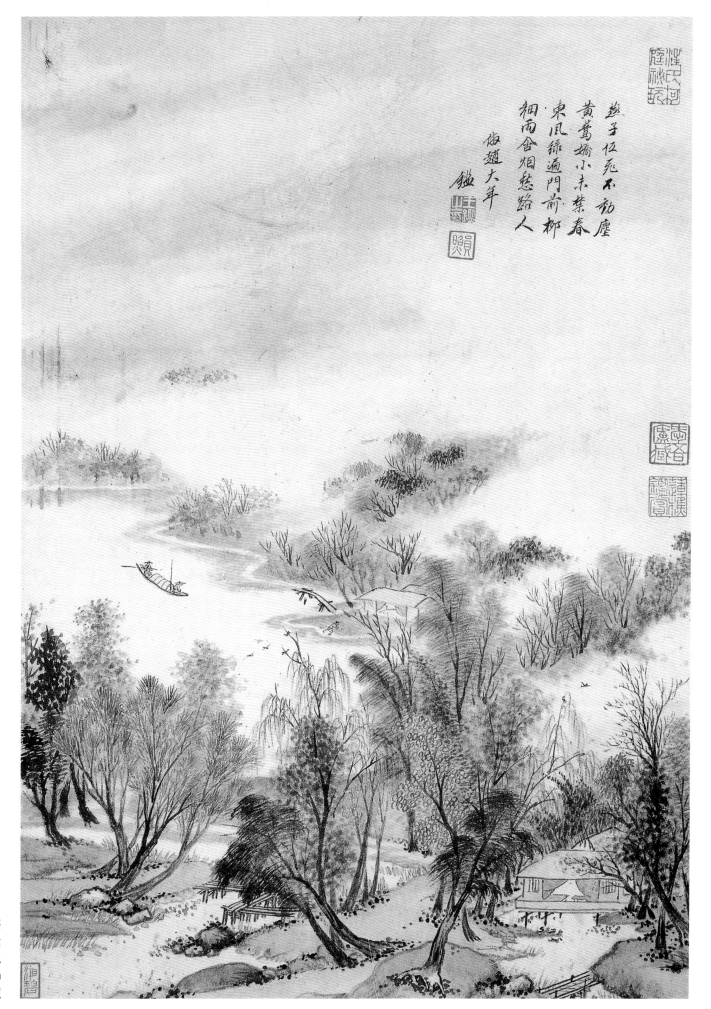

燕子伍苑不動塵
黃鶯嬌嬌小未禁春
東風綠遍門前柳
細雨舍煙慈路人

仿趙大年

王鑒
仿各家山水图册之六
纸本设色
40.5cm×28.5cm
广东省博物馆藏

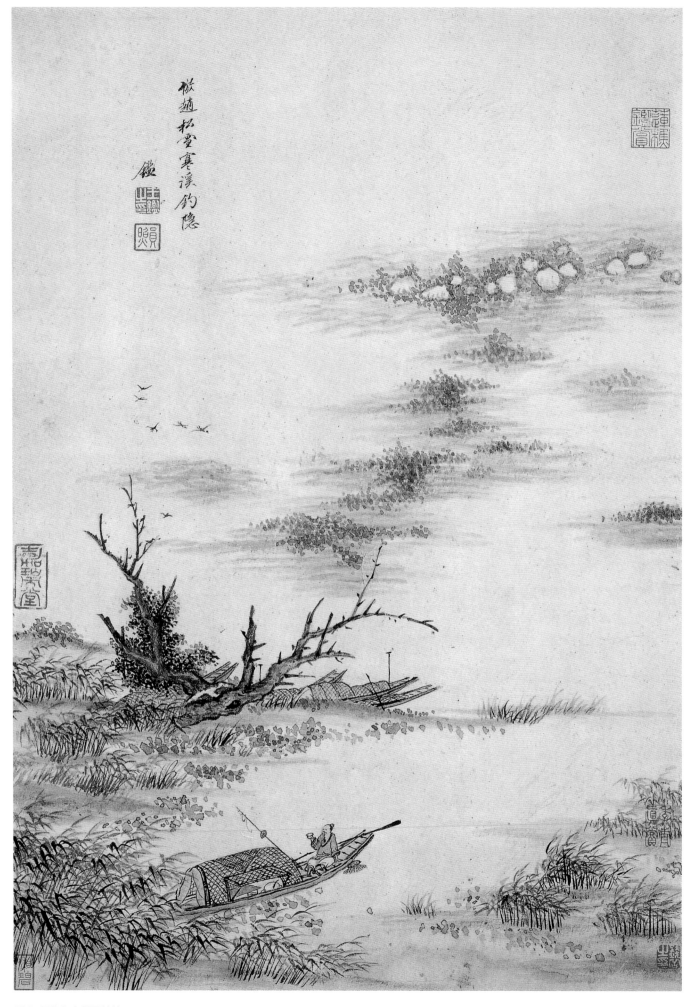

王鉴
仿各家山水图册之七
纸本设色
40.5cm×28.5cm
广东省博物馆藏

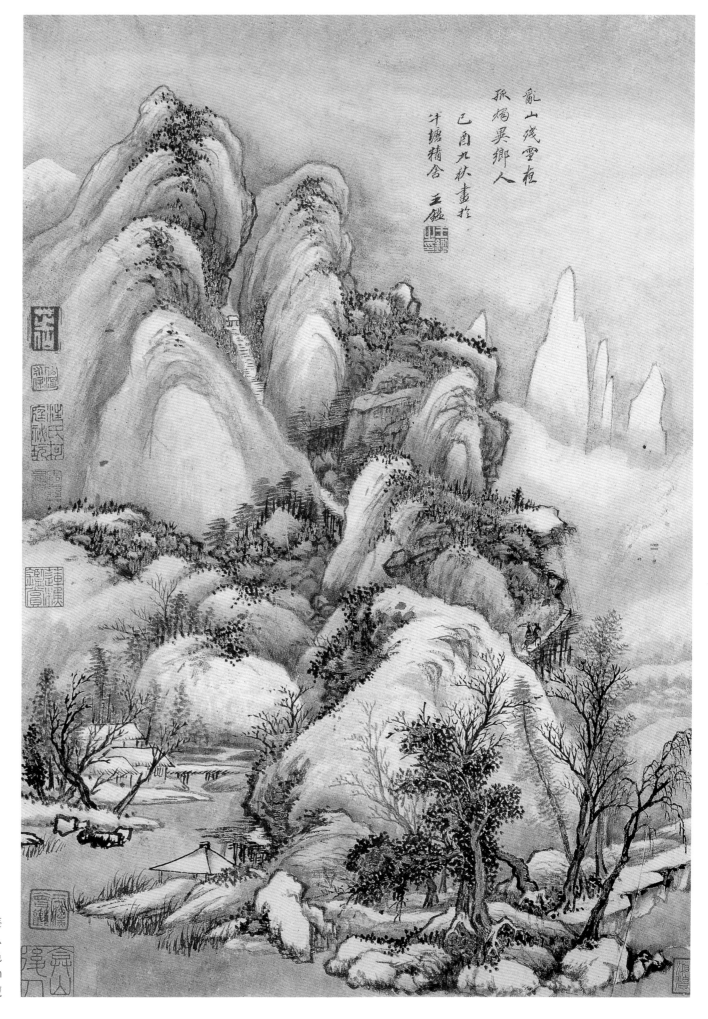

王鉴
仿各家山水图册之八
纸本设色
40.5cm×28.5cm
广东省博物馆藏

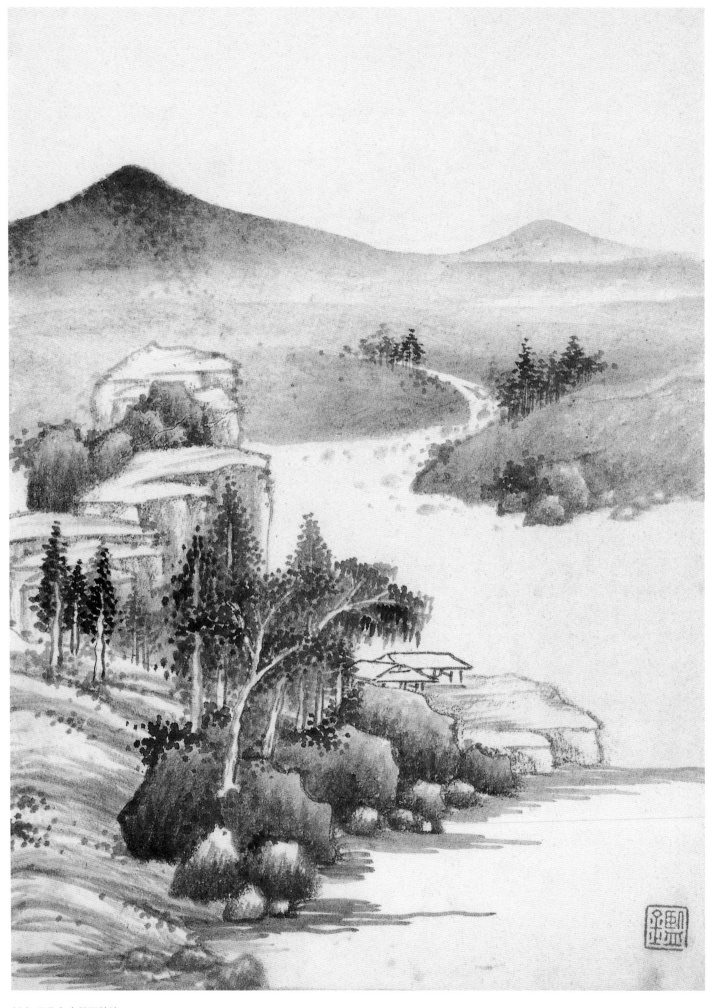

王鉴
摹古山水图册之一
纸本设色
24.6cm×18cm
无锡市博物馆藏

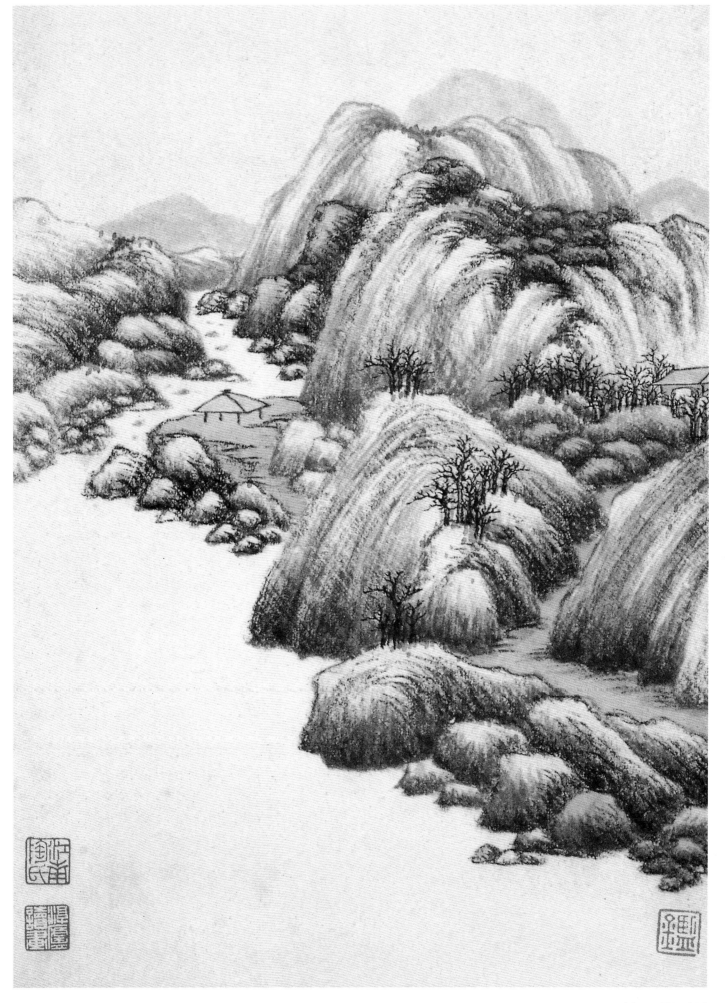

王鉴
摹古山水图册之二
纸本设色
24.6cm×18cm
无锡市博物馆藏

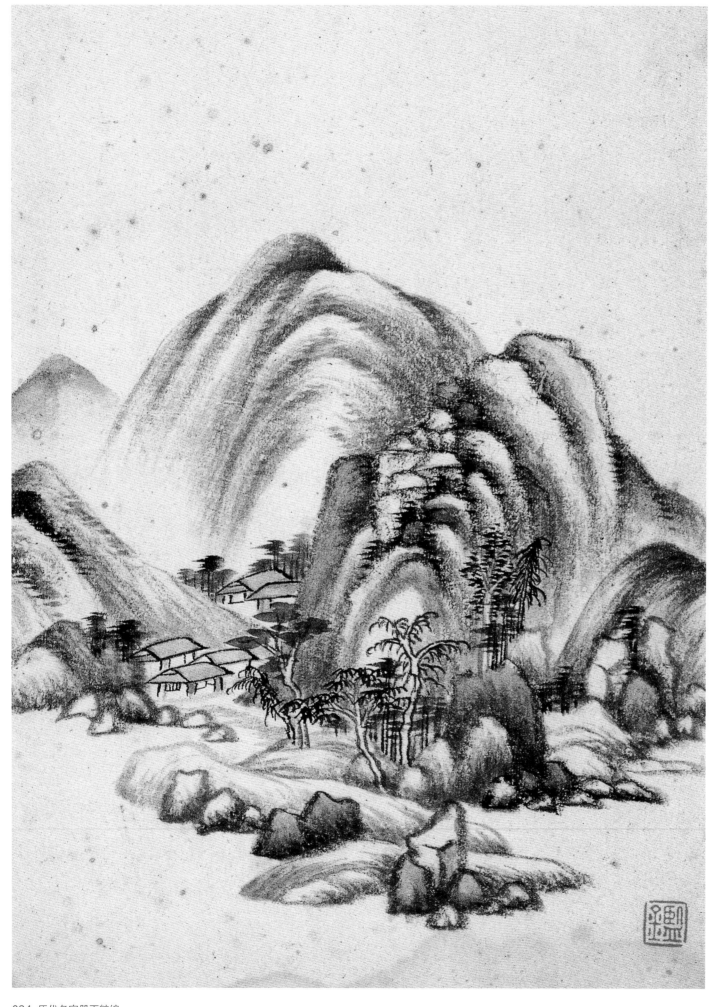

王鉴
摹古山水图册之三
纸本设色
24.6cm×18cm
无锡市博物馆藏

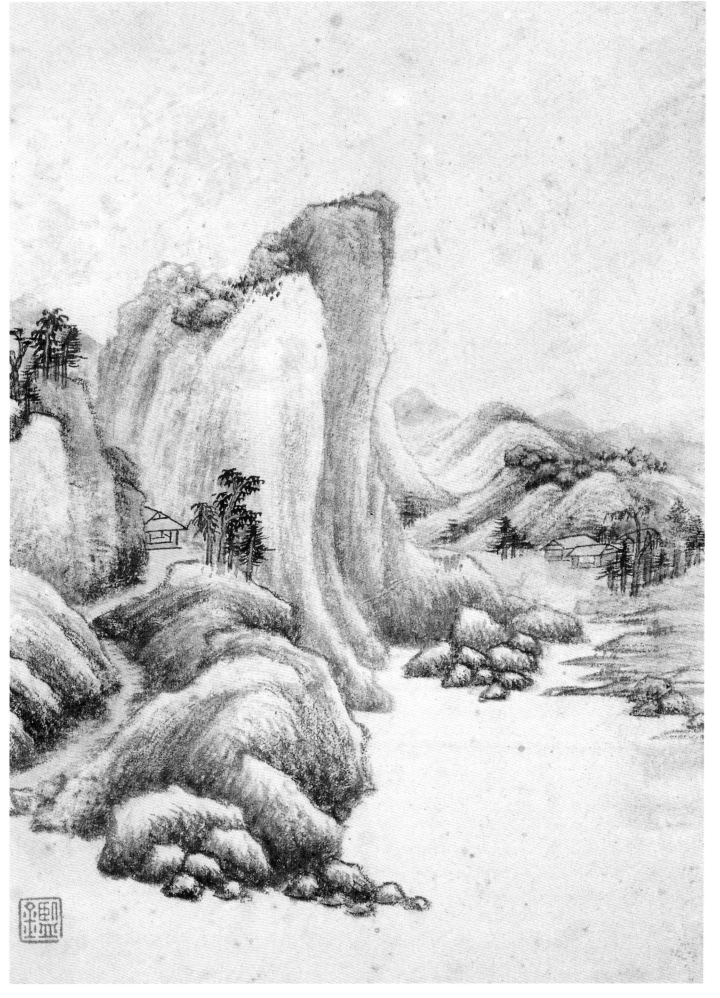

王鉴
摹古山水图册之四
纸本设色
24.6cm×18cm
无锡市博物馆藏

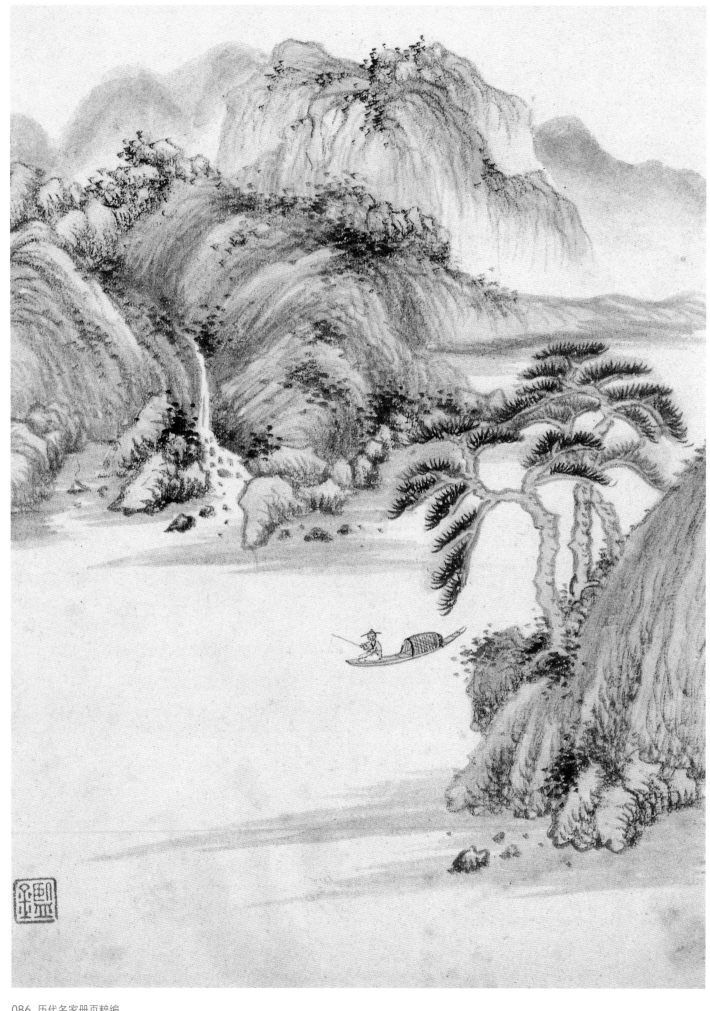

王鉴
摹古山水图册之五
纸本设色
24.6cm×18cm
无锡市博物馆藏

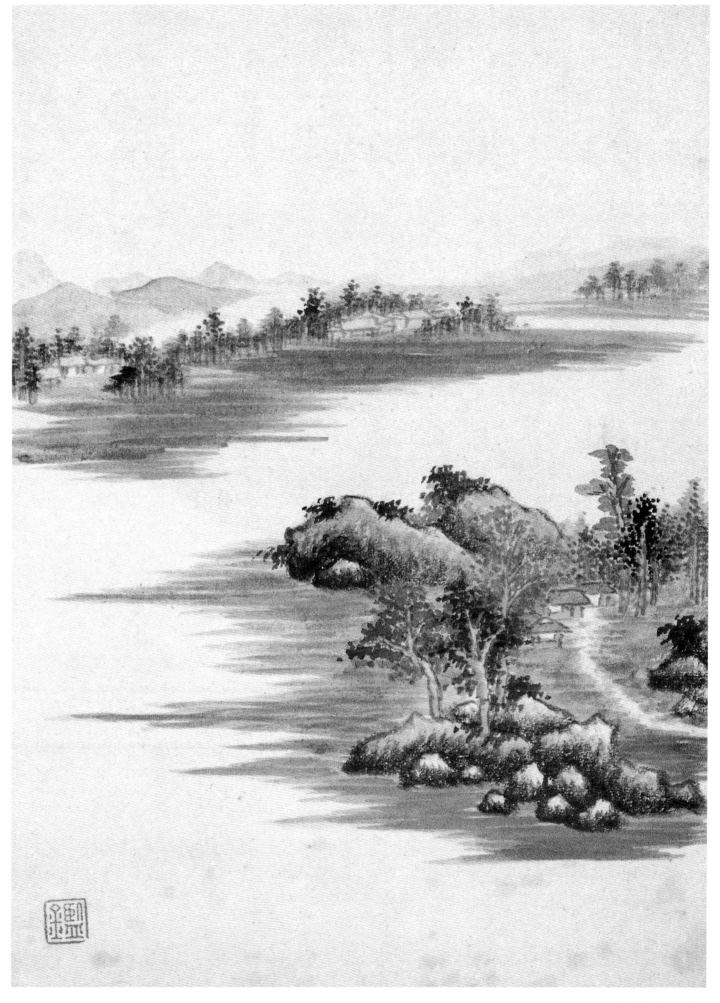

王鉴
摹古山水图册之六
纸本设色
24.6cm×18cm
无锡市博物馆藏

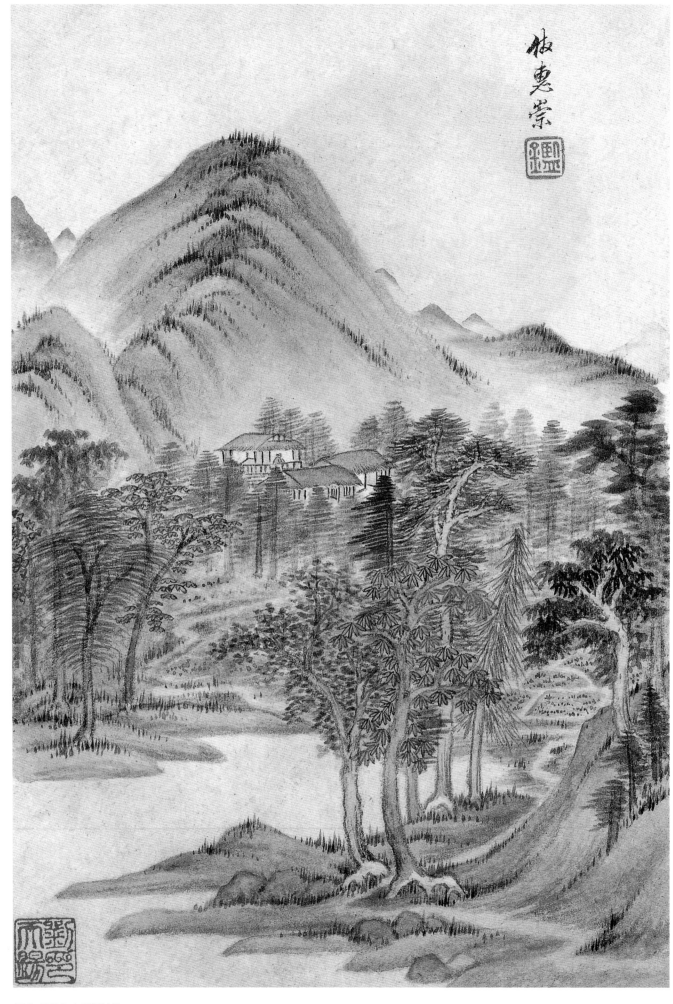

仿惠崇

王鉴
仿古山水图册之一
纸本设色
27cm×18.3cm
上海博物馆藏

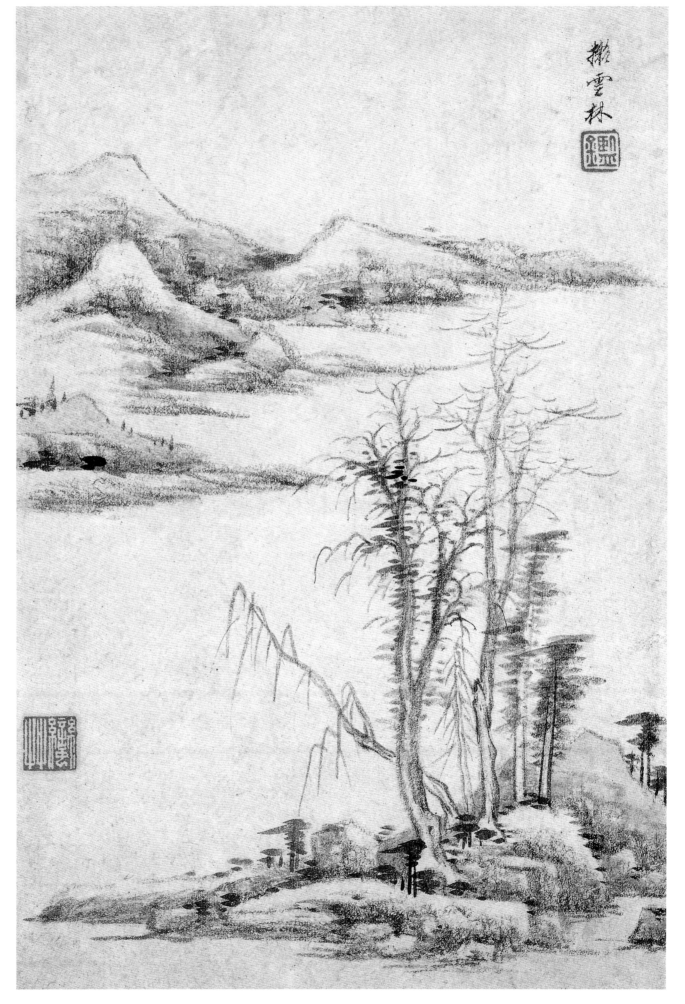

王鉴
仿古山水图册之二
纸本设色
27cm×18.3cm
上海博物馆藏

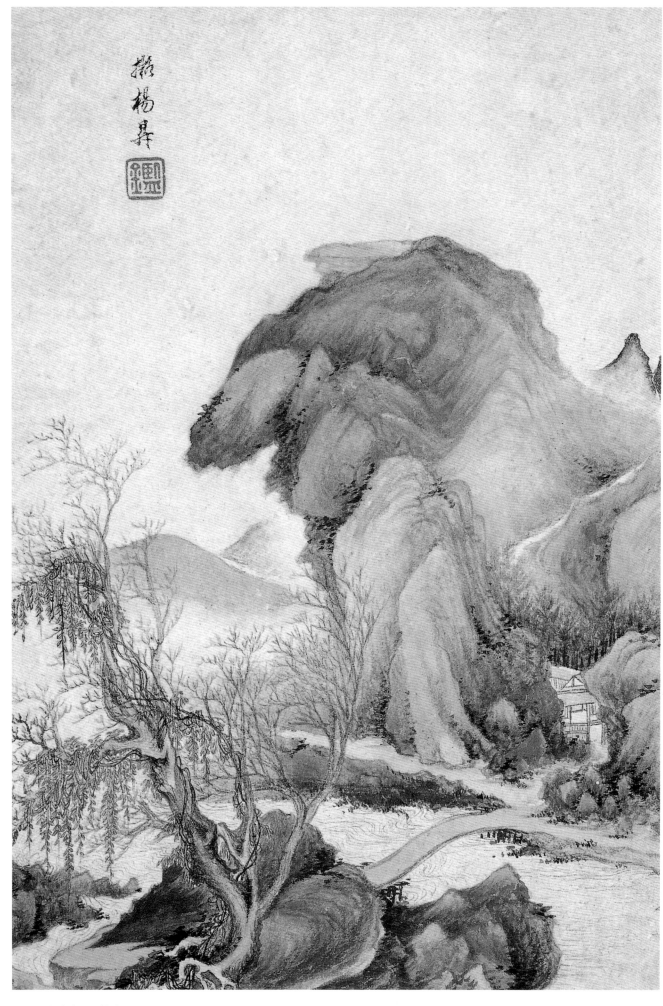

王鉴
仿古山水图册之三
纸本设色
27cm×18.3cm
上海博物馆藏

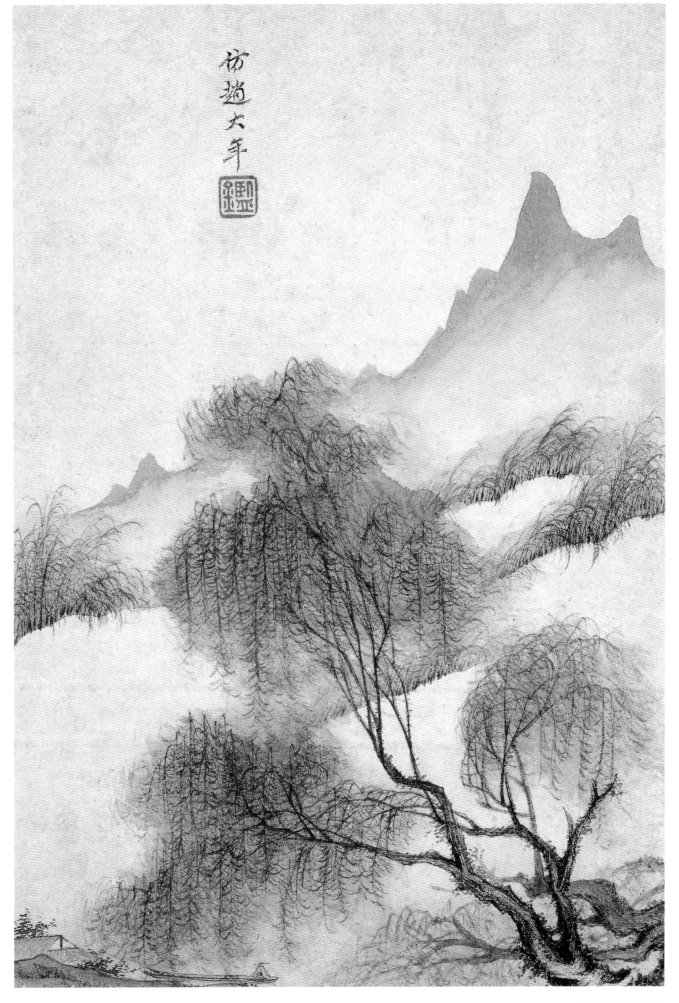

王鉴
仿古山水图册之四
纸本设色
27cm×18.3cm
上海博物馆藏

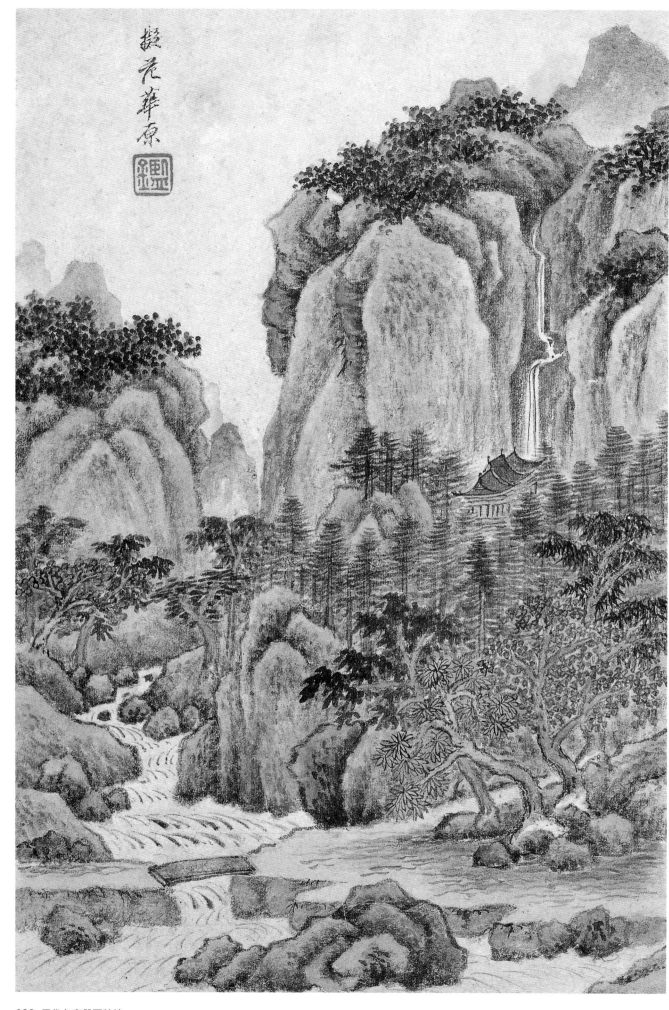

王鉴
仿古山水图册之五
纸本设色
27cm×18.3cm
上海博物馆藏

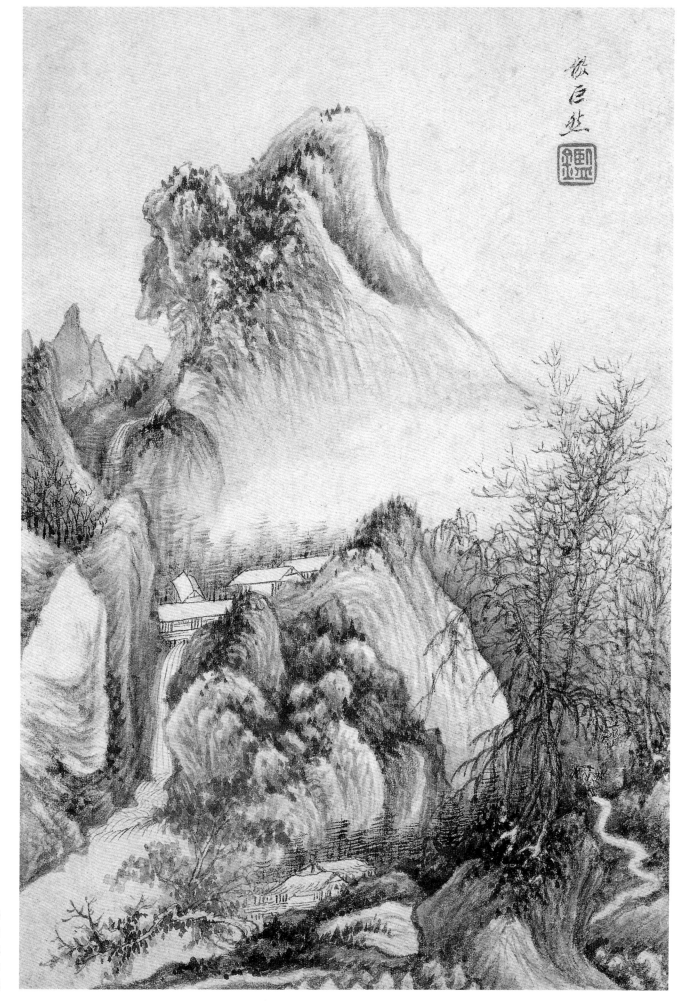

王鉴
仿古山水图册之六
纸本设色
27cm×18.3cm
上海博物馆藏

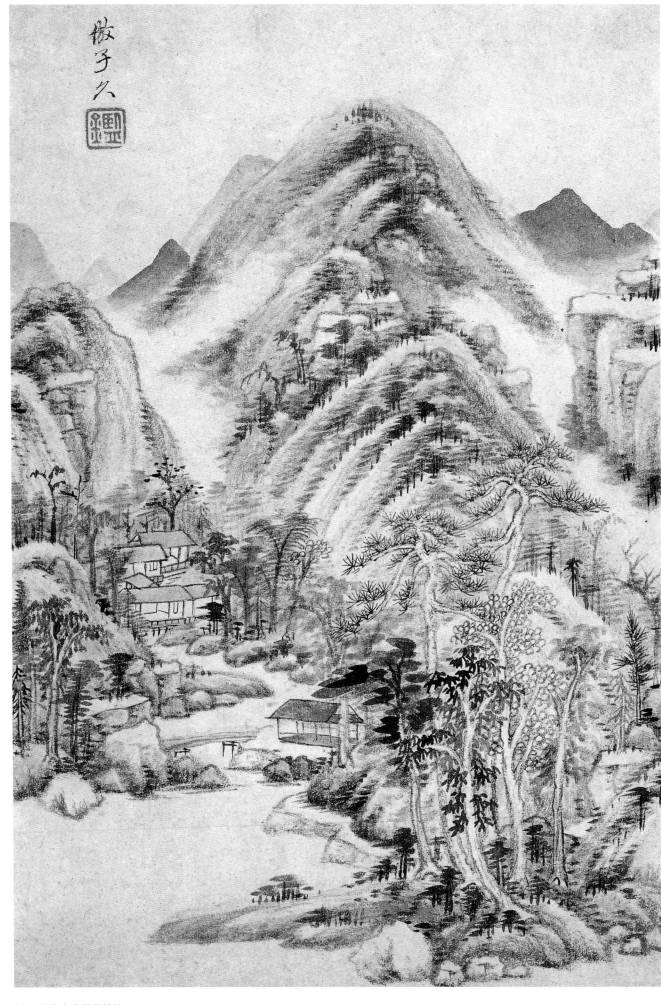

王鉴
仿古山水图册之七
纸本设色
27cm×18.3cm
上海博物馆藏

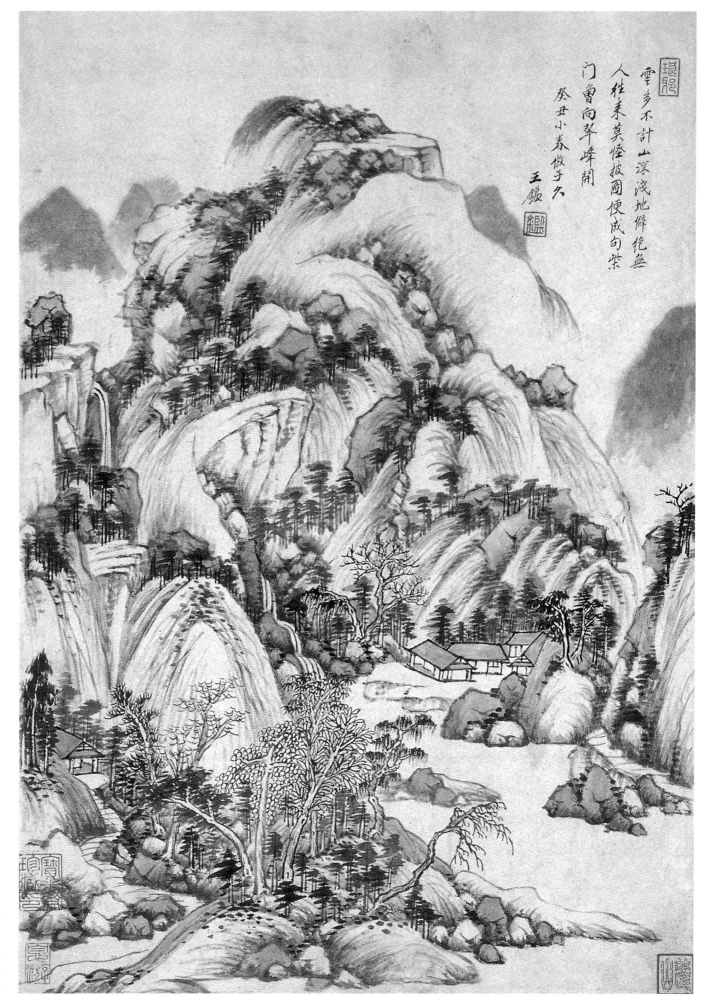

雪多不計山深淺地解絶無
人往來莫怪披圖便成句栞
門曾向翠峰開
癸丑小春倣手久
王鑑

王鑑
山水图页
纸本墨笔
50.8cm×33.3cm
四川省博物馆藏

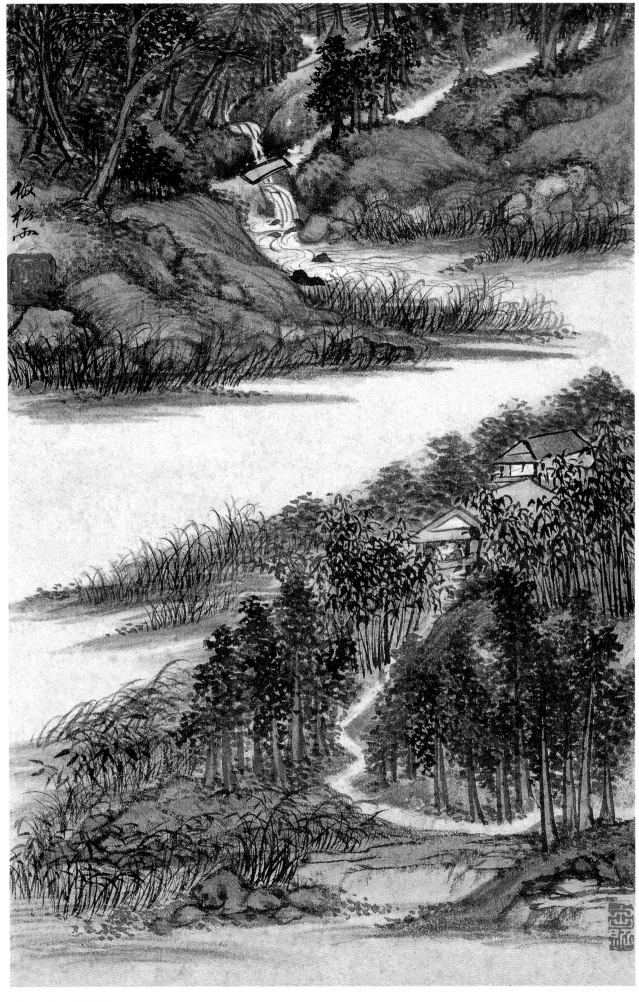

王鉴
仿古山水图册之一
纸本设色
22cm×14.8cm
故宫博物院藏

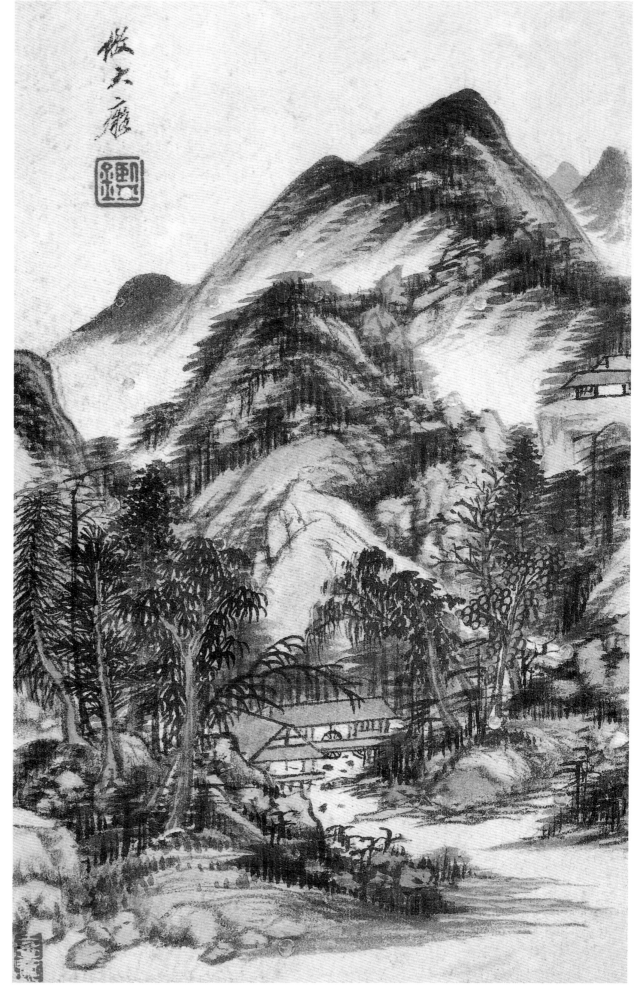

王鉴
仿古山水图册之二
纸本设色
22cm×14.8cm
故宫博物院藏

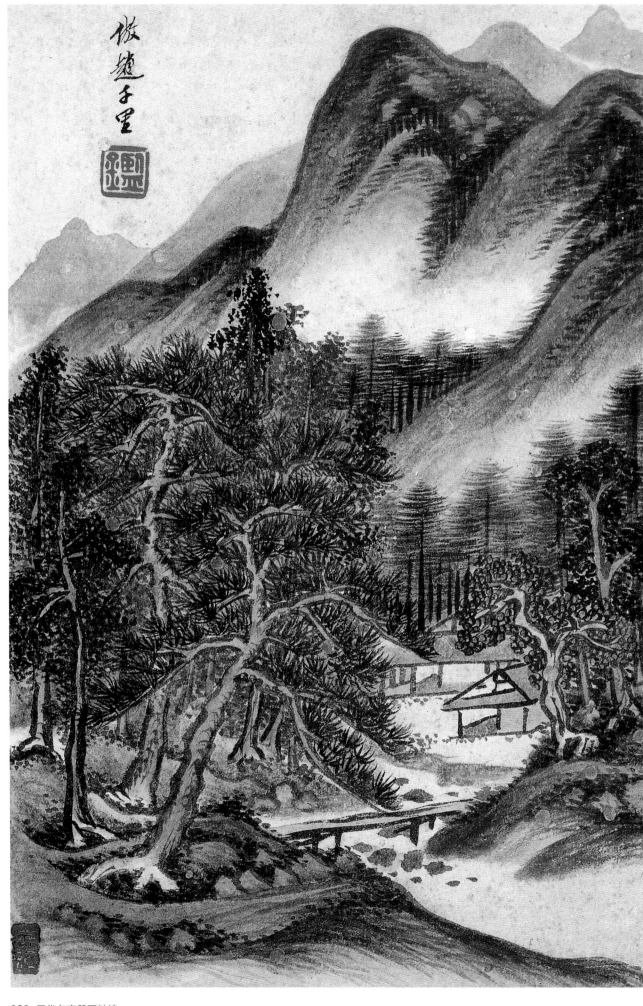

王鉴
仿古山水图册之三
纸本设色
22cm×14.8cm
故宫博物院藏

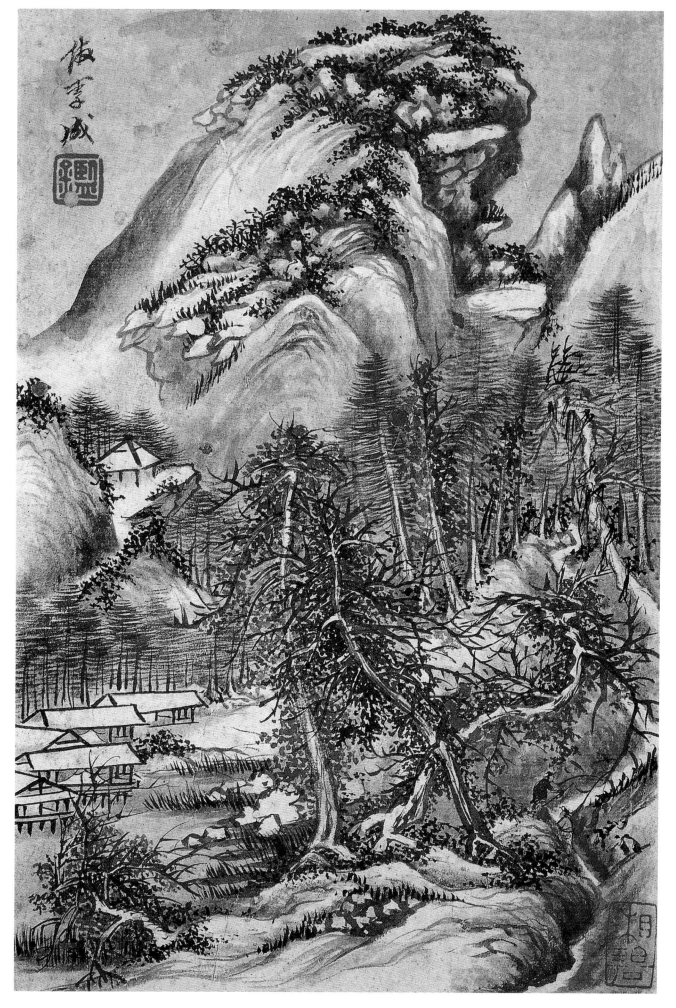

王鉴
仿古山水图册之四
纸本设色
22cm×14.8cm
故宫博物院藏

王翚

王翚（1632—1717），字石谷，号耕烟散人，又号乌目山人，江苏常熟人。因画《南巡图》称旨，圣祖玄烨赐书"山水清晖"四字，所以又称清晖老人。

王翚一生过着优裕的生活，晚年上京主绘《南巡图》后，声誉更高。虽然得到玄烨的重视，但是他的志趣在艺术上，不在仕途。他自京师南归后，曾引杜诗道："丹青不知老将至，富贵于我如浮云。"清代山水画的"虞山派"，即由王翚导其先。

王翚早年亲得老"二王"（王时敏、王鉴）的指授与推许。王翚一生中博览大江南北收藏的秘本，对于古人作品，下过苦功临摹，曾力追董、巨，醉心范宽，对王蒙、黄公望的山水，取法尤多，对沈周、文徵明、董其昌的山水，也多有会意。王时敏称赞他"集古人之长，尽趋笔端"。可是在王翚的一般作品中，所表现的"只得摹古之功，而未尽山川之真"。

王翚传世的作品很多，如《寒山欲雪图》《千岩万壑图》《溪山红树图》《种松轩写山水图》《断崖云气图》《石泉试茗图》《夏木垂阴图》以及《唐人诗意图》等，都可以看到他得各家的奥秘，具有古朴清丽的特色。王翚亦有写生作品，《虞山十二景册》即是一例。

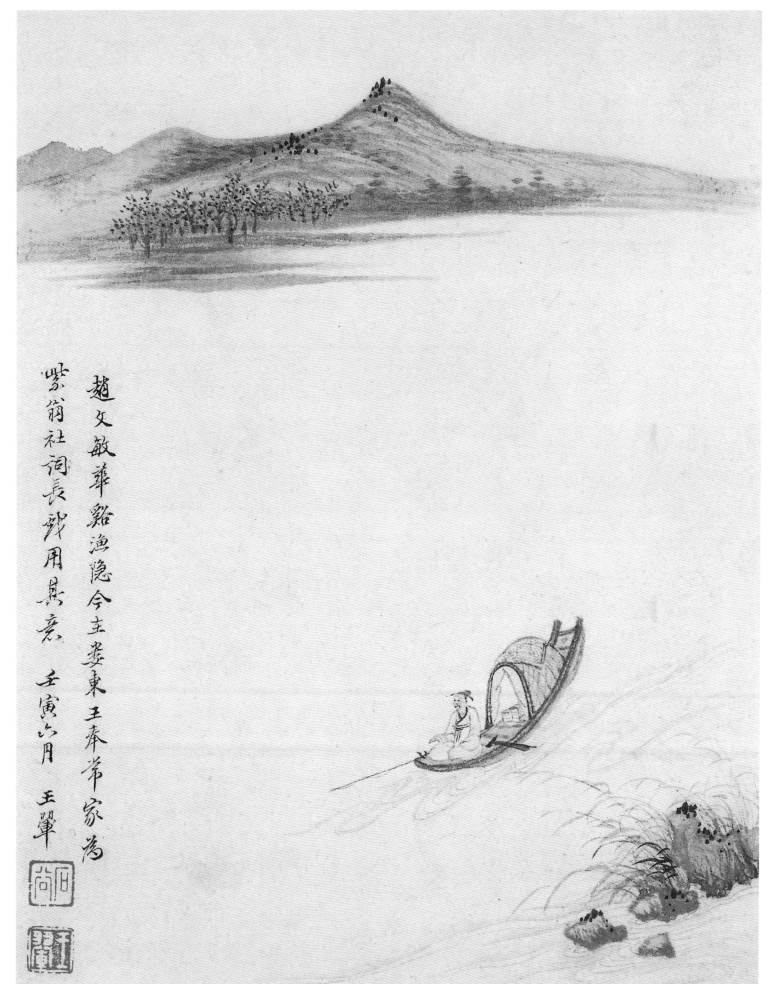

趙文敏華谿漁隐今主婆東王奉常家為

紫翁社詞長戲用其意 壬寅六月 王翚

王翚
仿宋元各家山水图册之一
纸本设色
25.6cm×20cm
四川省博物馆藏

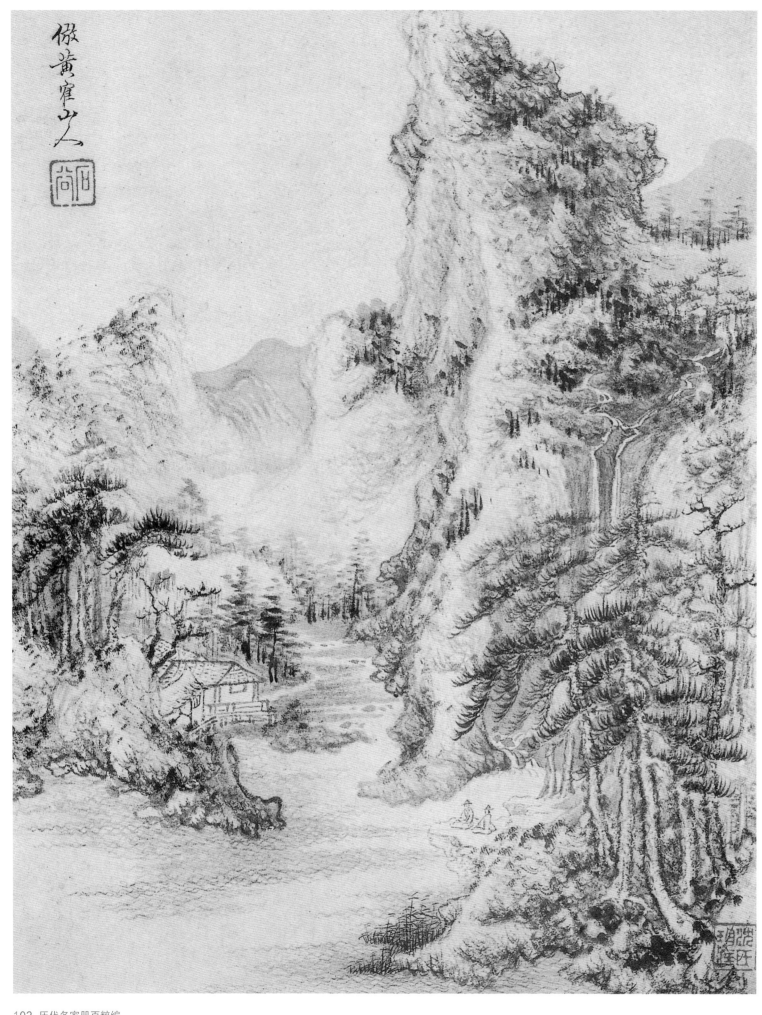

王翚
仿宋元各家山水图册之二
纸本设色
25.6cm×20cm
四川省博物馆藏

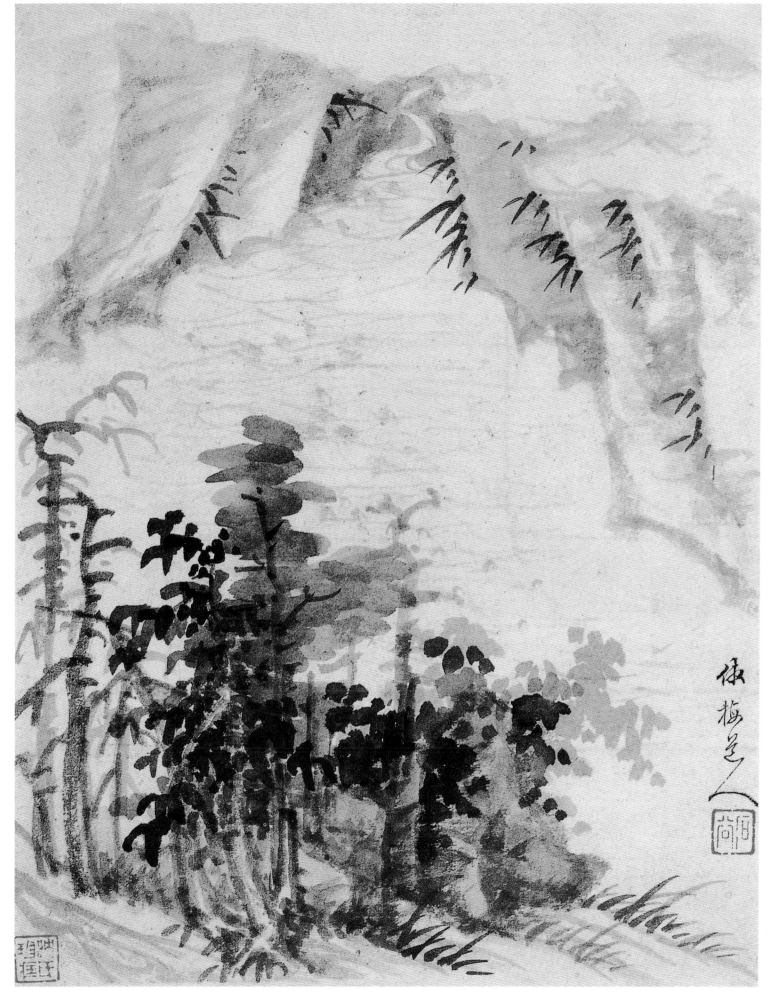

王翚
仿宋元各家山水图册之三
纸本设色
25.6cm×20cm
四川省博物馆藏

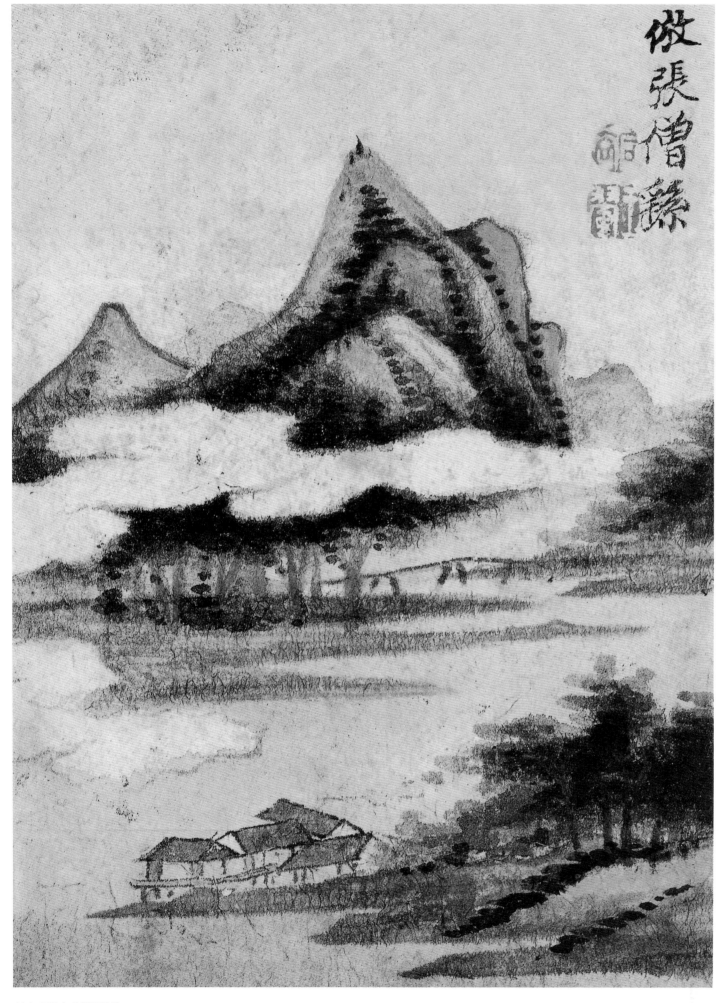

仿張僧繇
館藏

王翚
仿古山水图册之一
纸本设色
11.7cm×8.5cm
无锡市文物商店藏

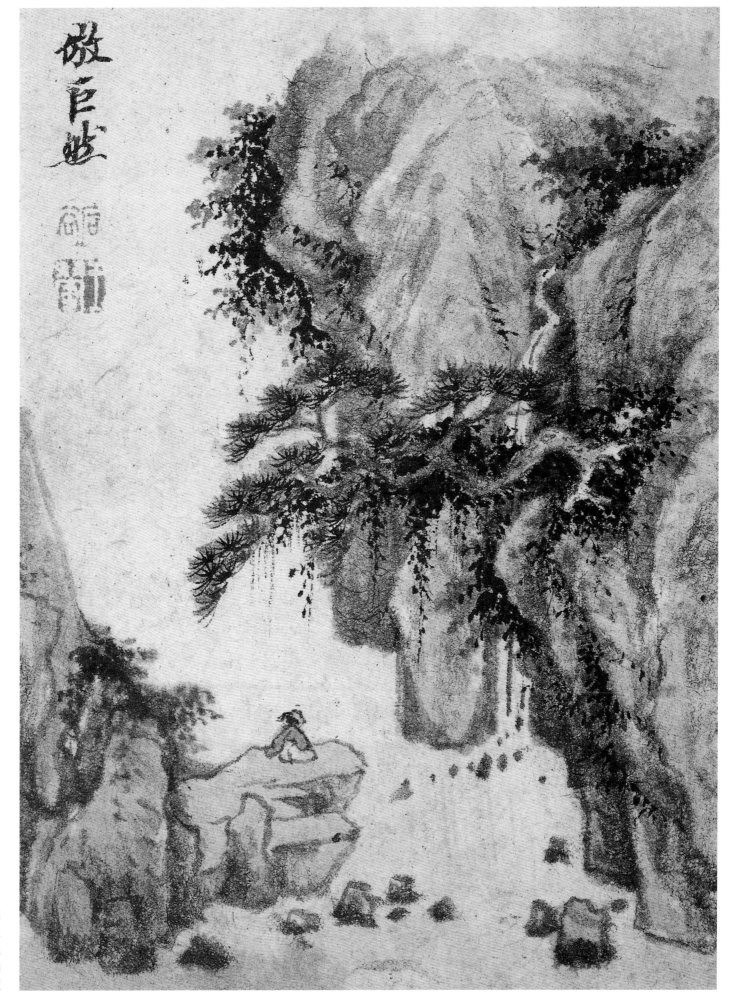

王翚
仿古山水图册之二
纸本设色
11.7cm×8.5cm
无锡市文物商店藏

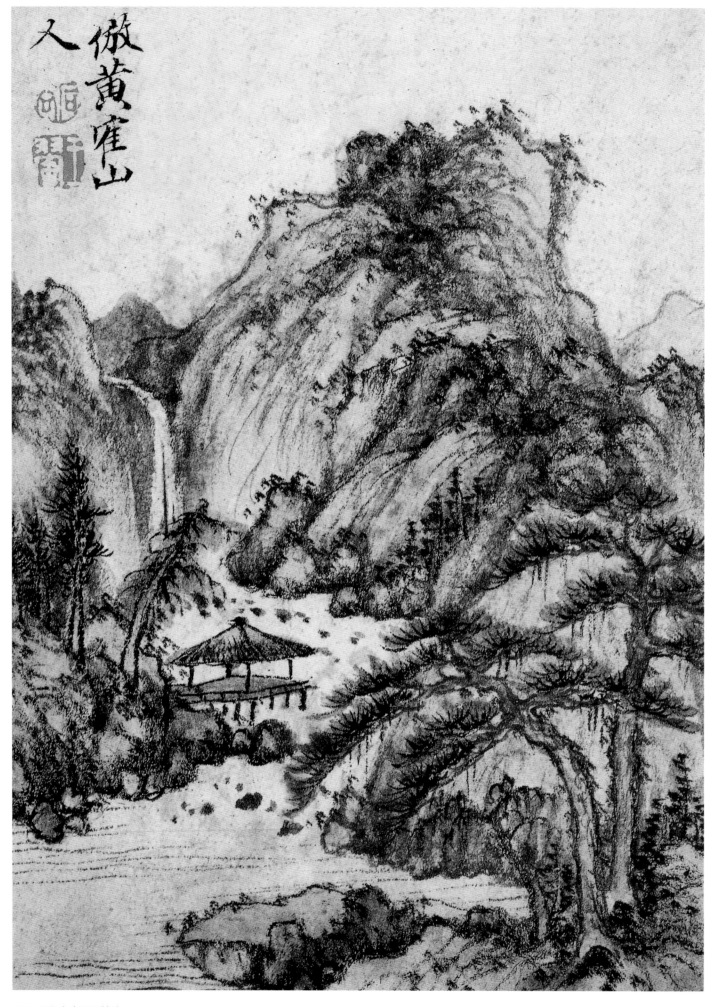

仿黄鹤山人

王翚
仿古山水图册之三
纸本设色
11.7cm×8.5cm
无锡市文物商店藏

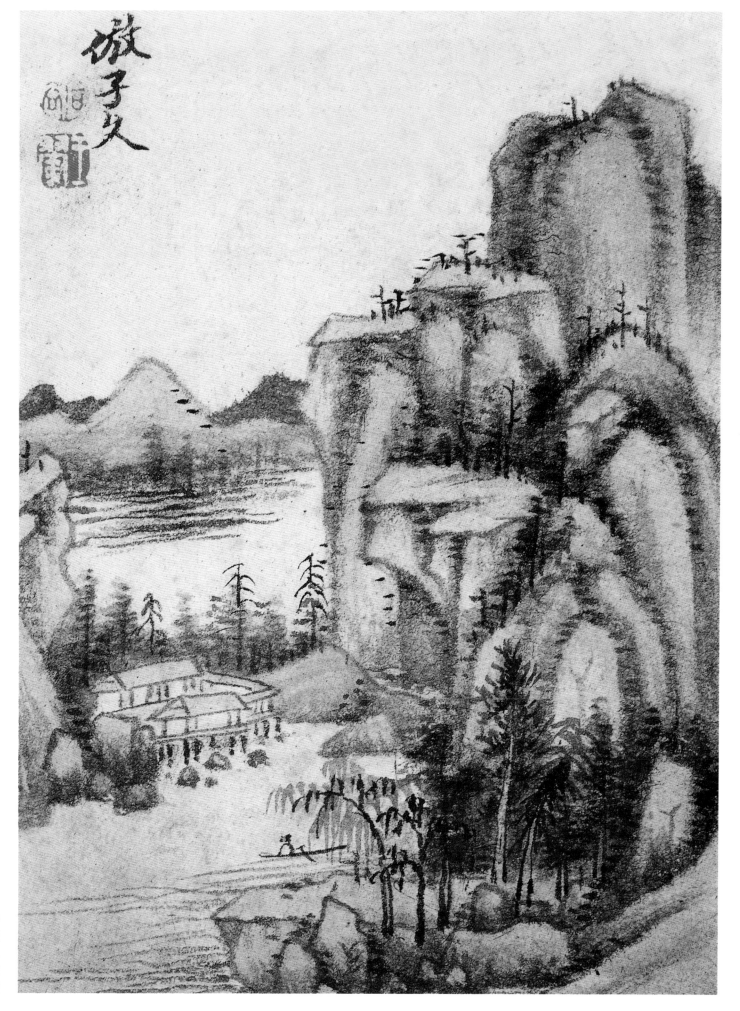

王翚
仿古山水图册之四
纸本设色
11.7cm×8.5cm
无锡市文物商店藏

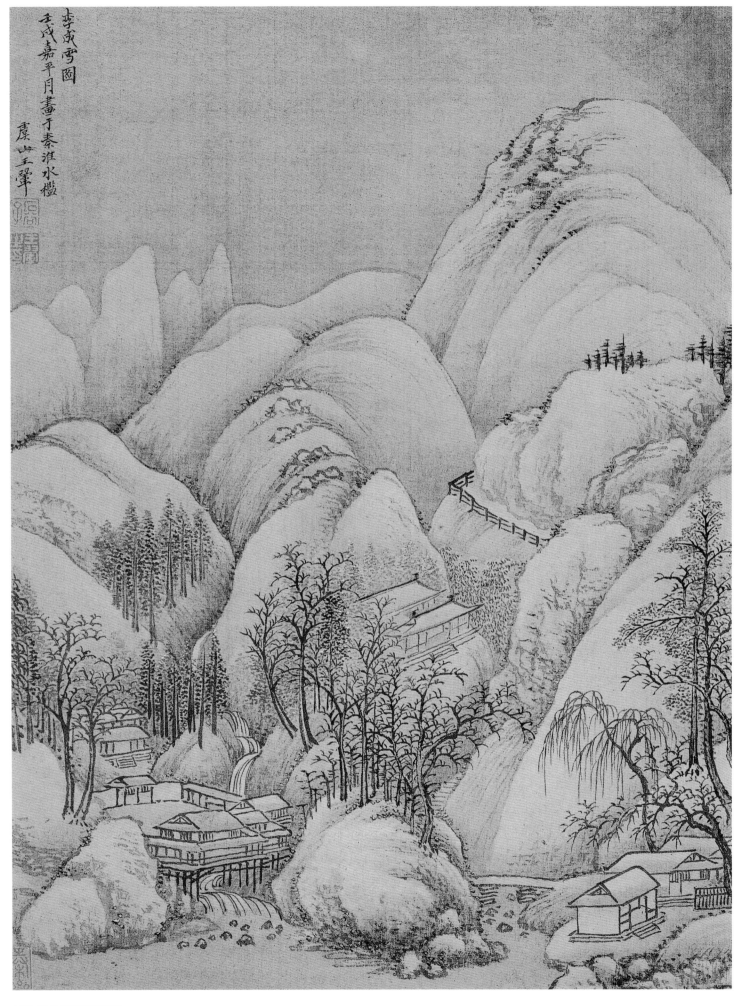

王翚
仿古山水图册之一
纸本或绢本墨笔
34.5cm×26.4cm
故宫博物院藏

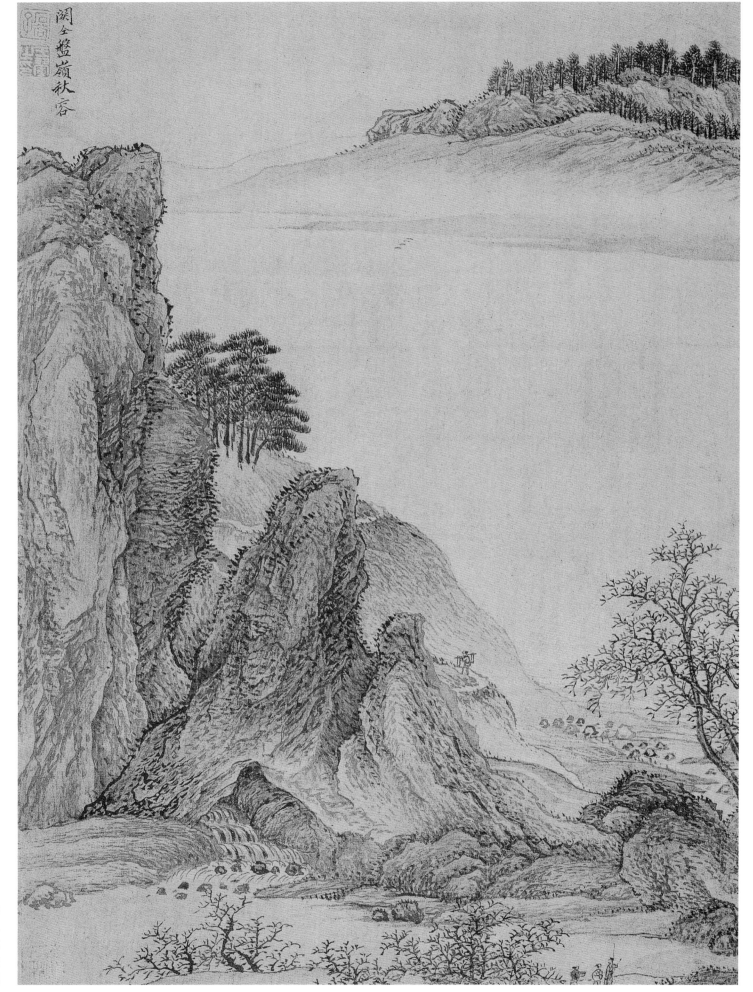

王翚
仿古山水图册之二
纸本或绢本墨笔
34.5cm×26.4cm
故宫博物院藏

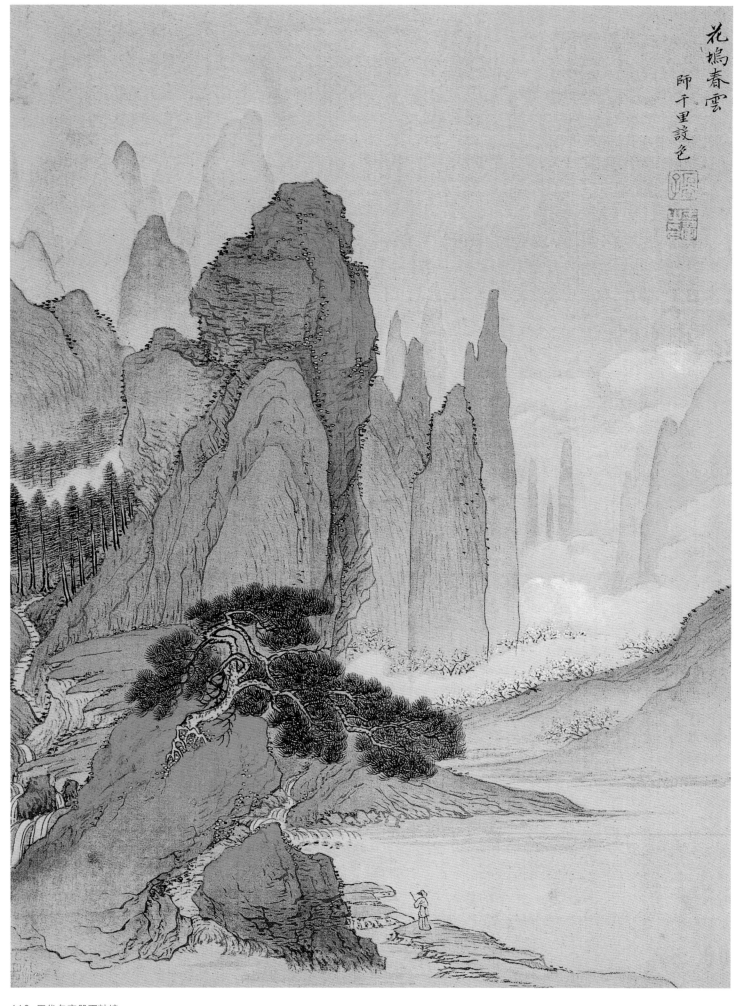

花塢春雲
師千里設色

王翚
仿古山水图册之三
纸本或绢本设色
34.5cm×26.4cm
故宫博物院藏

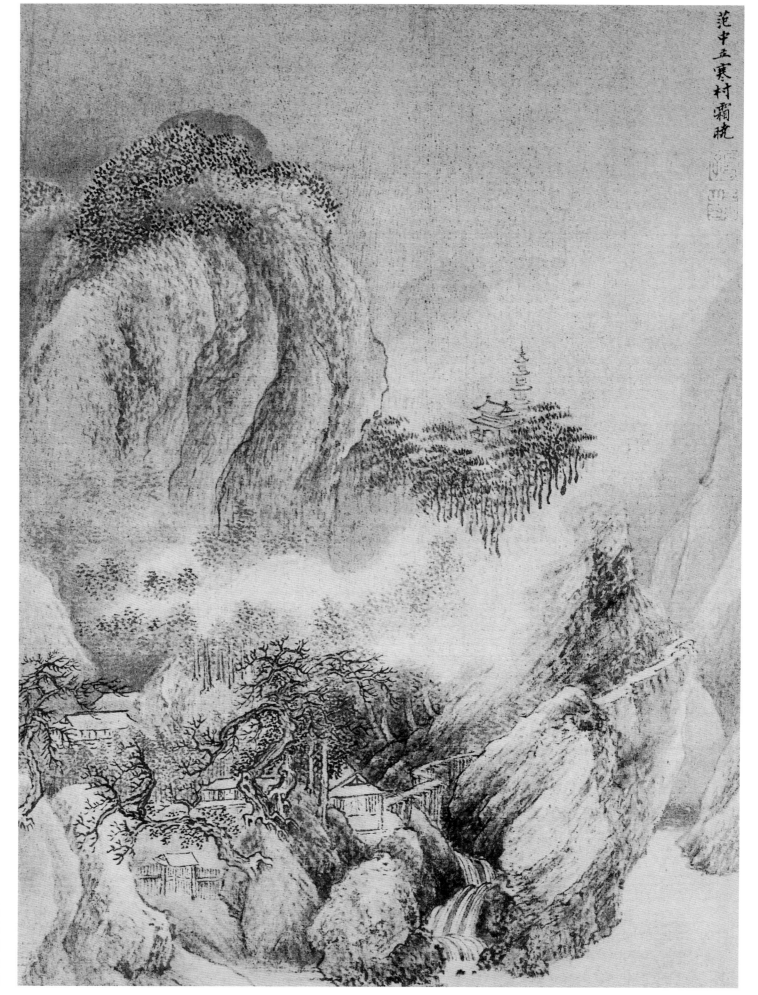

范中立寒村霜晓

王翚
仿古山水图册之四
纸本或绢本墨笔
34.5cm×26.4cm
故宫博物院藏

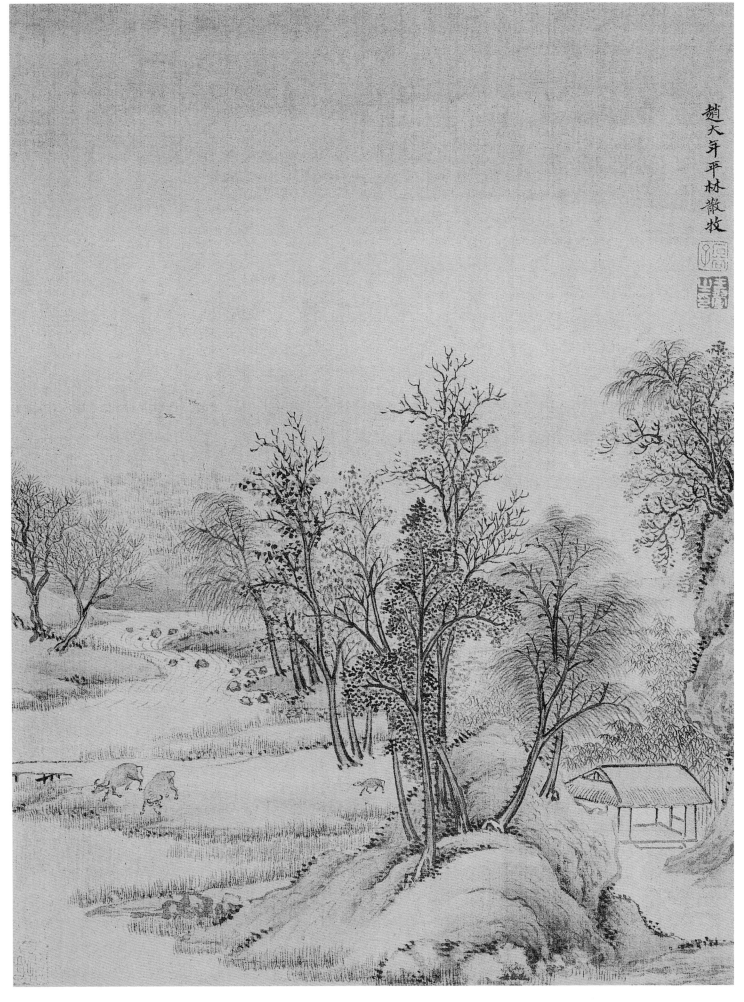

赵大年平林散牧

王翚
仿古山水图册之五
纸本或绢本墨笔
34.5cm×26.4cm
故宫博物院藏

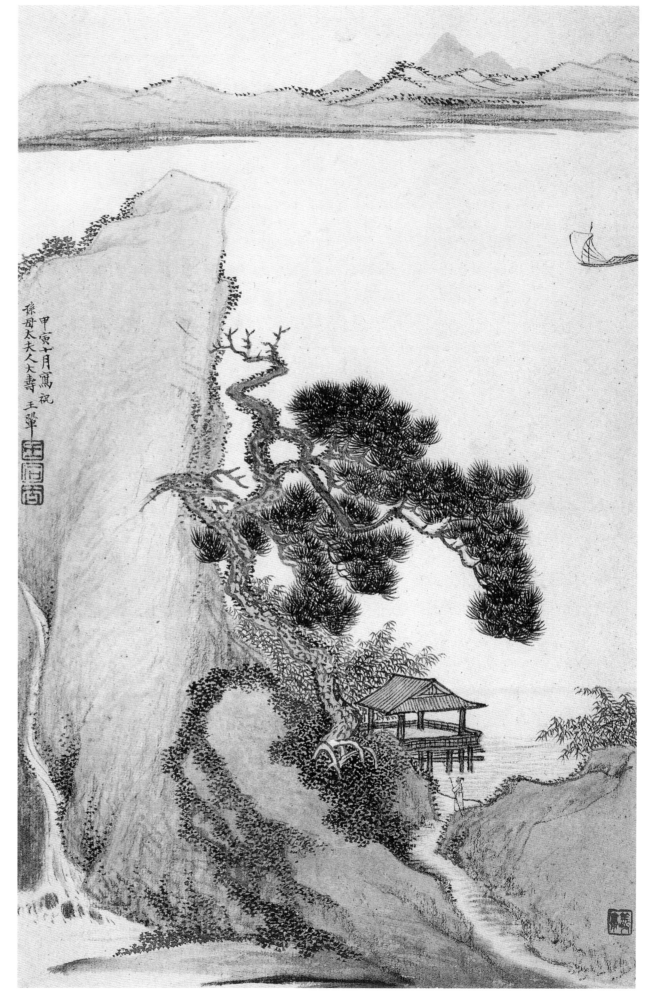

王翚
山水图页
纸本设色
39.7cm×25.9cm
故宫博物院藏

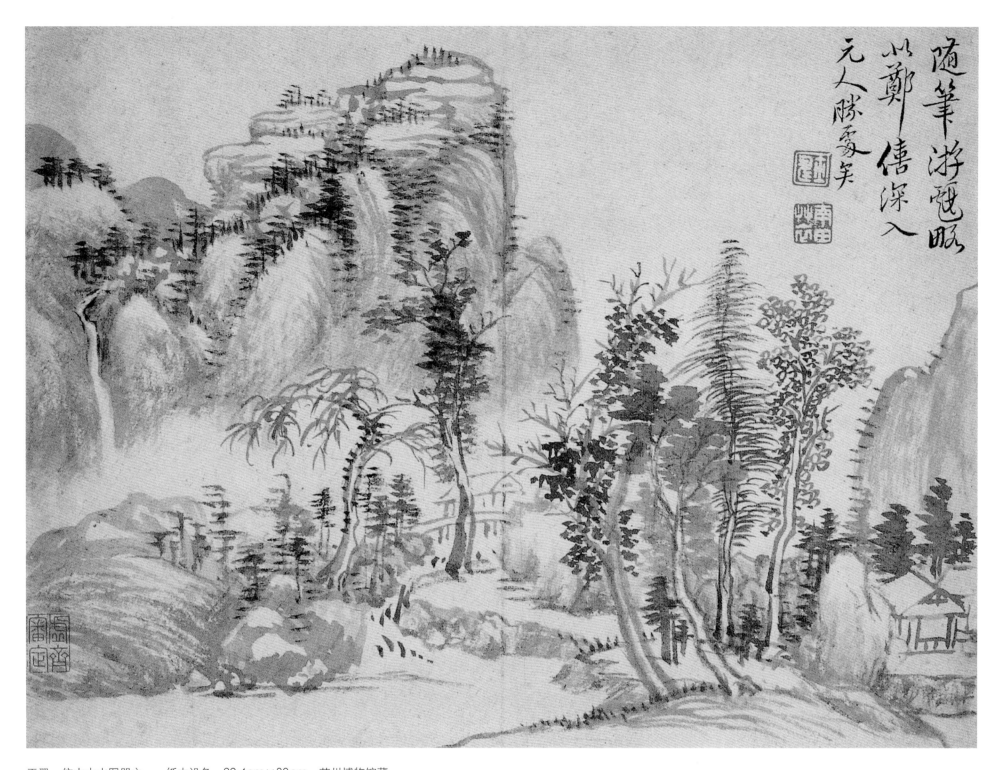

随笔游戏眼以郑虔深入元人胜尝笑

王翚 仿古山水图册之一 纸本设色 22.4cm×30cm 苏州博物馆藏

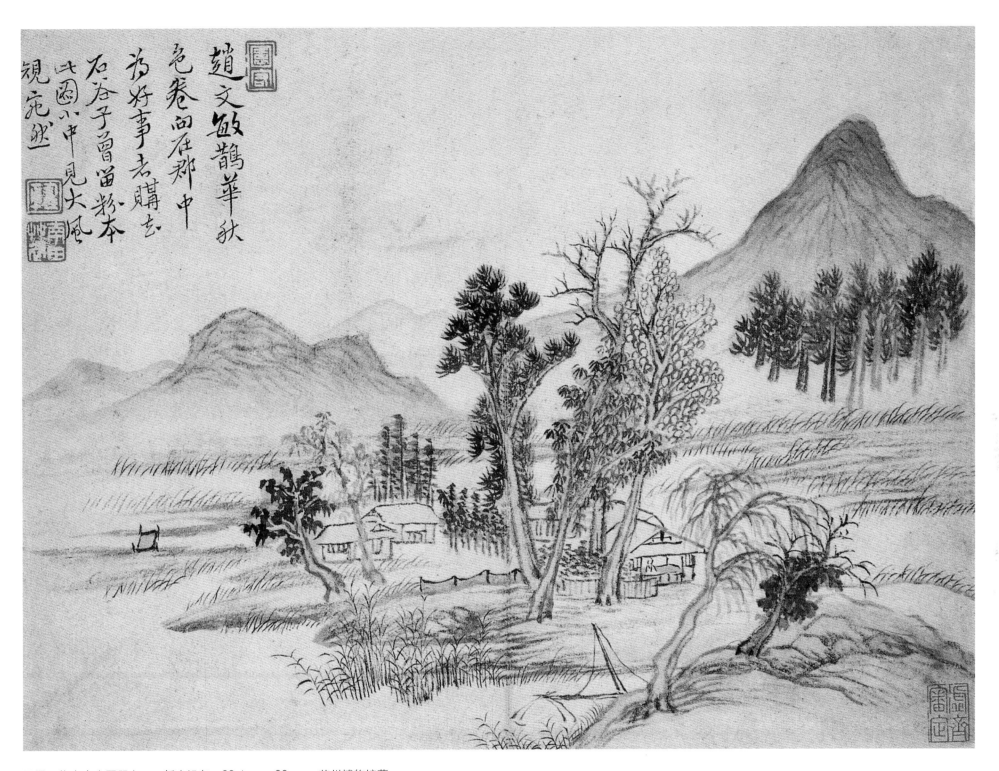

赵文敏鹊华秋
色卷向在邻中
为好事者购去
石谷子曾留粉本
此图从中见大风
视宛然

王翚　仿古山水图册之二　纸本设色　22.4cm×30cm　苏州博物馆藏

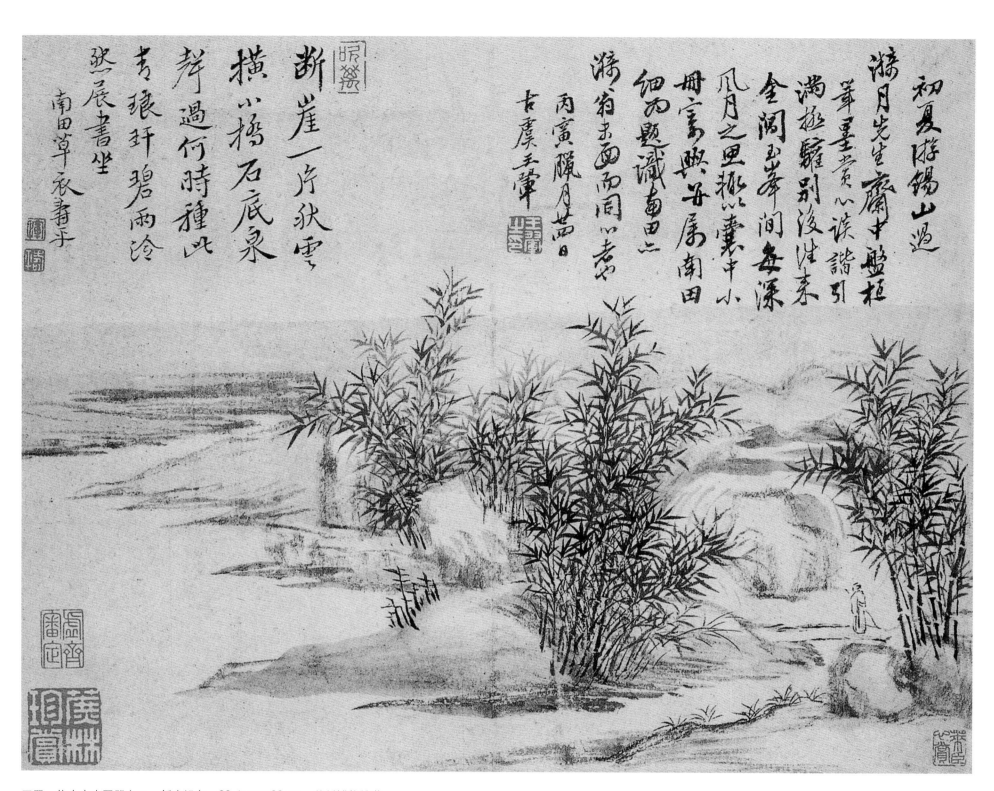

王翚　仿古山水图册之三　纸本设色　22.4cm×30cm　苏州博物馆藏

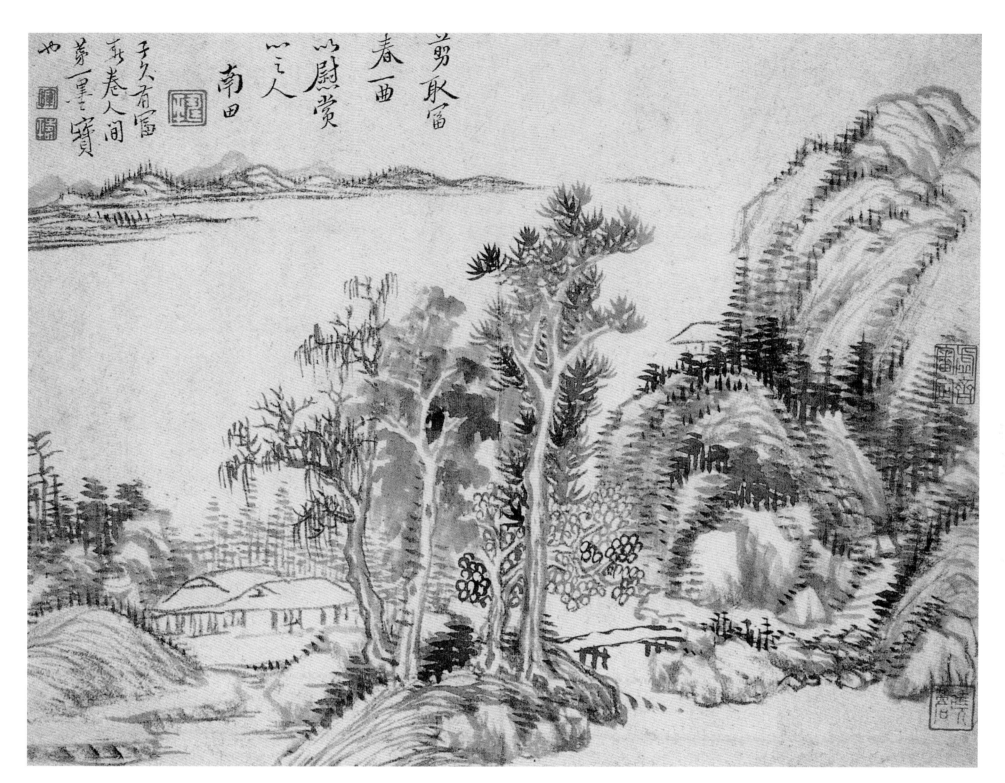

剪取富春一曲画，以慰赏以三人南田

子久有富春卷人间茅一墨之宝也

王翚　仿古山水图册之四　纸本设色　22.4cm×30cm　苏州博物馆藏

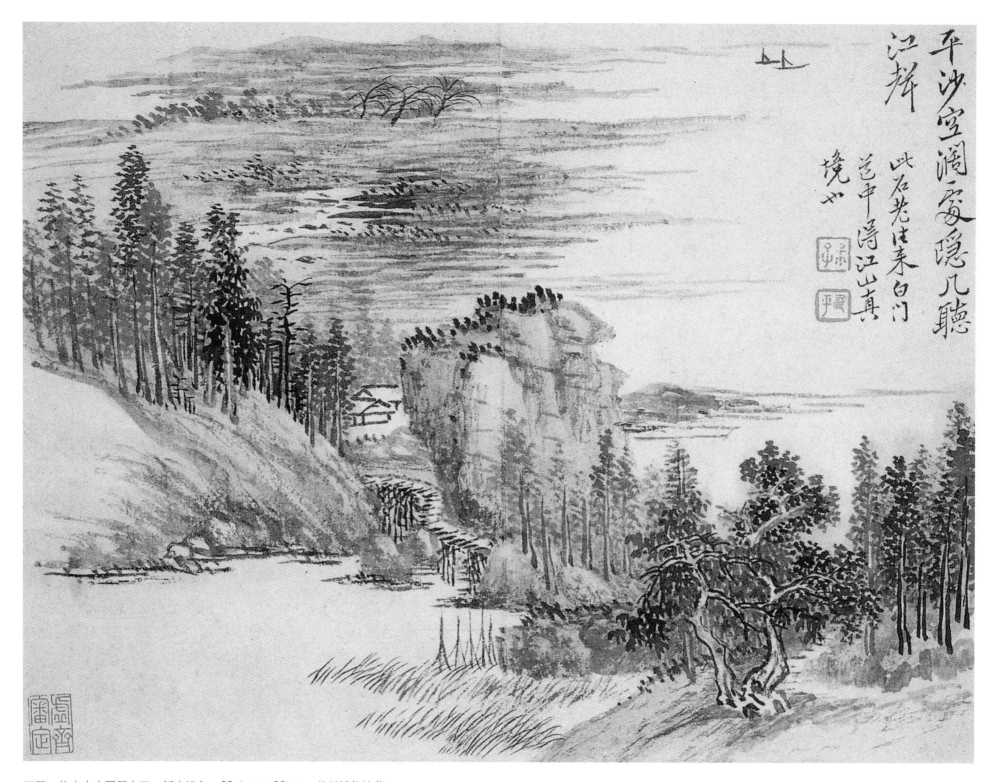

平沙空闊家隐几聽
江聲 此石光出来白門
邑中浮江山真
境也

王翚　仿古山水图册之五　纸本设色　22.4cm×30cm　苏州博物馆藏

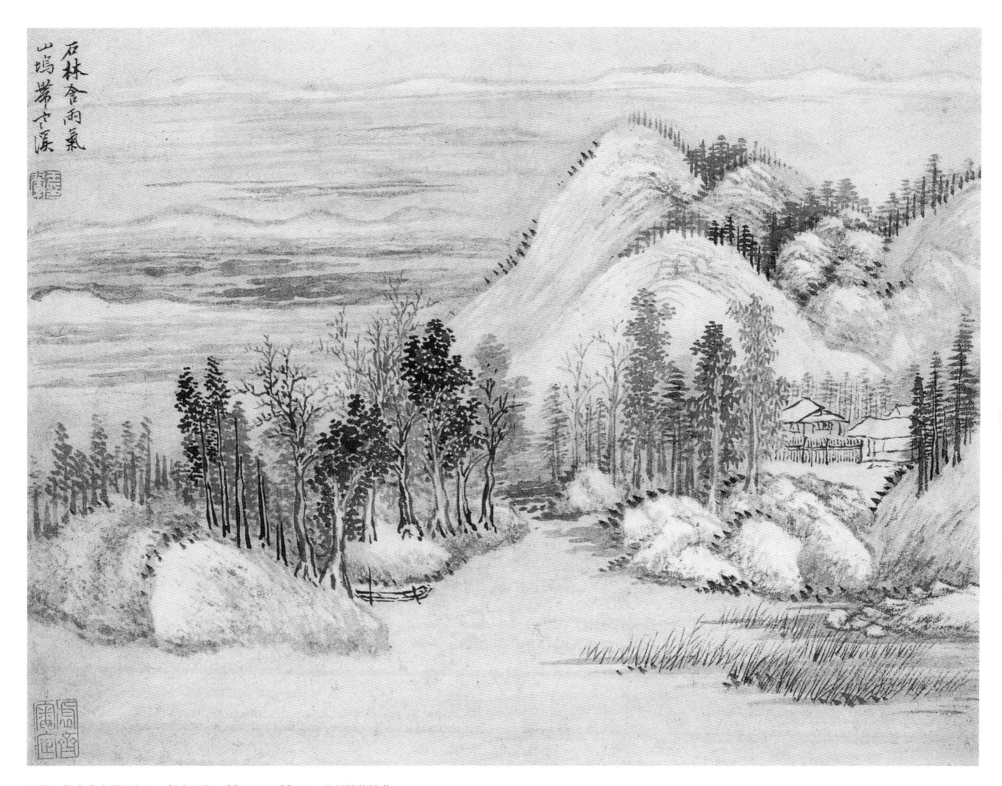

石林含雨氣
山塢帶
雲溪

王翚　仿古山水图册之六　纸本设色　22.4cm×30cm　苏州博物馆藏

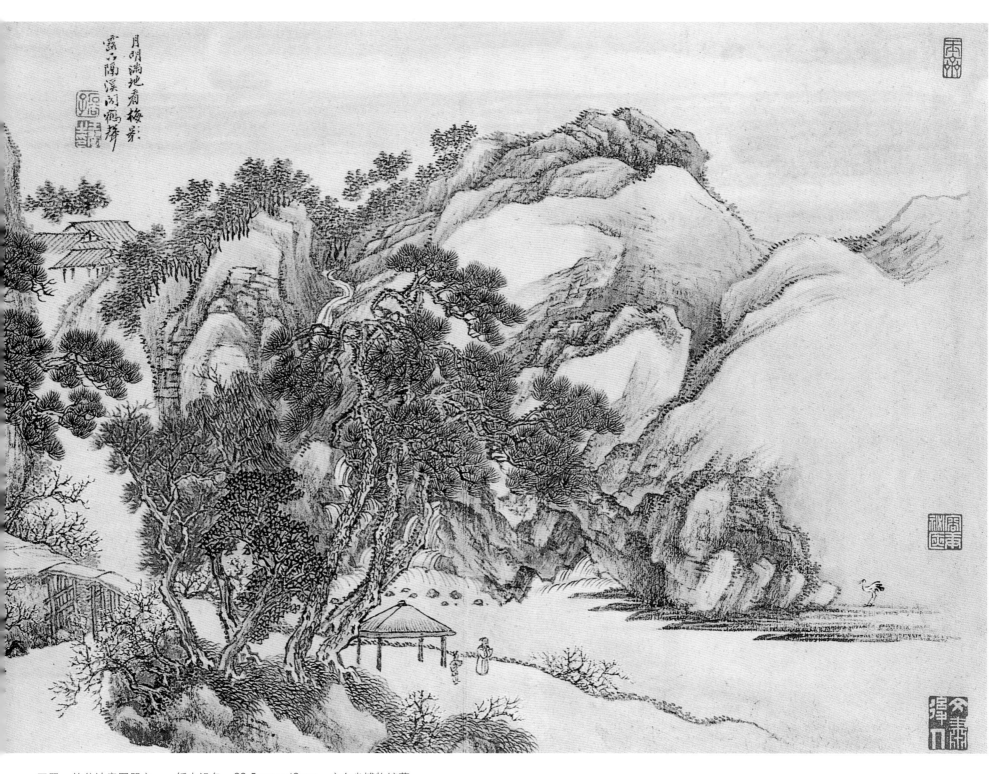

王翚　放翁诗意图册之一　纸本设色　29.5cm×42cm　广东省博物馆藏

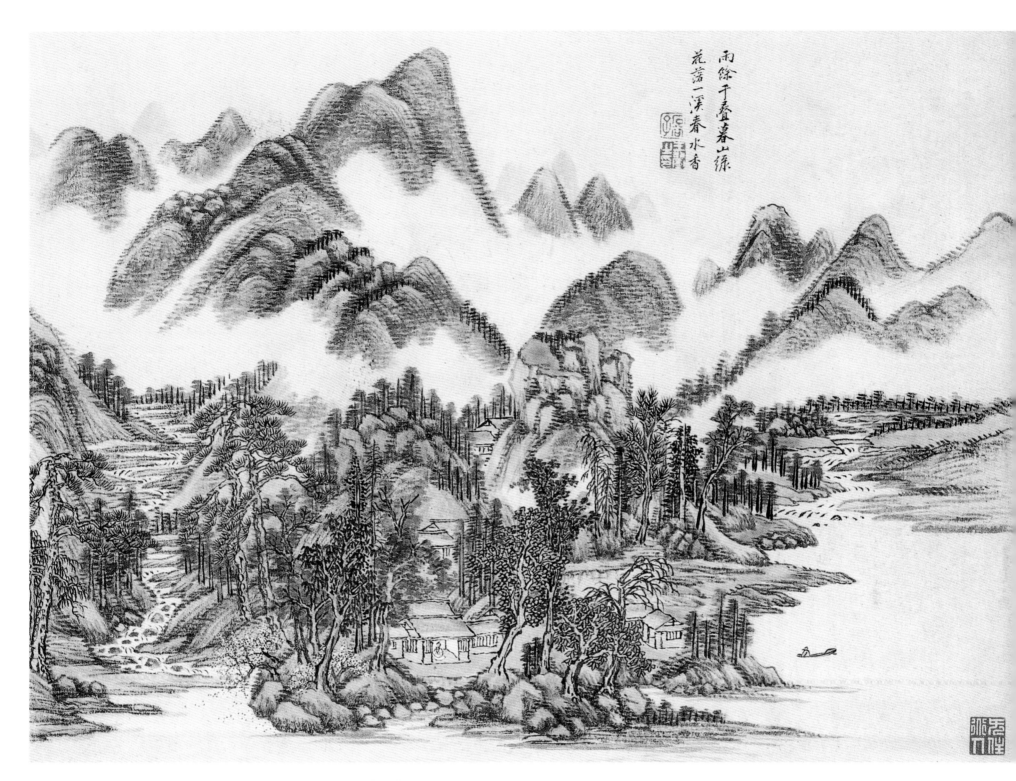

雨餘千叠暮山綠
花落一溪春水香

王翚　放翁诗意图册之二　纸本设色　29.5cm×42cm　广东省博物馆藏

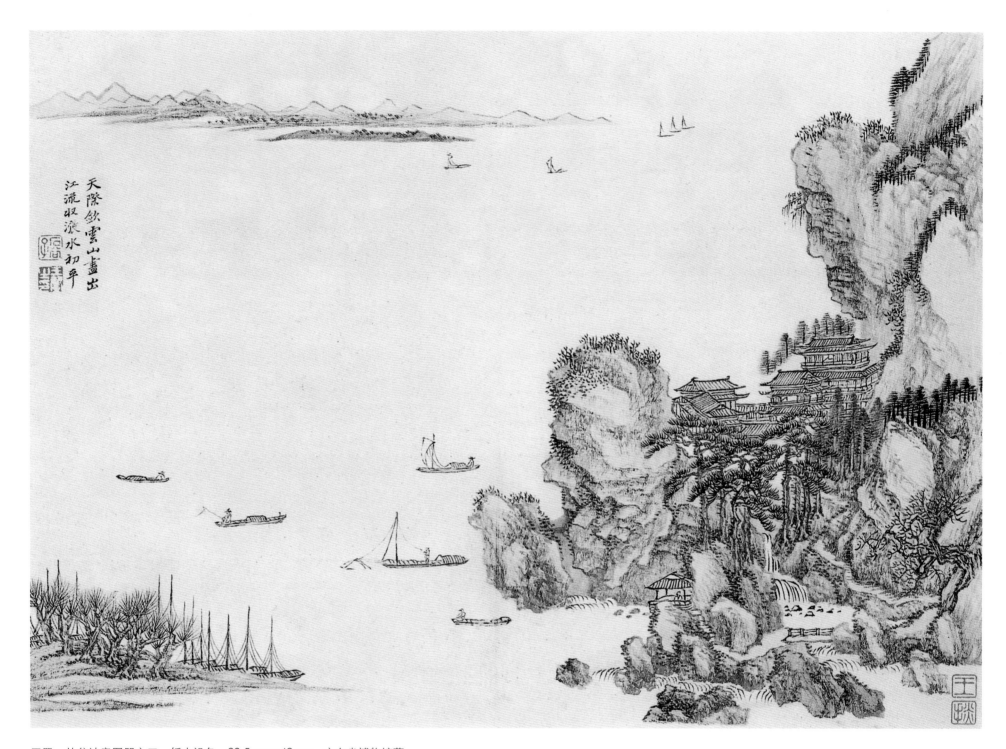

王翚　放翁诗意图册之三　纸本设色　29.5cm×42cm　广东省博物馆藏

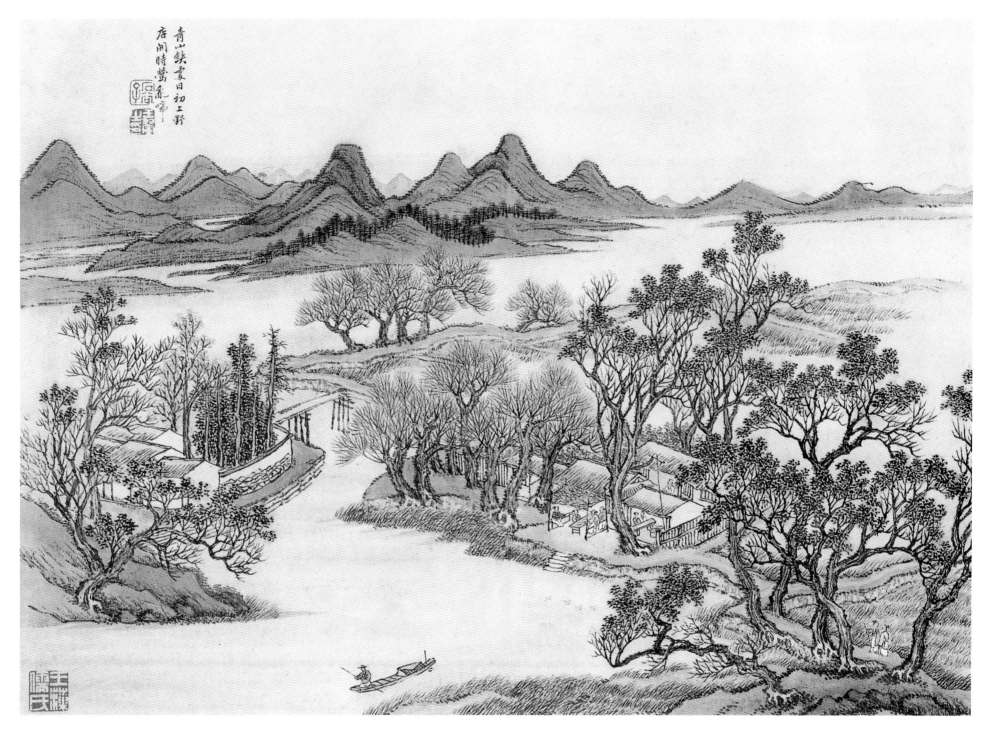

青山鐵甕日初上野
店間時醫盦寫

王翚　放翁诗意图册之四　纸本设色　29.5cm×42cm　广东省博物馆藏

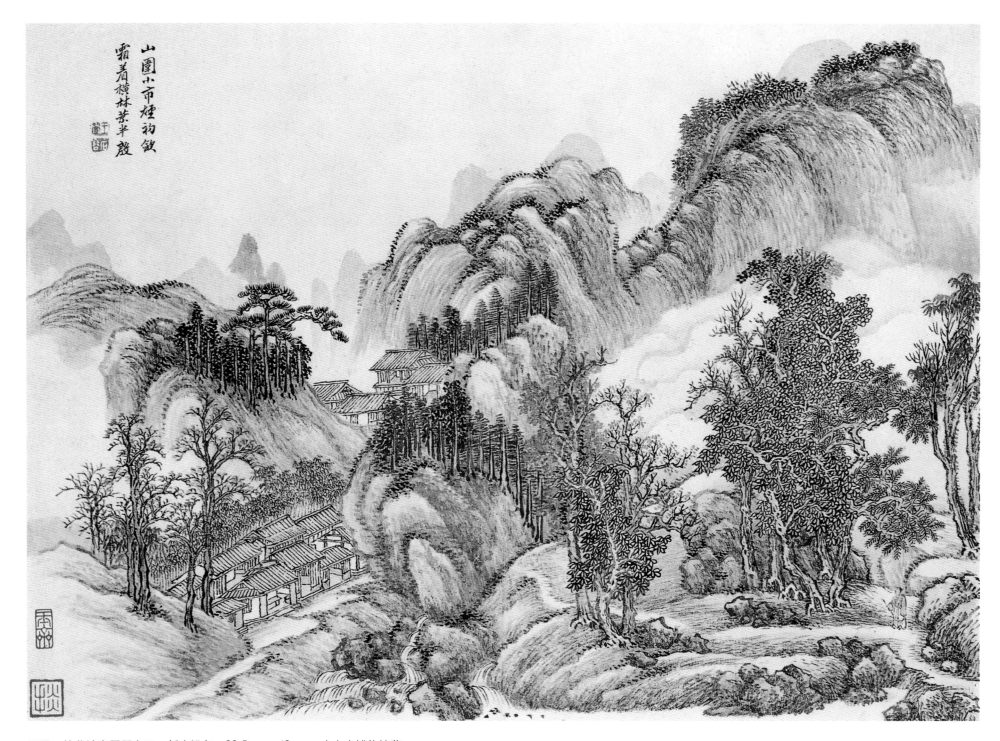

山圍小市煙初歛
霜著橫林葉半殷

王翚　放翁诗意图册之五　纸本设色　29.5cm×42cm　广东省博物馆藏

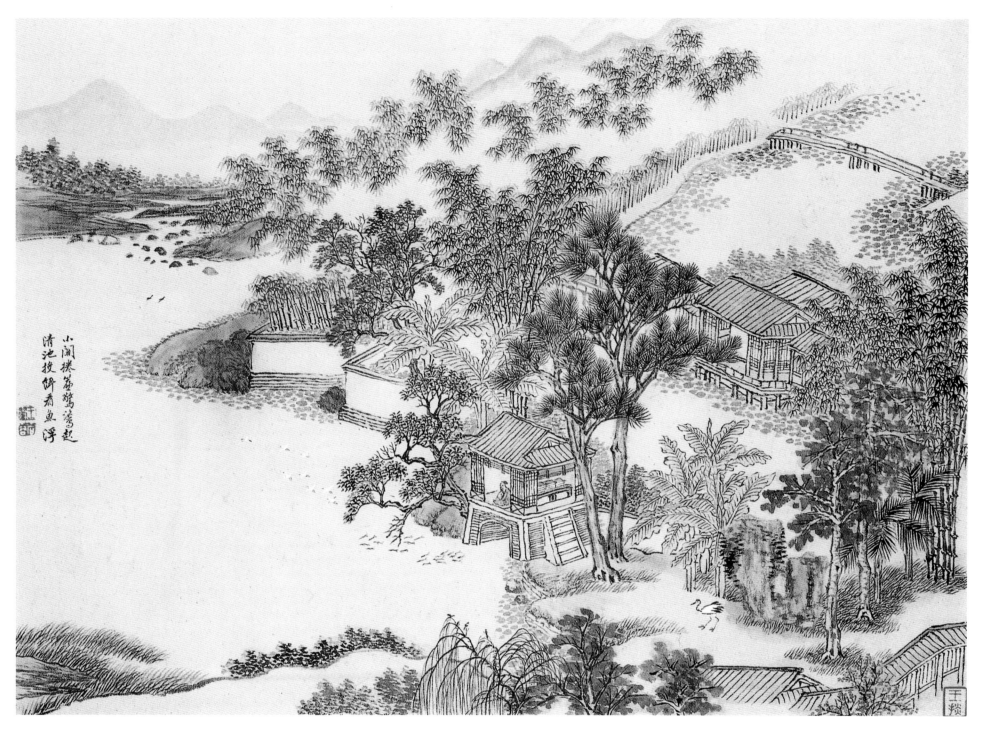

王翚　放翁诗意图册之六　纸本设色　29.5cm×42cm　广东省博物馆藏

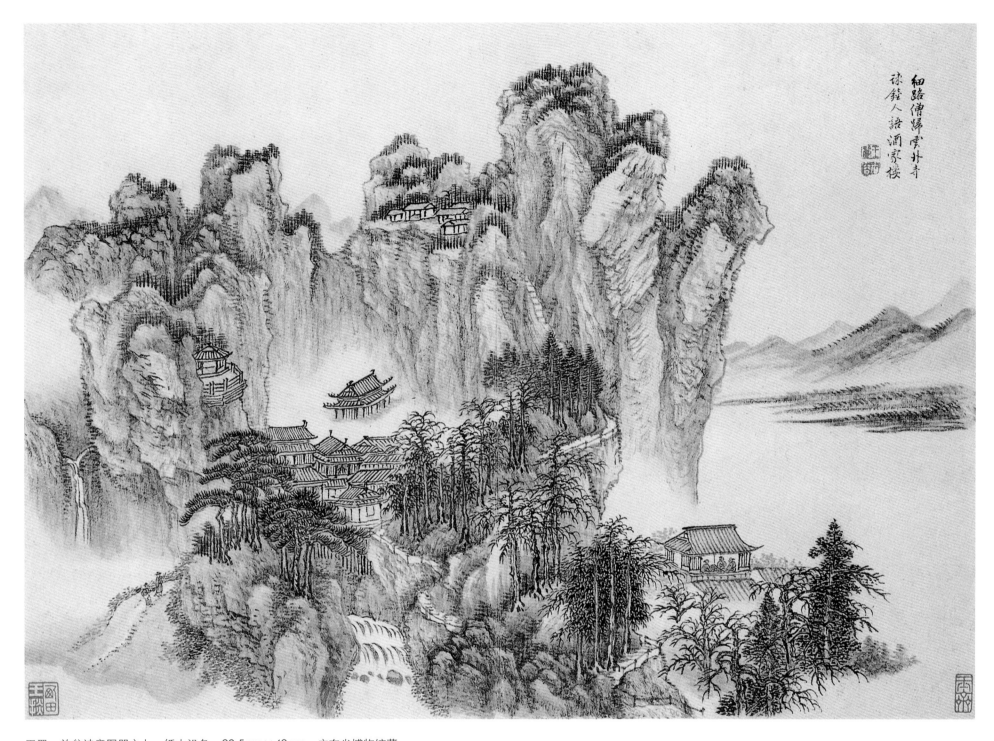

細路僧歸雲木寺
祿鐘人語酒家樓

王翚　放翁诗意图册之七　纸本设色　29.5cm×42cm　广东省博物馆藏

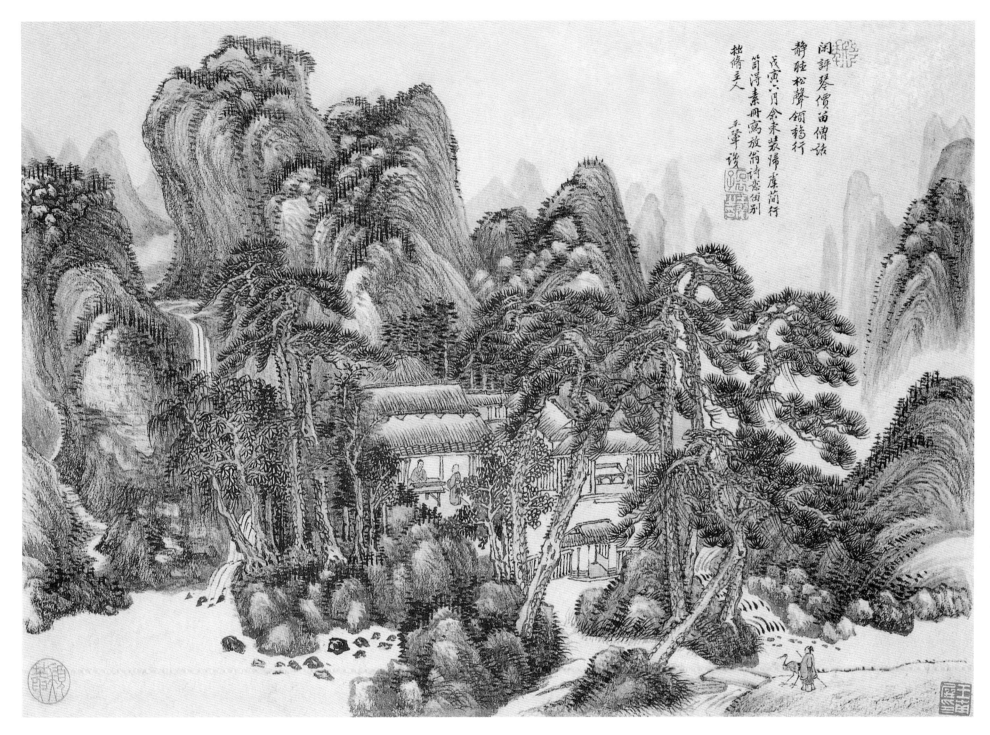

闲评琴价甫僧话
静胜松声领鹤行

戊寅六月余来装帰庵简行
笋得素册写放翁诗意仍别
拙修主人
　　石谷清

王翚　放翁诗意图册之八　纸本设色　29.5cm×42cm　广东省博物馆藏

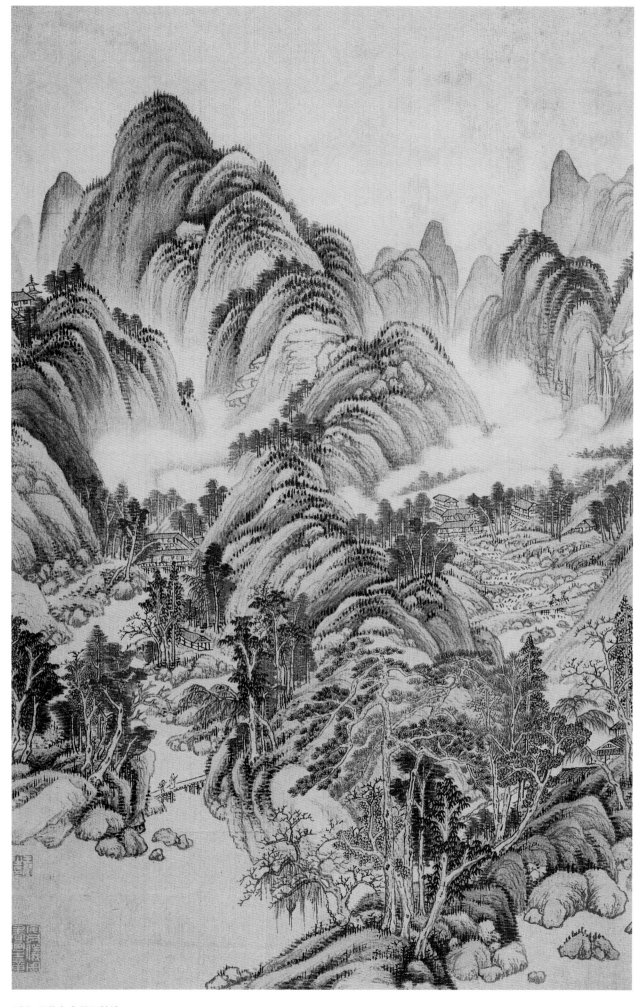

王翚
小中现大图册之一
绢本设色
55.5cm×34.5cm
上海博物馆藏

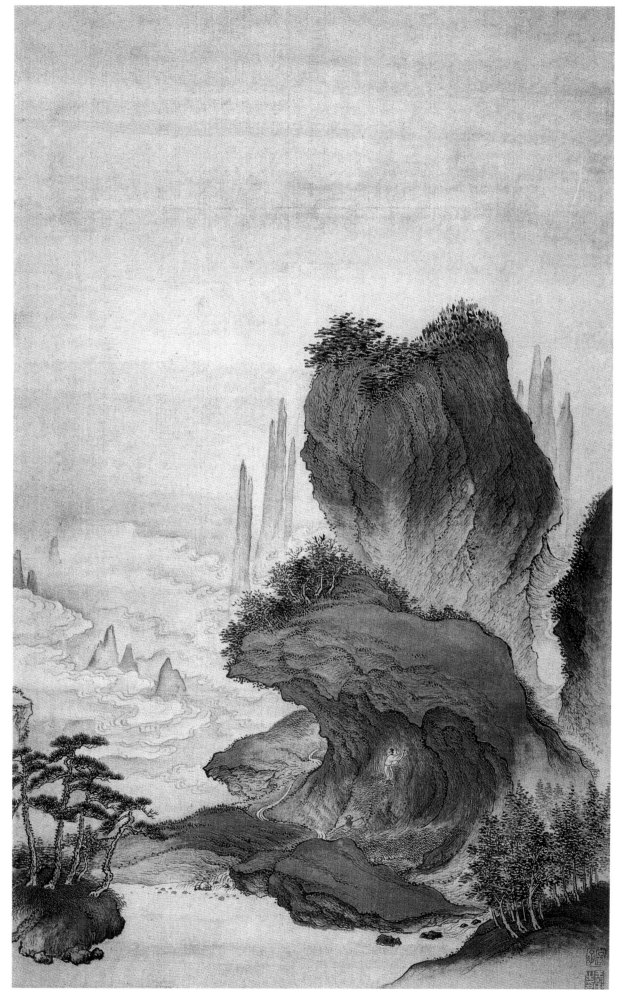

王翚
小中现大图册之二
绢本设色
55.5cm×34.5cm
上海博物馆藏

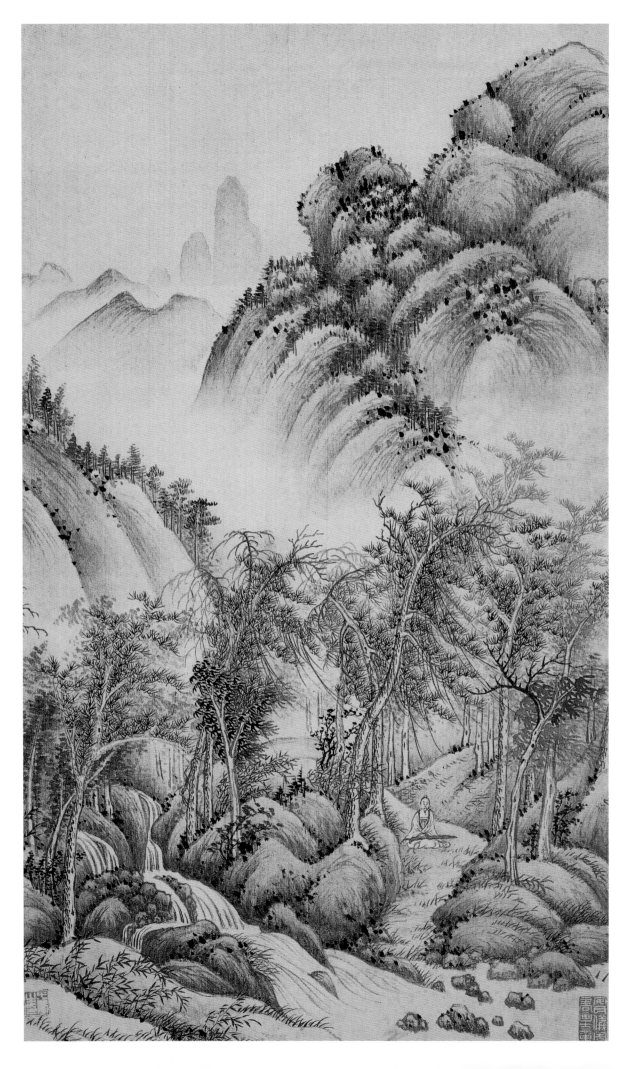

王翚
小中现大图册之三
绢本设色
55.5cm×34.5cm
上海博物馆藏

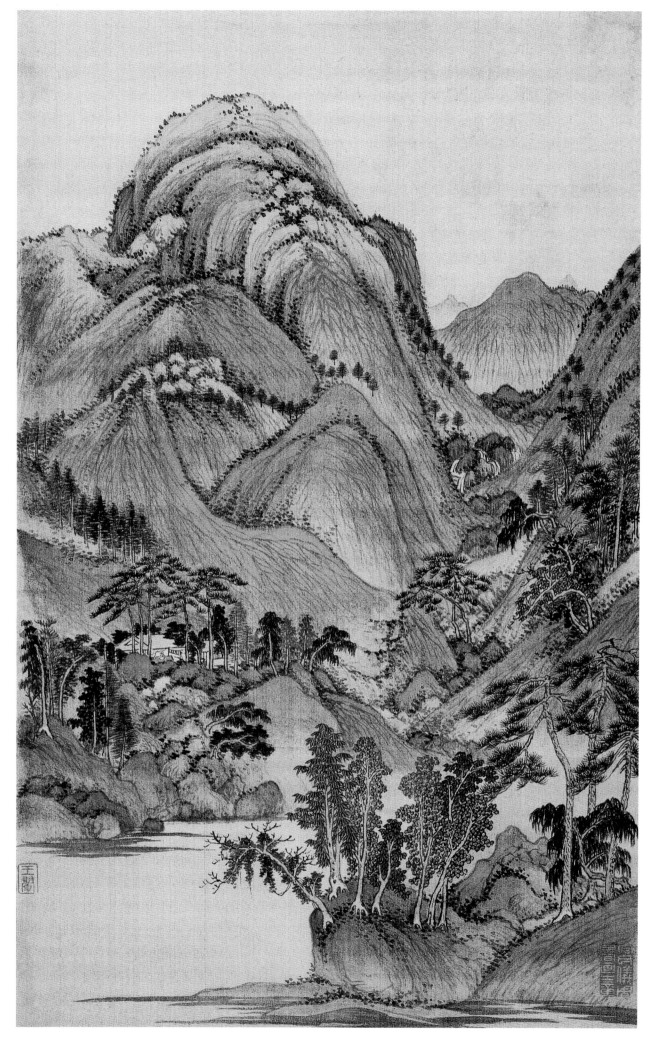

王翚
小中现大图册之四
绢本设色
55.5cm×34.5cm
上海博物馆藏

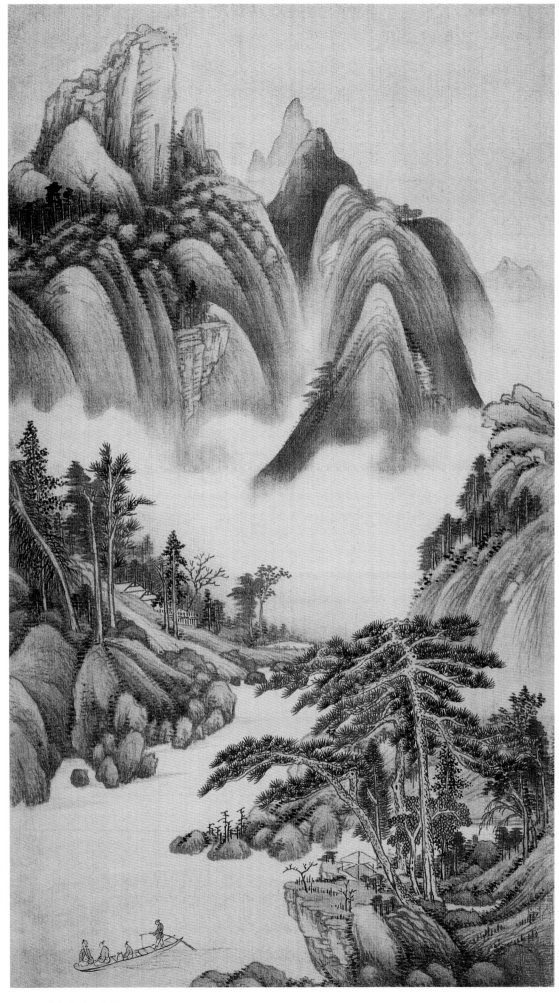

王翚
小中现大图册之五
绢本设色
55.5cm×34.5cm
上海博物馆藏

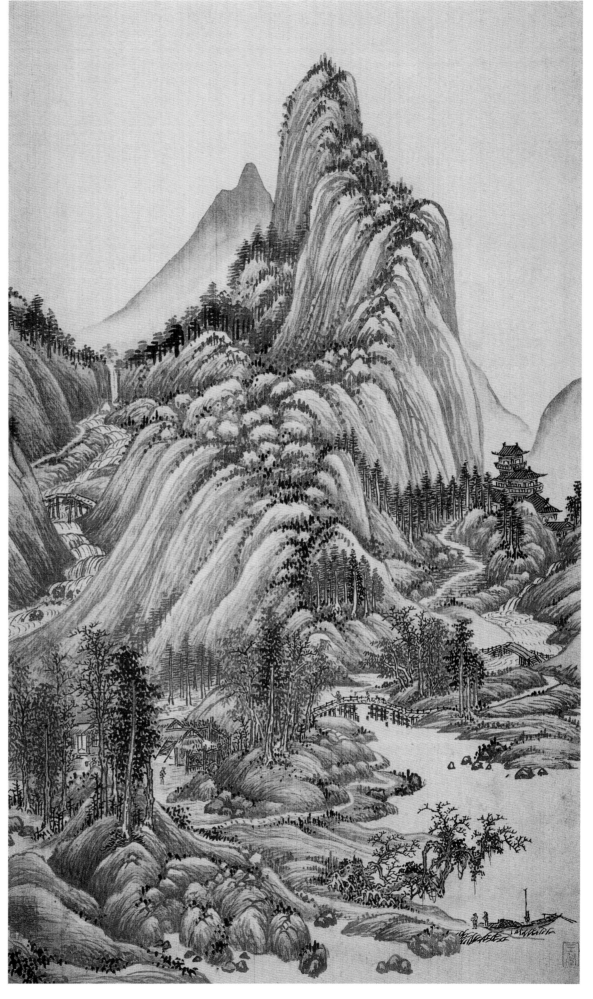

王翚
小中现大图册之六
绢本设色
55.5cm×34.5cm
上海博物馆藏

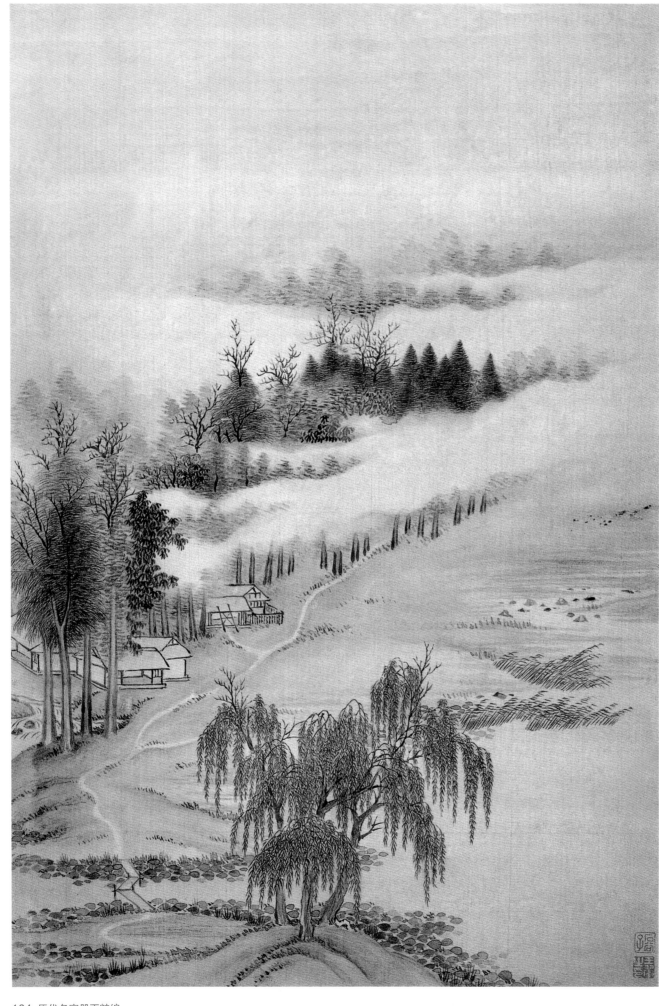

王翚
小中现大图册之七
绢本设色
55.5cm×34.5cm
上海博物馆藏

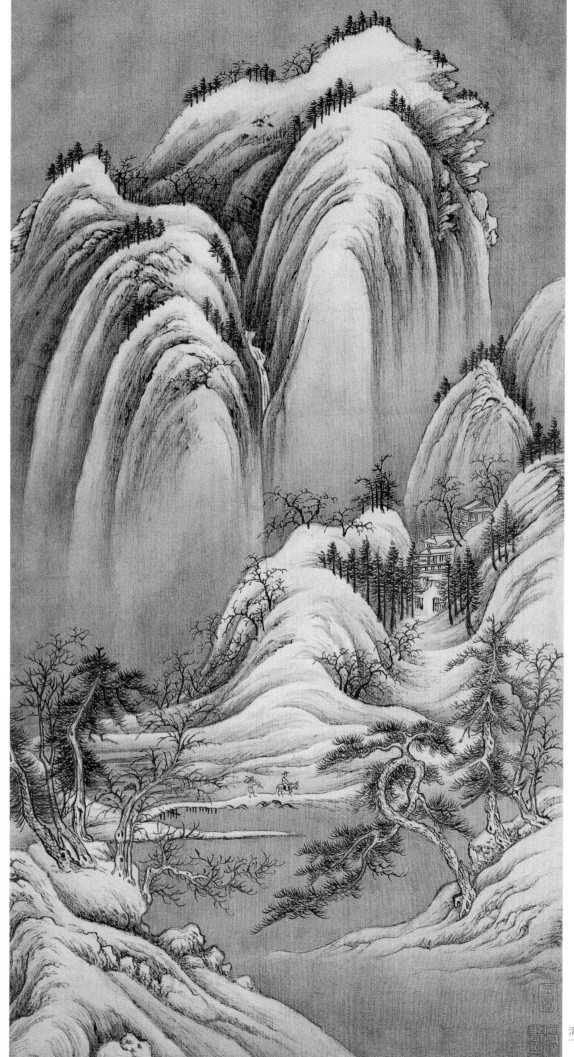

王翚
小中现大图册之八
绢本设色
55.5cm×34.5cm
上海博物馆藏

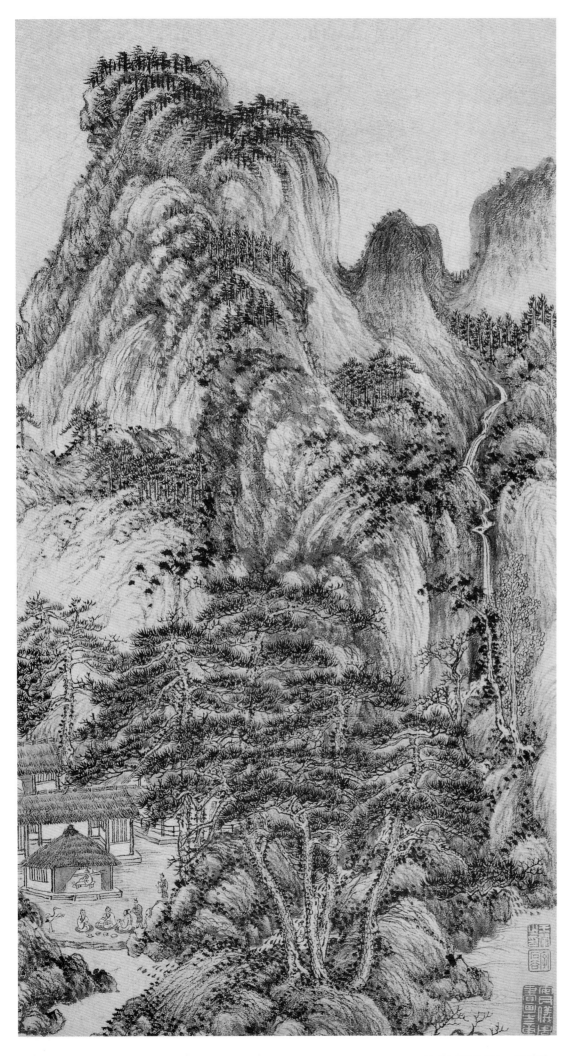

王翚
小中现大图册之九
绢本设色
55.5cm×34.5cm
上海博物馆藏

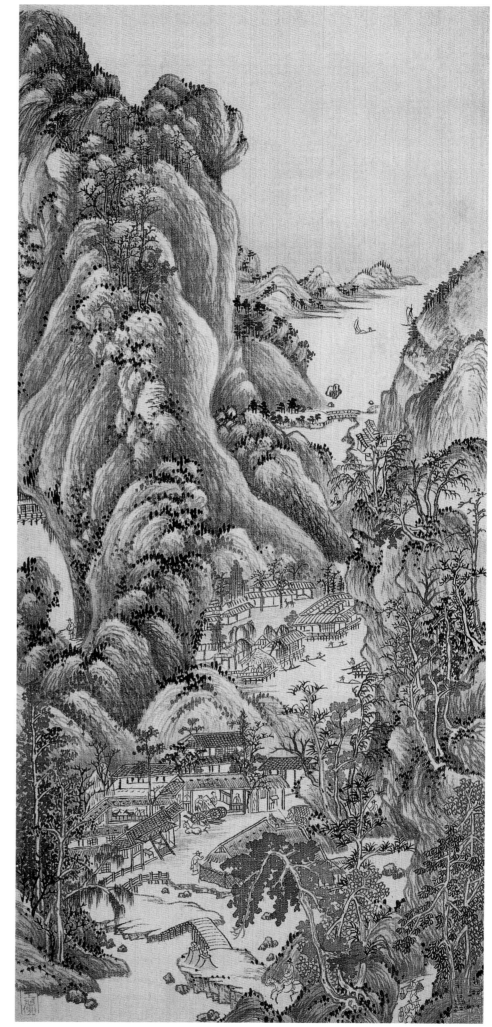

王翚
小中现大图册之十
绢本设色
55.5cm×24.5cm
上海博物馆藏

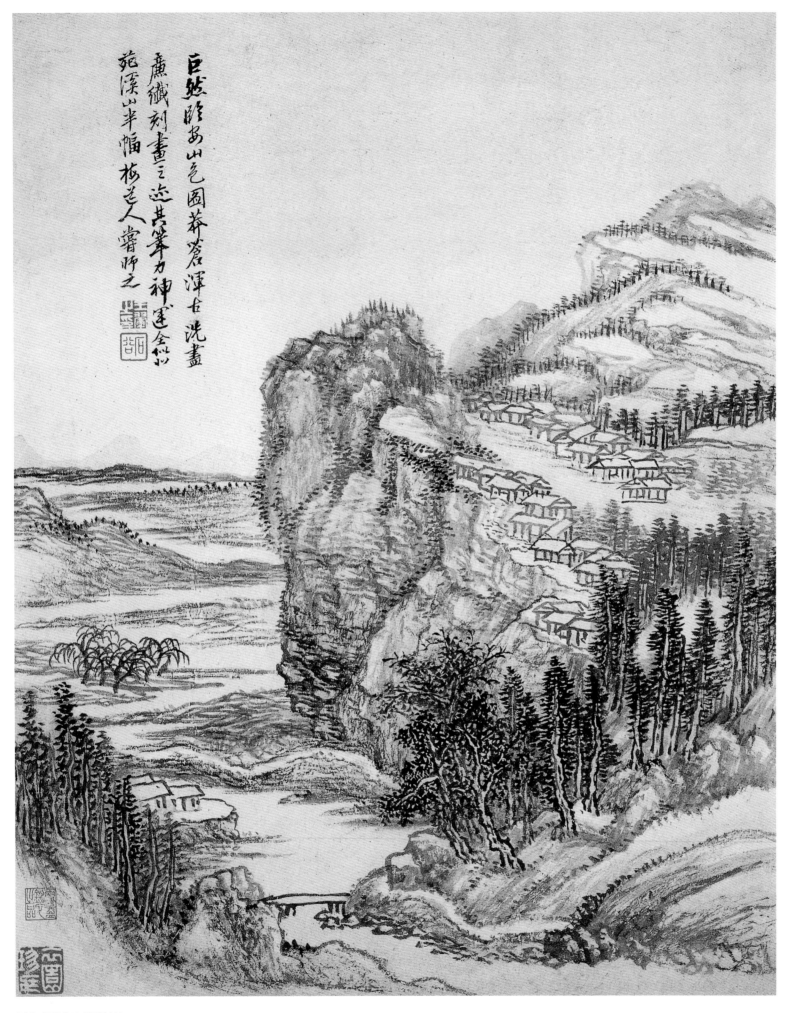

巨然晚年山气图苍苍浑古洗画
庶几刻画三迹其笔力神毫全似
苑溪山半幅楼老人睿师之

王翚
仿古山水图册之一
纸本设色
38.1cm×30.6cm
上海博物馆藏

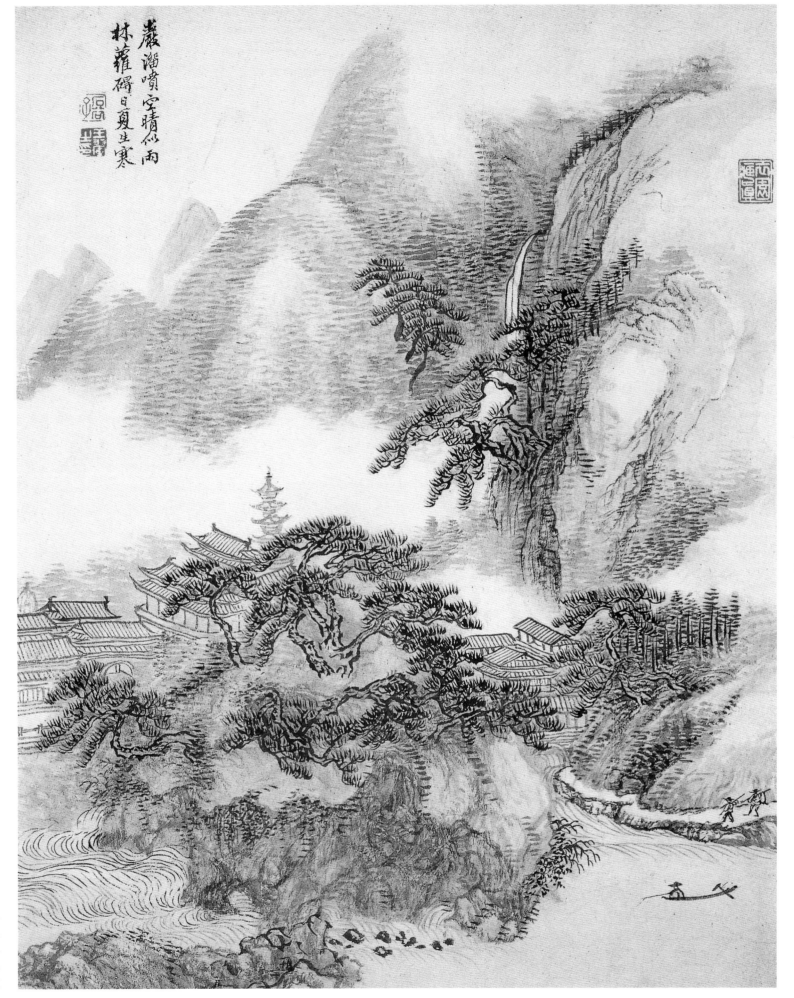

巌溜噴空晴似雨
林蘿礙日夏生寒

王翚
仿古山水图册之二
纸本设色
38.1cm×30.6cm
上海博物馆藏

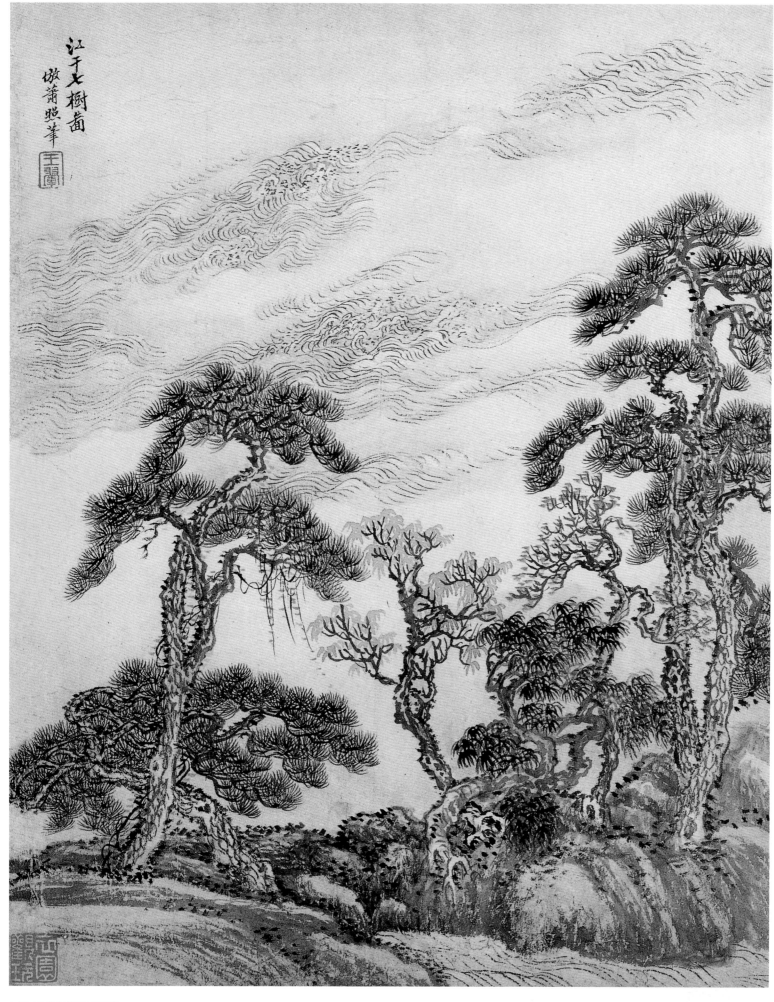

江干七樹圖
嫩蕭疏筆
[印：王翬]

王翬
仿古山水图册之三
纸本设色
38.1cm×30.6cm
上海博物馆藏

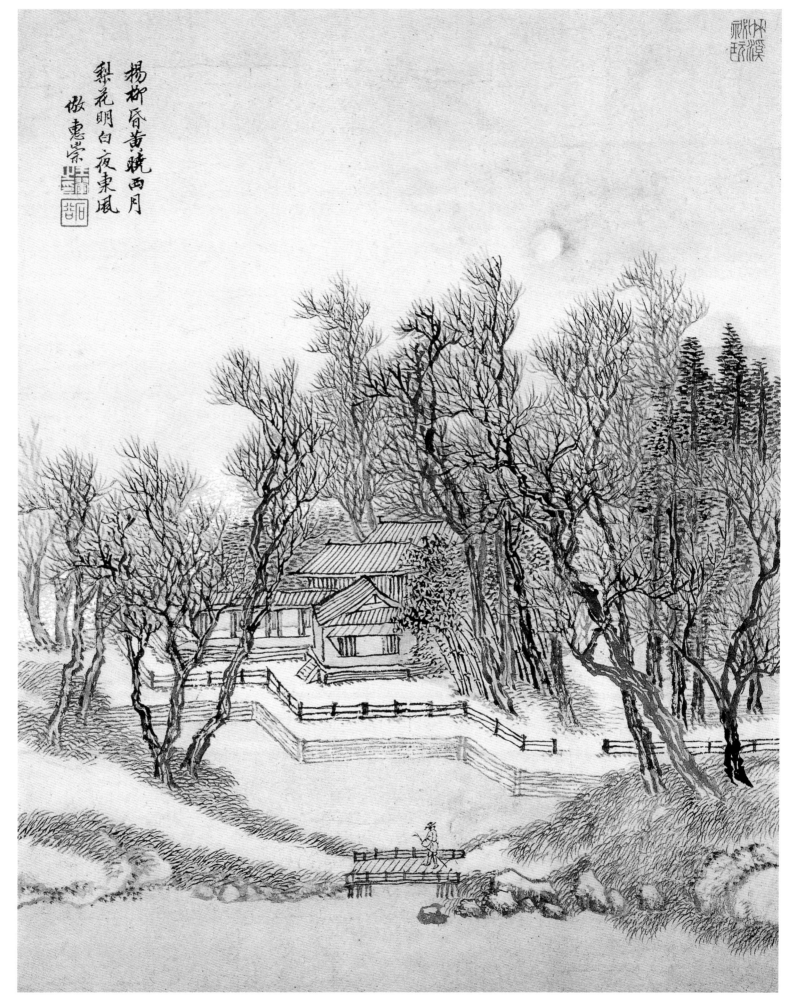

王翚
仿古山水图册之四
纸本设色
38.1cm×30.6cm
上海博物馆藏

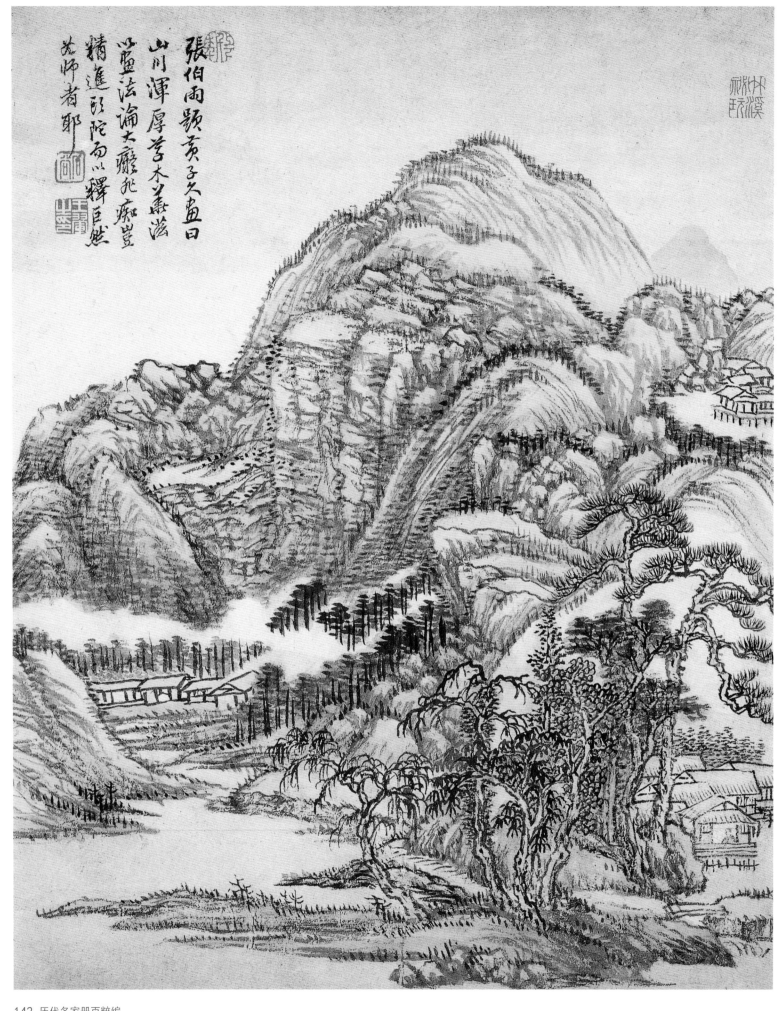

張伯雨題黃子久畫曰
山川渾厚草木華滋
以董法論大癡猶嫌豈
精進耶陀而心釋巨然
先師者耶

王翚
仿古山水图册之五
纸本设色
38.1cm×30.6cm
上海博物馆藏

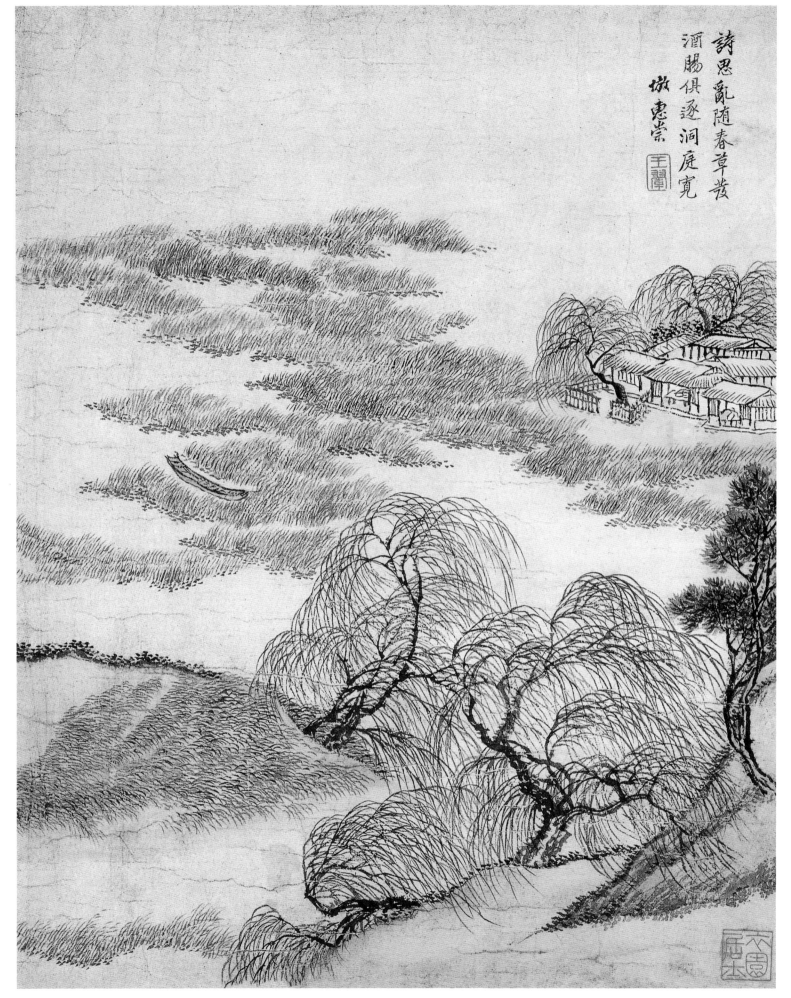

詩思亂随春草發
酒腸俱逐洞庭寬
　效惠崇
王翬

王翬
仿古山水图册之六
纸本设色
38.1cm×30.6cm
上海博物馆藏

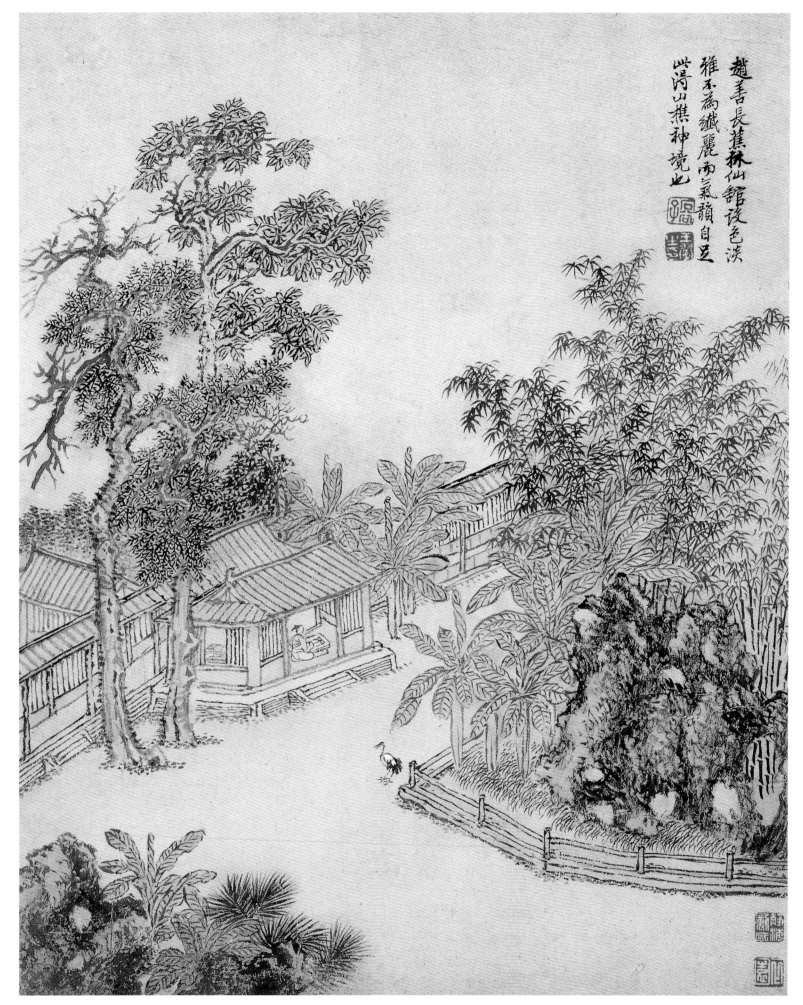

赵善长蕉林仙馆设色淡
雅不为纤丽而气韵自足
岂非山樵神境也

王翚
仿古山水图册之七
纸本设色
38.1cm×30.6cm
上海博物馆藏

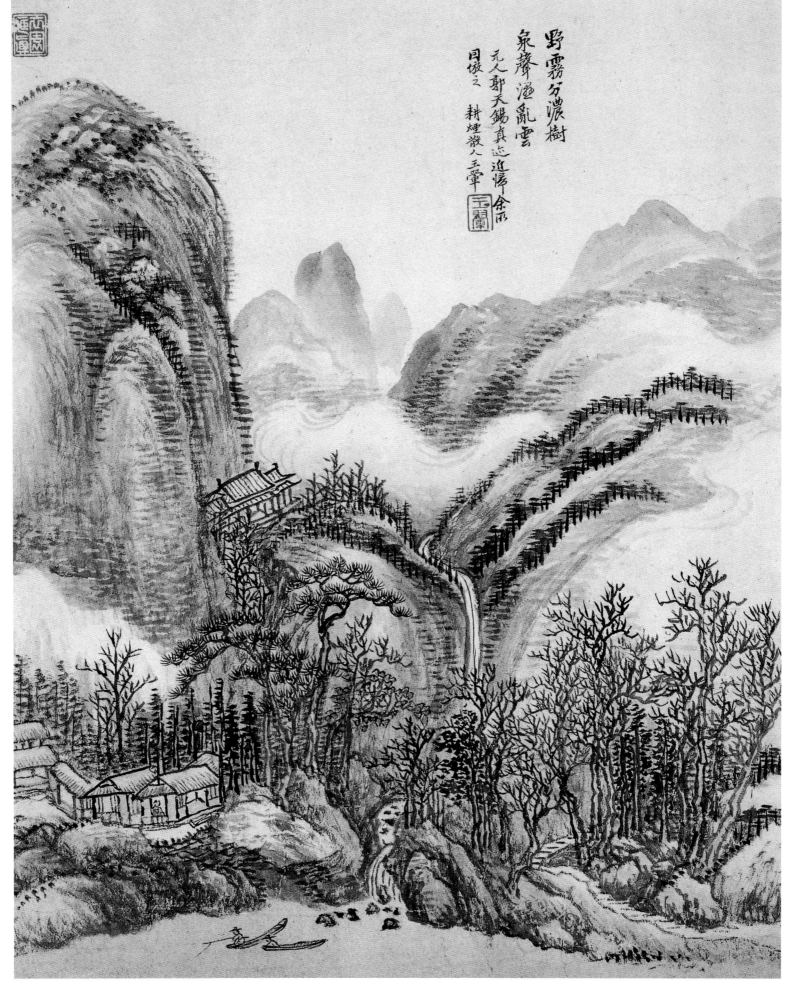

野霧分濃樹
泉聲漱亂雲
元人郭天錫真迹追憶一余亦
同慨之　耕煙散人王翬

王翬
仿古山水图册之八
纸本设色
38.1cm×30.6cm
上海博物馆藏

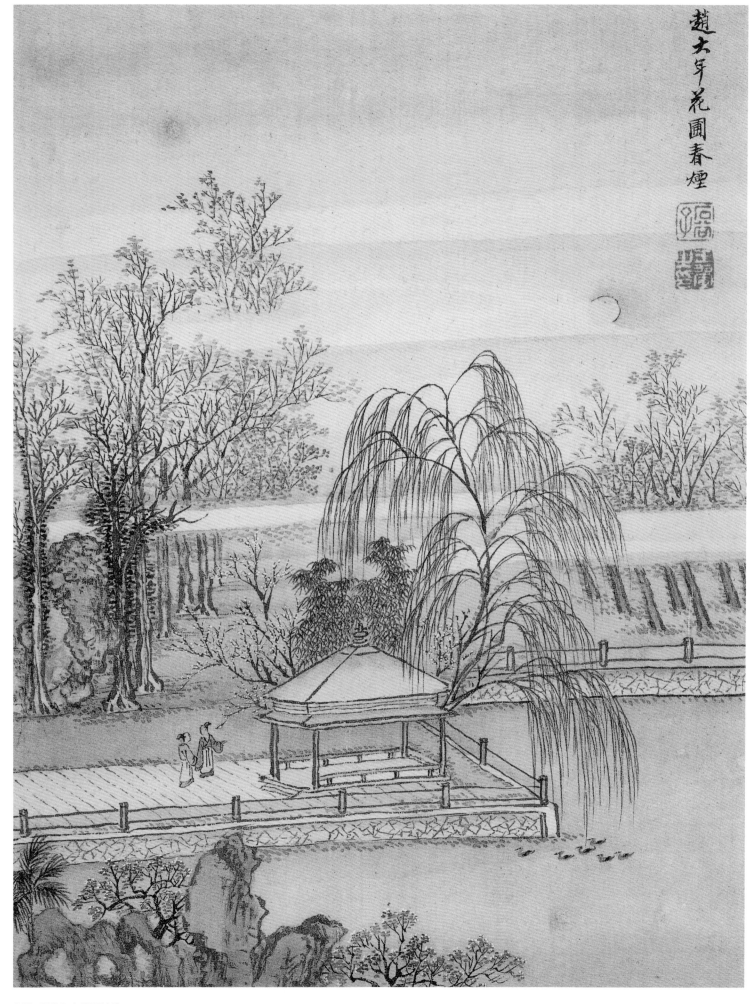

王翚
山水图册之一
绢本设色
27cm×21cm
上海博物馆藏

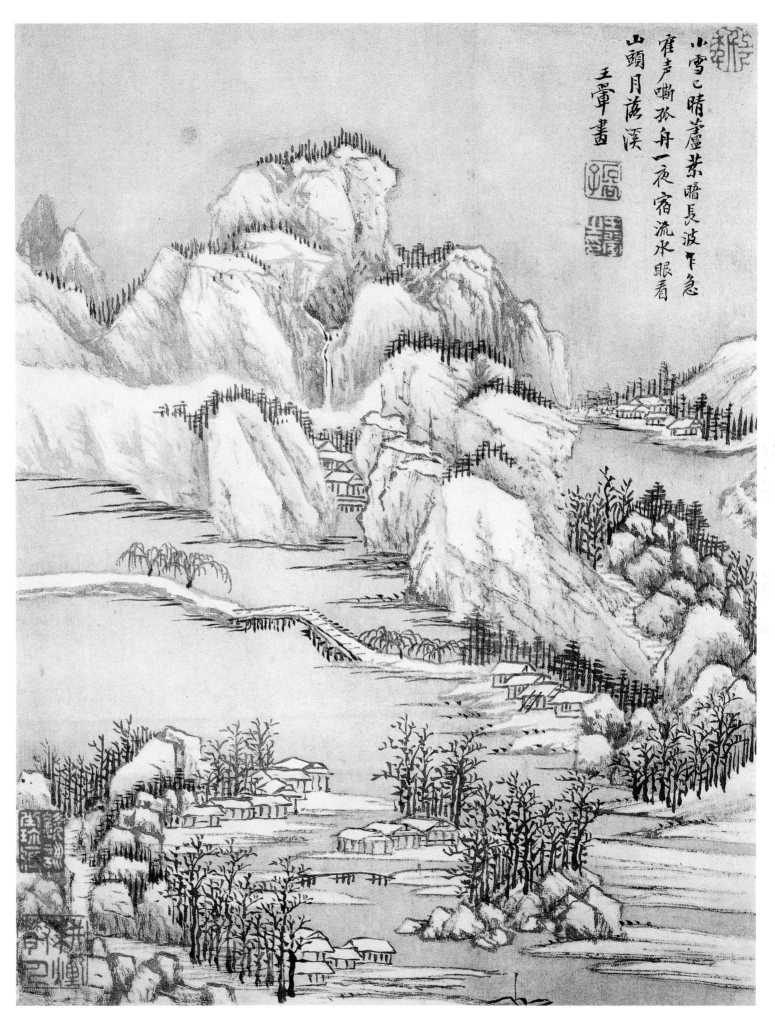

小雪乙晴蘆荻暗長波乍急
雀声嘶孤舟一夜宿流水眼看
山頭月滿溪
王翬畫

王翬
山水图册之二
绢本设色
27cm×21cm
上海博物馆藏

王原祁

王原祁（1642—1715），字茂京，号麓台。王时敏之孙。康熙时进士。因专心画理，笔法大进。入仕后，供奉内廷，尝奉旨编纂《佩文斋书画谱》。

王原祁的山水，学黄公望浅绛一路画法。他的作品，有着"熟而不甜，生而不涩，淡而弥厚，实而弥清"之胜，在"四王"之中较为别致。所画《云山无尽图》《河岳凝晖图》《江山清霁图》《云山图》《华山秋色图》《仿大痴富春图》等，一丘一壑，都以干墨重笔为之，颇见功力。"娄东派"的山水，至王原祁影响更大，与王翚的"虞山派"同为清代最有势力的画派。

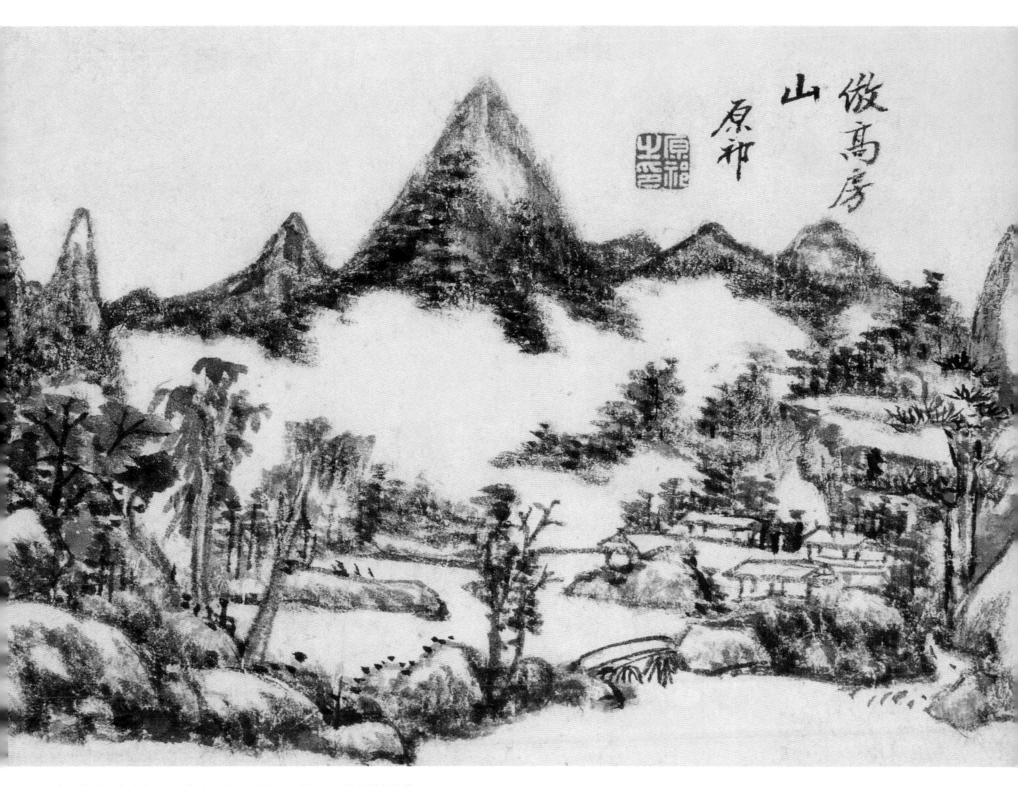

王原祁　仿高房山山水图页　纸本墨笔　14.5cm×21cm　苏州博物馆藏

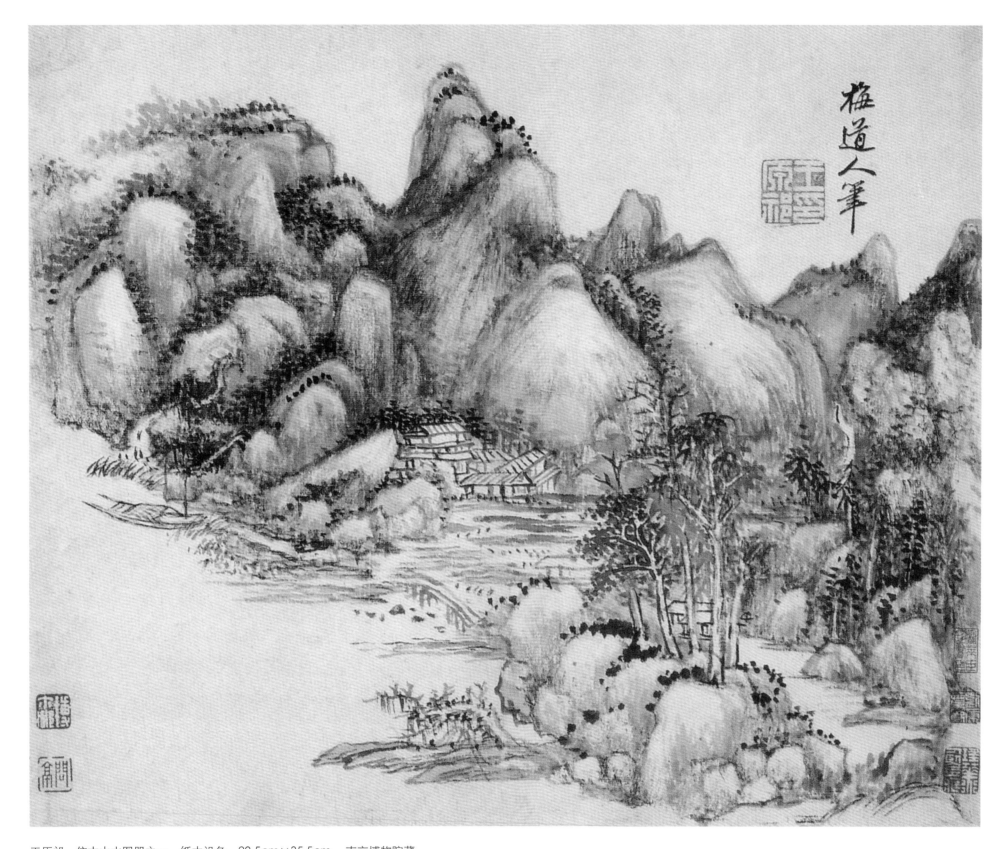

王原祁　仿古山水图册之一　纸本设色　29.5cm×35.5cm　南京博物院藏

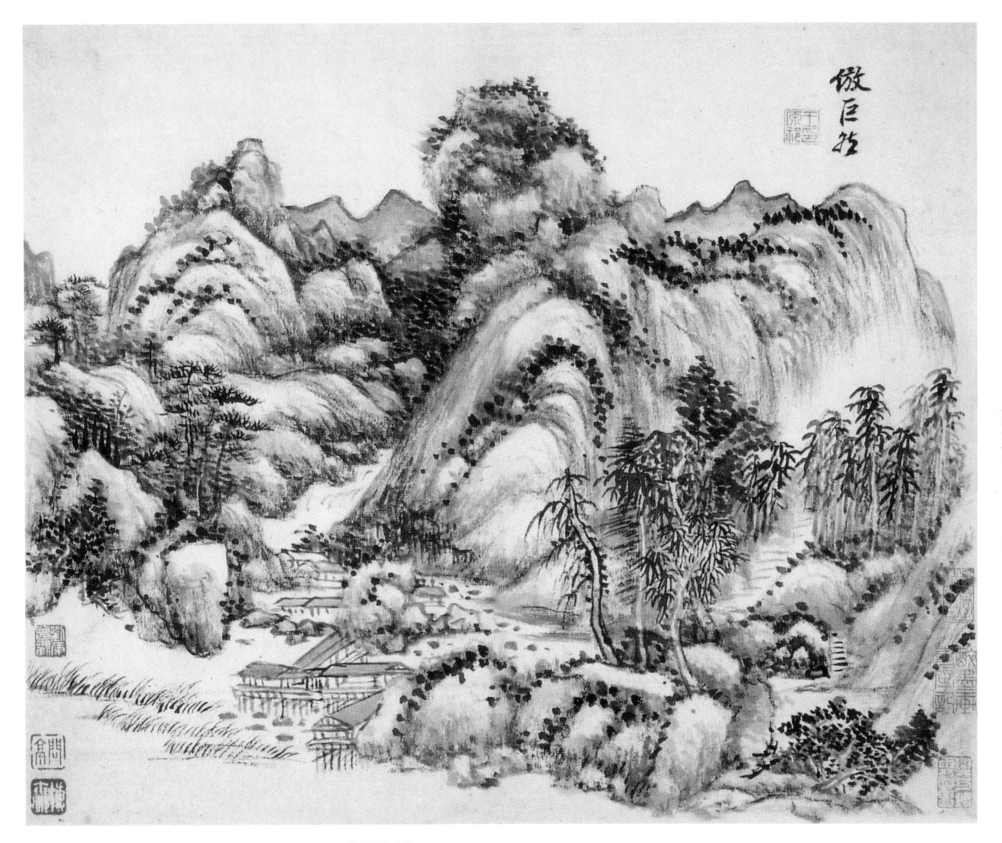

王原祁　仿古山水图册之二　纸本设色　29.5cm×35.5cm　南京博物院藏

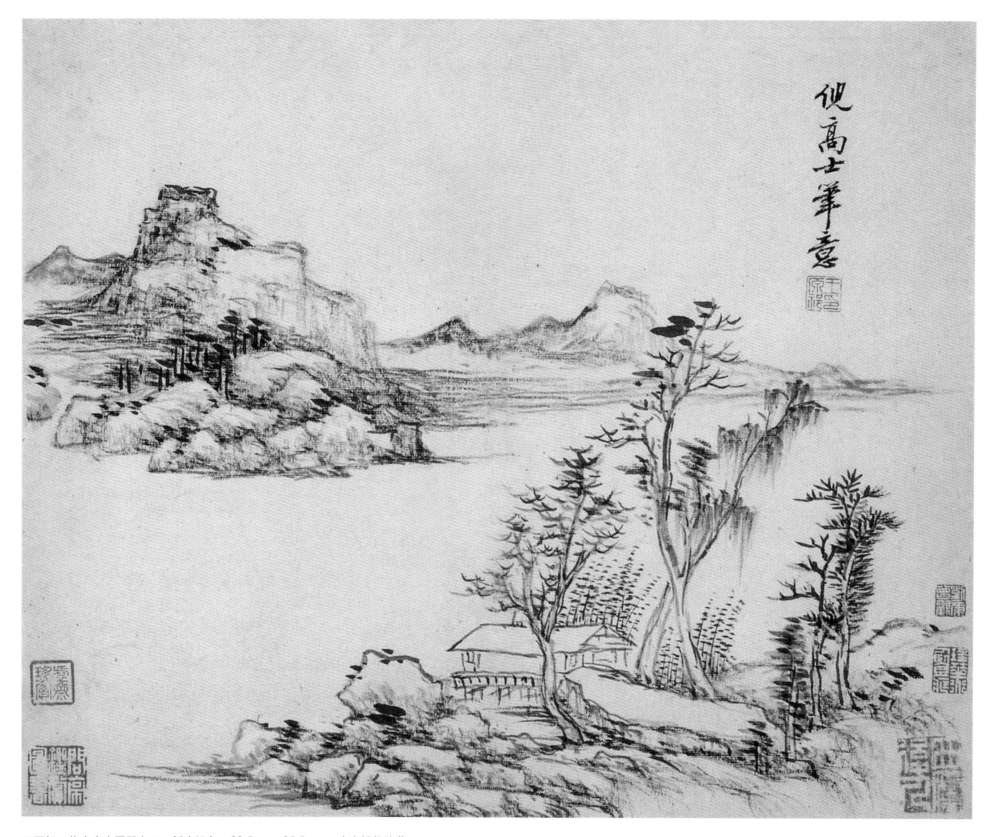

王原祁　仿古山水图册之三　纸本设色　29.5cm×35.5cm　南京博物院藏

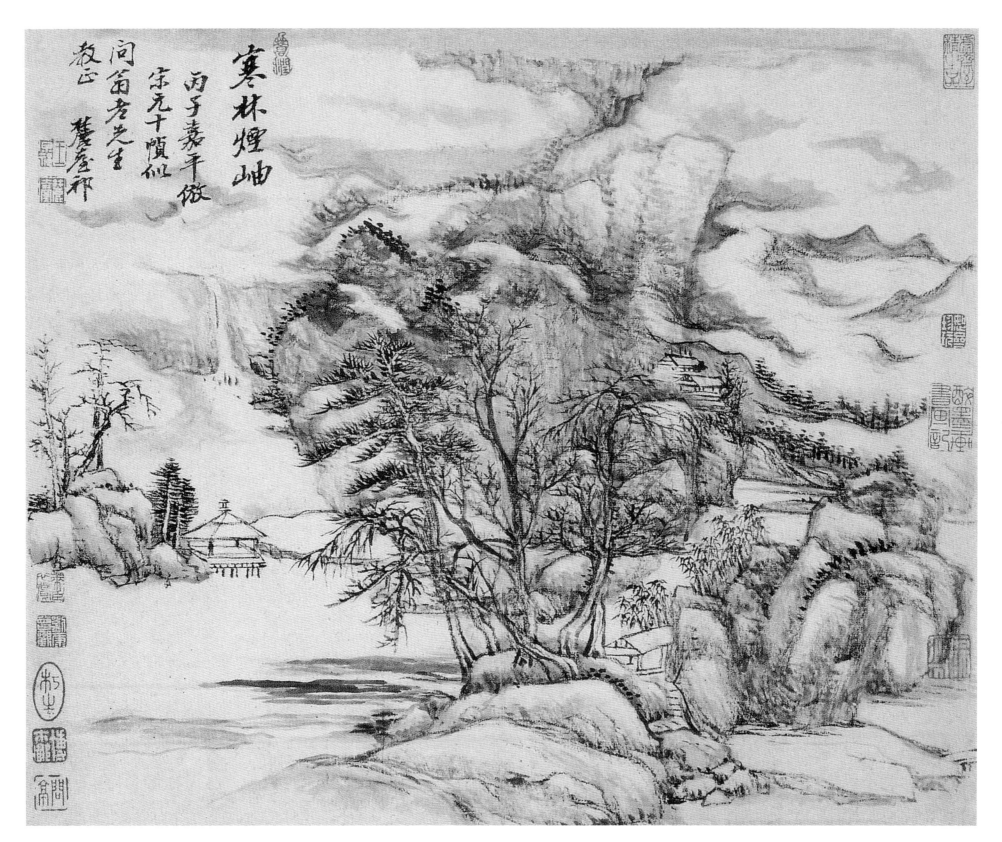

王原祁　仿古山水图册之四　纸本设色　29.5cm×35.5cm　南京博物院藏

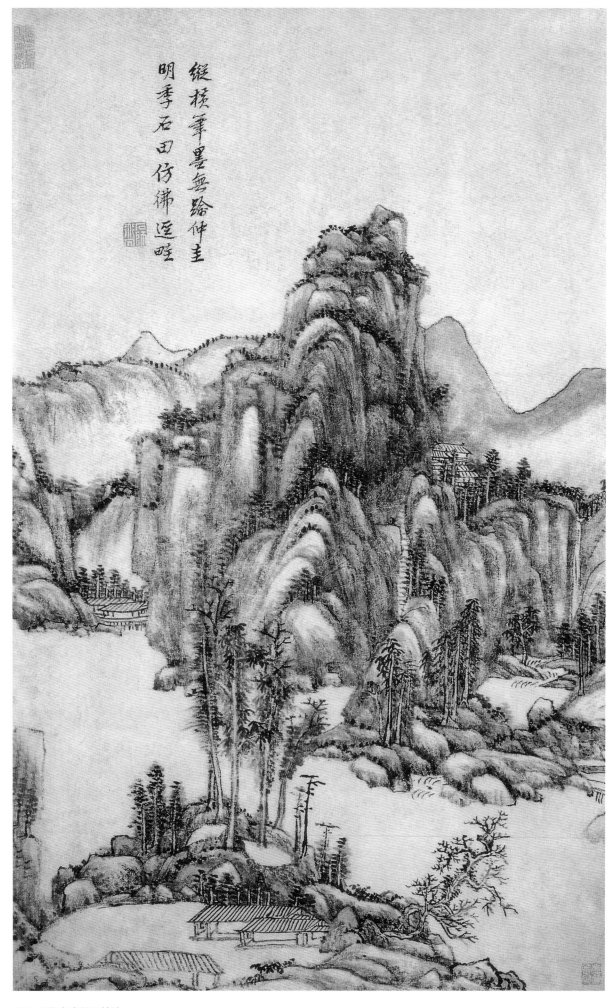

縱橫筆墨無路仲圭
明季石田仿佛遥睇

王原祁
仿古山水图册之一
纸本设色
67cm×42cm
上海博物馆藏

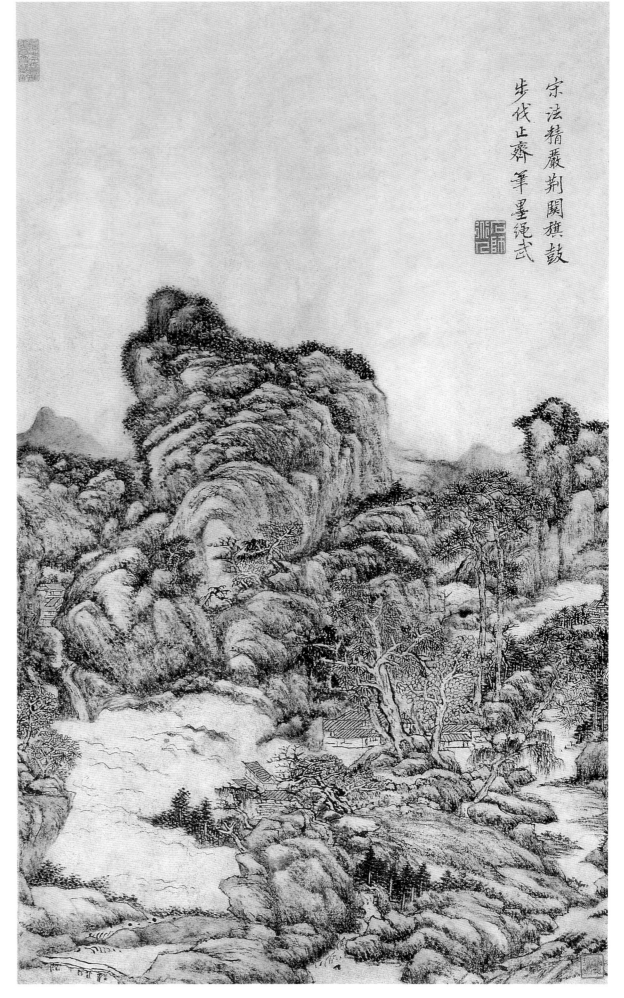

宋法精嚴荆關旗鼓
步伐止齋筆墨繩武

王原祁
仿古山水图册之二
纸本设色
67cm×42cm
上海博物馆藏

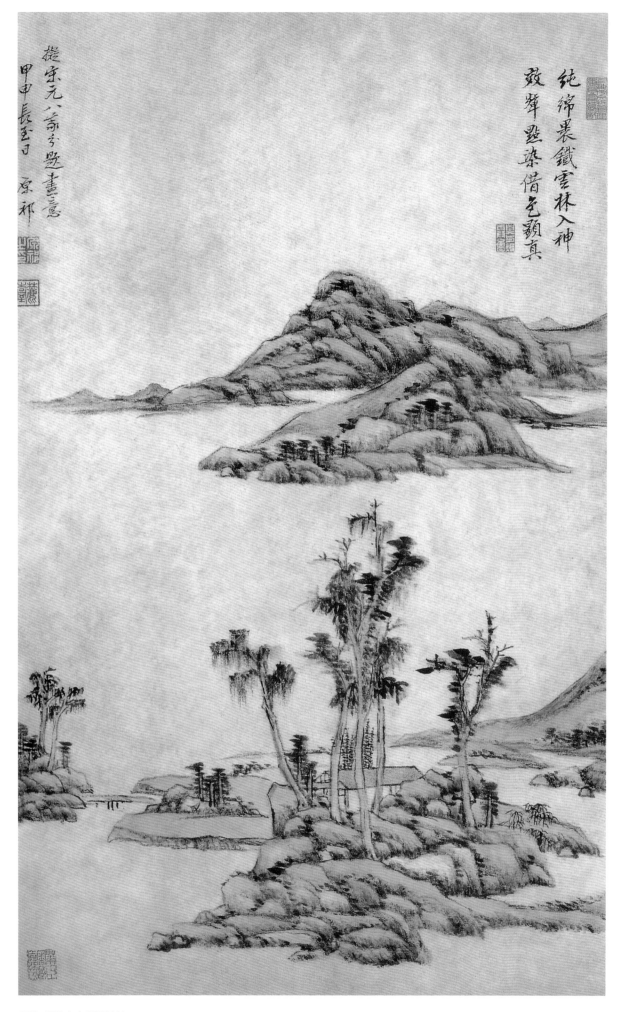

纯绵裹铁云林入神
敚聱黝染备色颛真

提宋元八家方题画意
甲申长至日 原祁

王原祁
仿古山水图册之三
纸本设色
67cm×42cm
上海博物馆藏

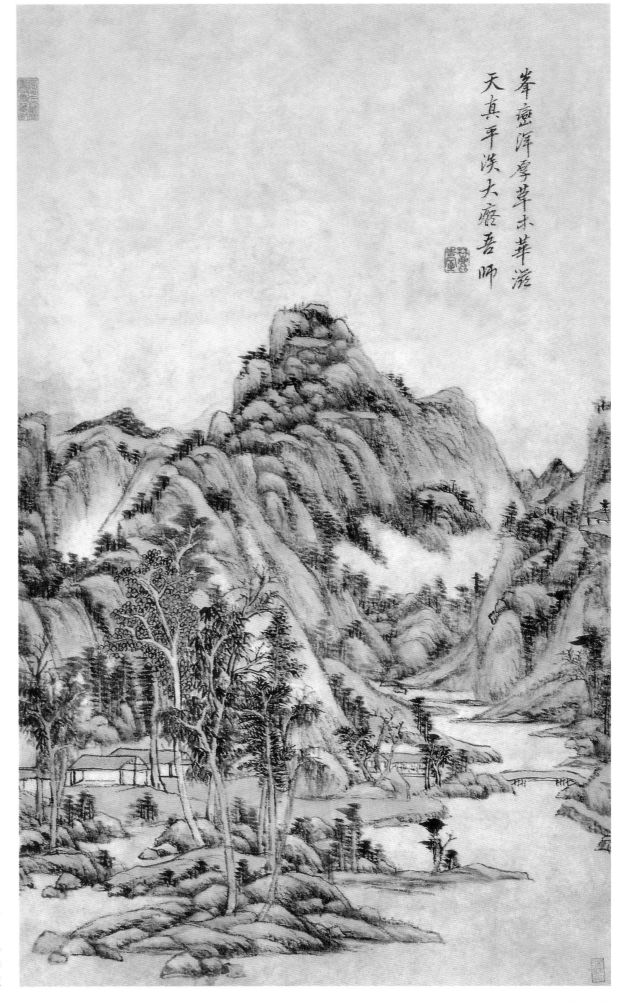

峯壑渾厚草木華滋
天真平淡大癡吾師

王原祁
仿古山水图册之四
纸本设色
67cm×42cm
上海博物馆藏

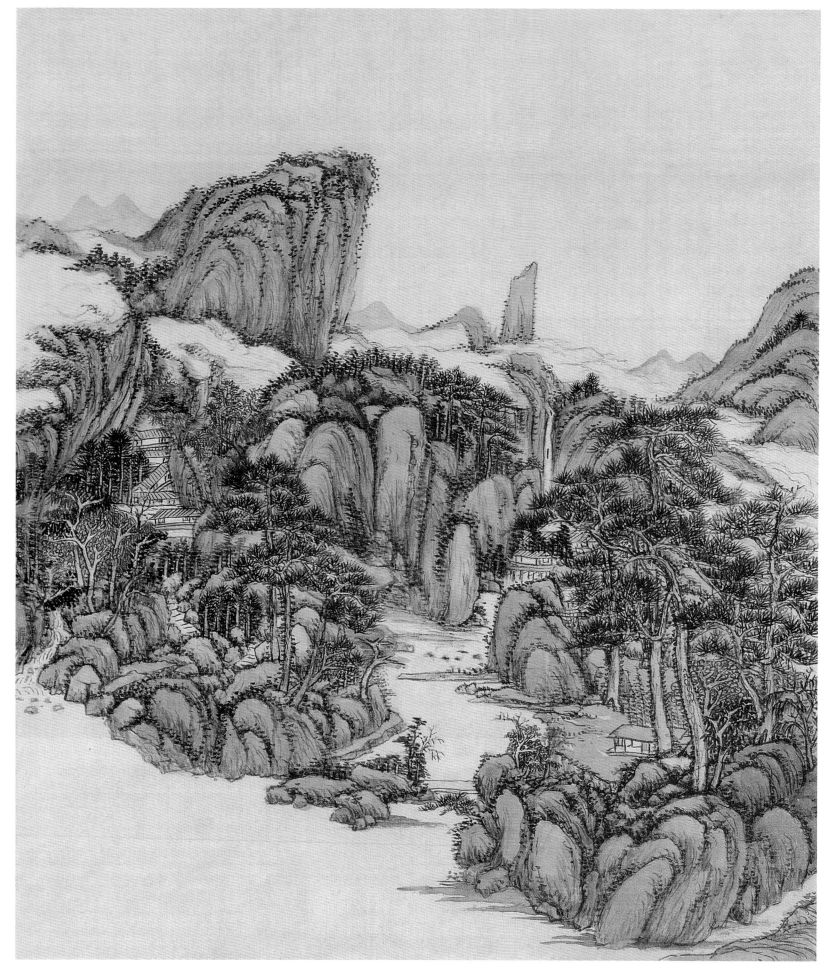

王原祁　仿宋元山水图册之一　绢本设色　41.3cm×36.2cm　故宫博物院藏

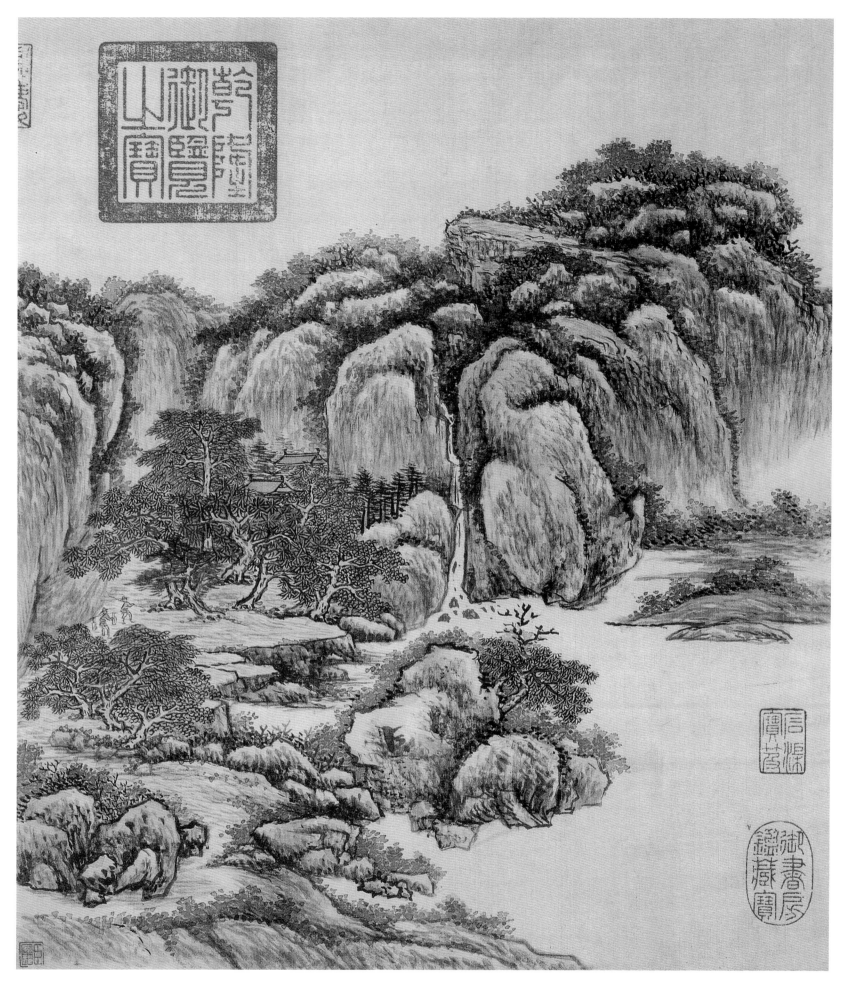

王原祁　仿宋元山水图册之二　绢本设色　41.3cm×36.2cm　故宫博物院藏

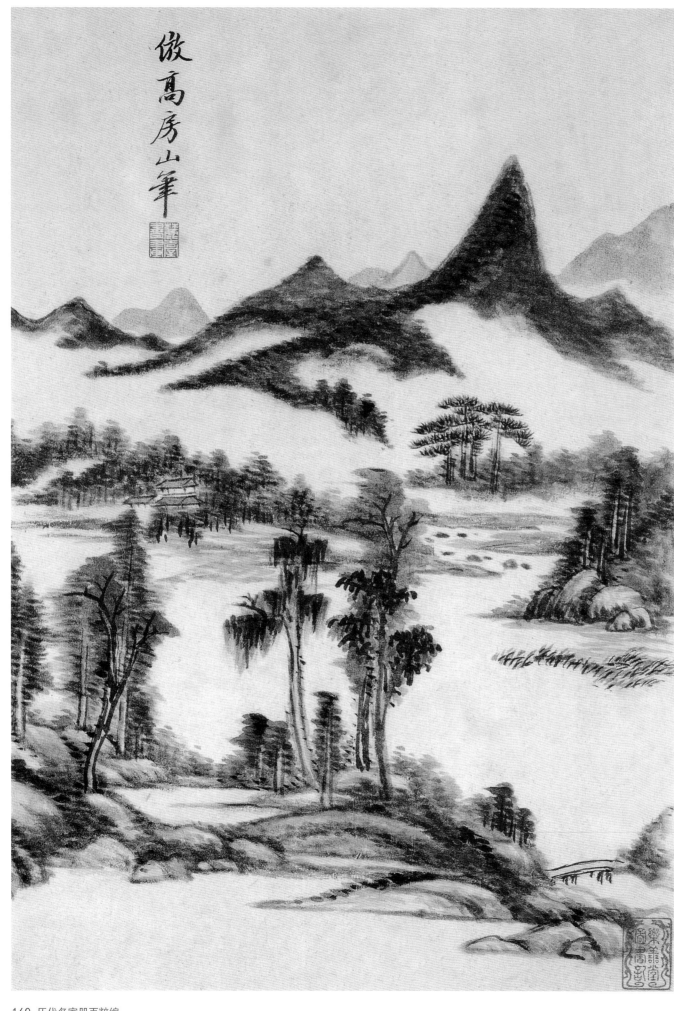

王原祁
仿古山水图册之一
纸本设色
36.8cm×26.1cm
故宫博物院藏

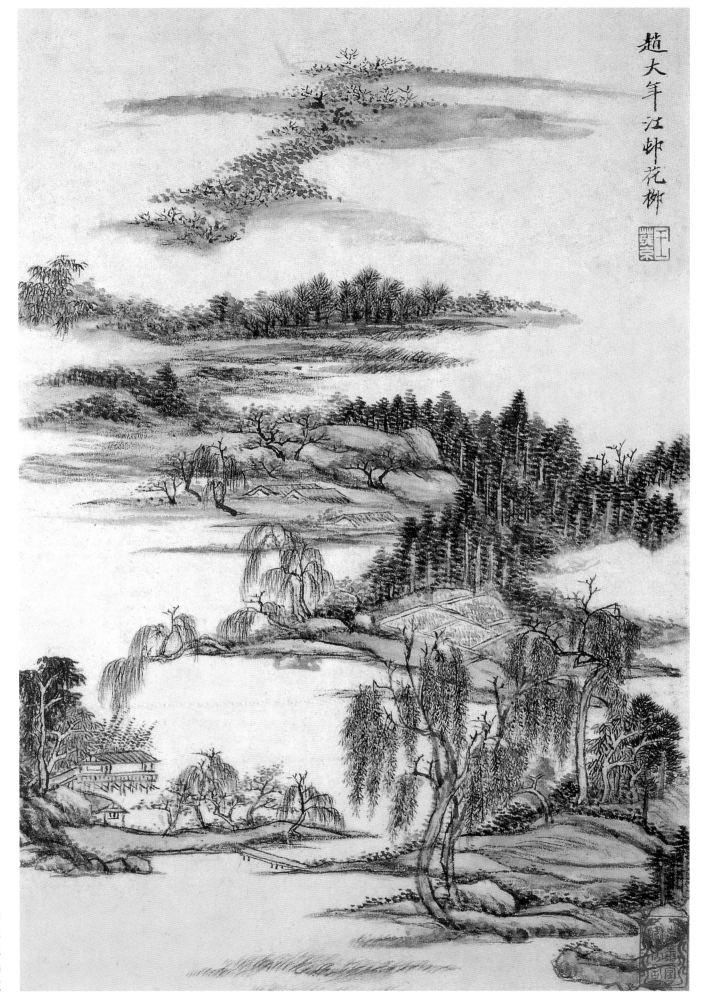

王原祁
仿古山水图册之二
纸本设色
36.8cm×26.1cm
故宫博物院藏

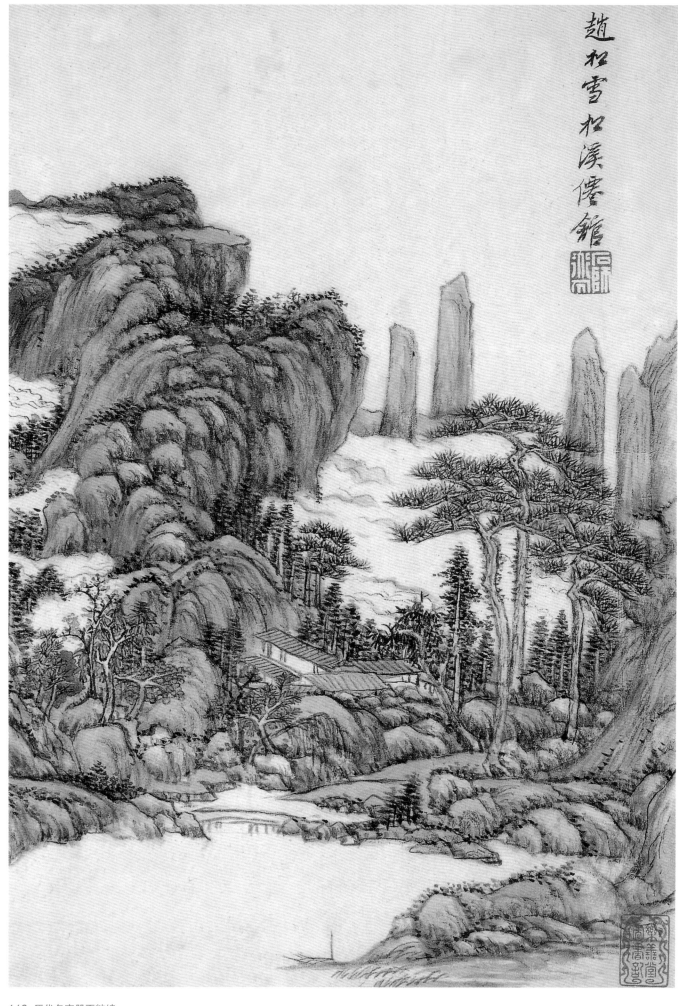

赵松雪松溪僊館

王原祁
仿古山水图册之三
纸本设色
36.8cm×26.1cm
故宫博物院藏

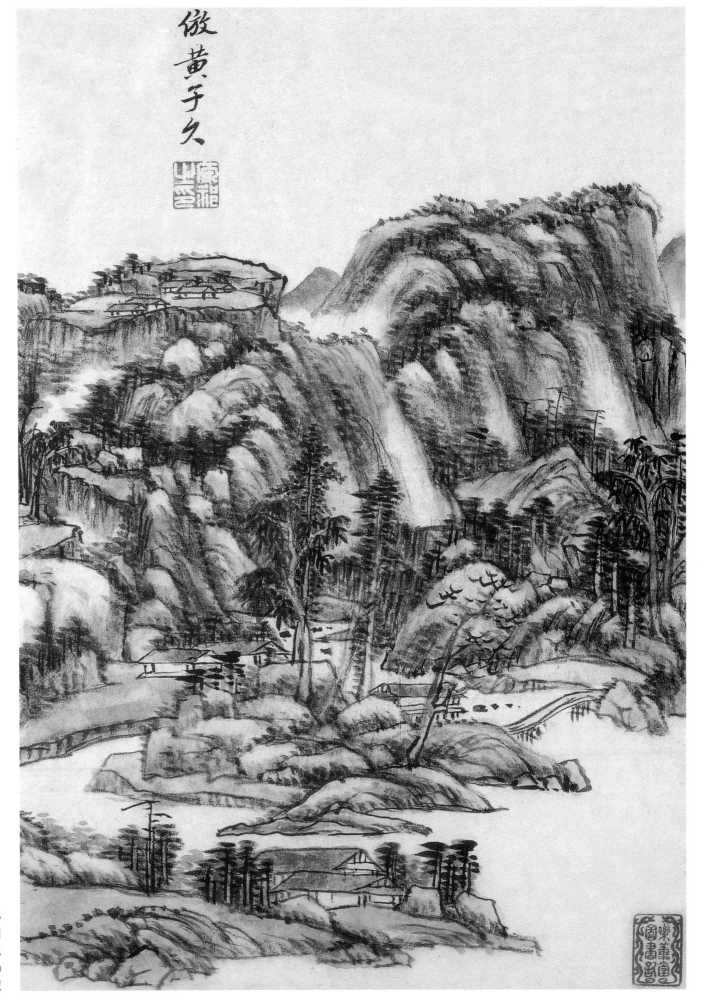

仿黄子久

王原祁
仿古山水图册之四
纸本设色
36.8cm×26.1cm
故宫博物院藏

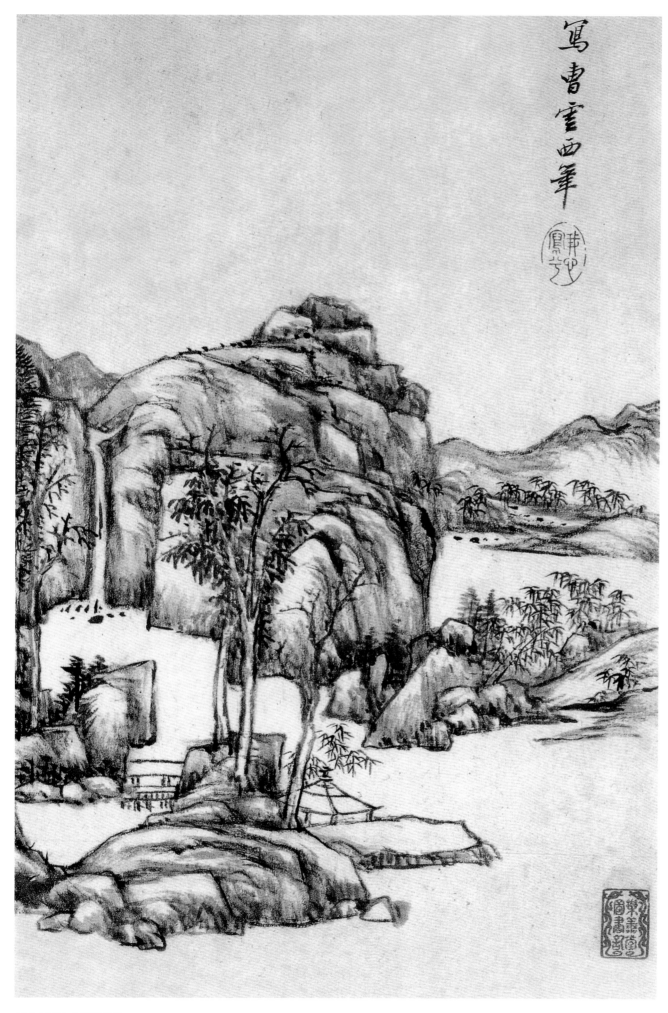

写书云西笔

王原祁
仿古山水图册之五
纸本设色
36.8cm×26.1cm
故宫博物院藏

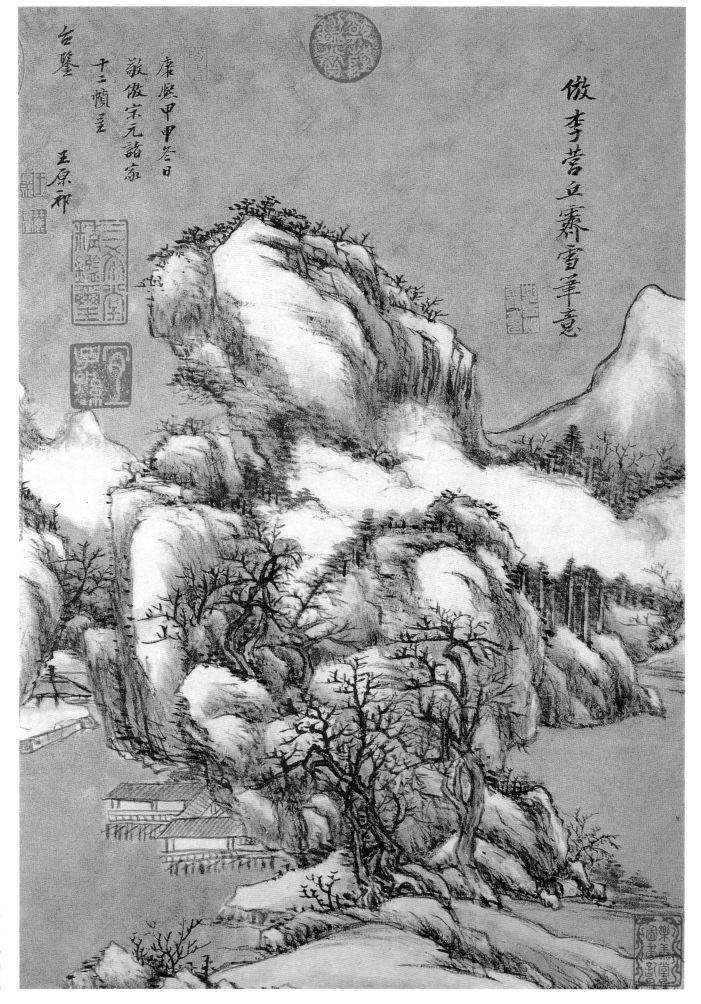

仿李营丘霁雪笔意

康熙甲申冬日
敬仿宋元诸家
十二帧至
台鉴
王原祁

王原祁
仿古山水图册之六
纸本设色
36.8cm×26.1cm
故宫博物院藏

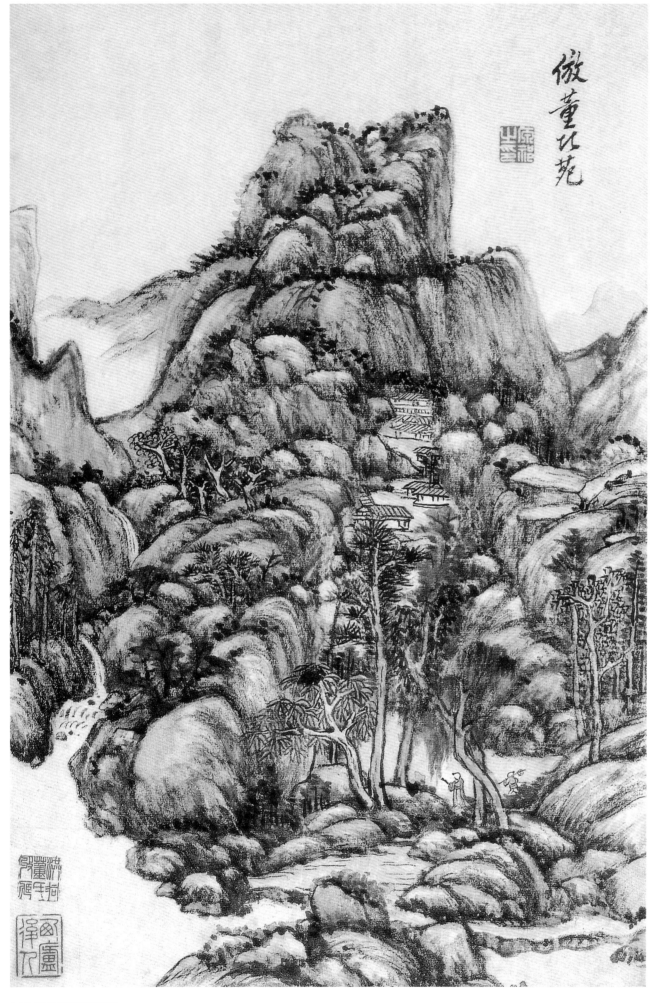

王原祁
仿古山水图册之一
纸本设色
48.1cm×32.4cm
故宫博物院藏

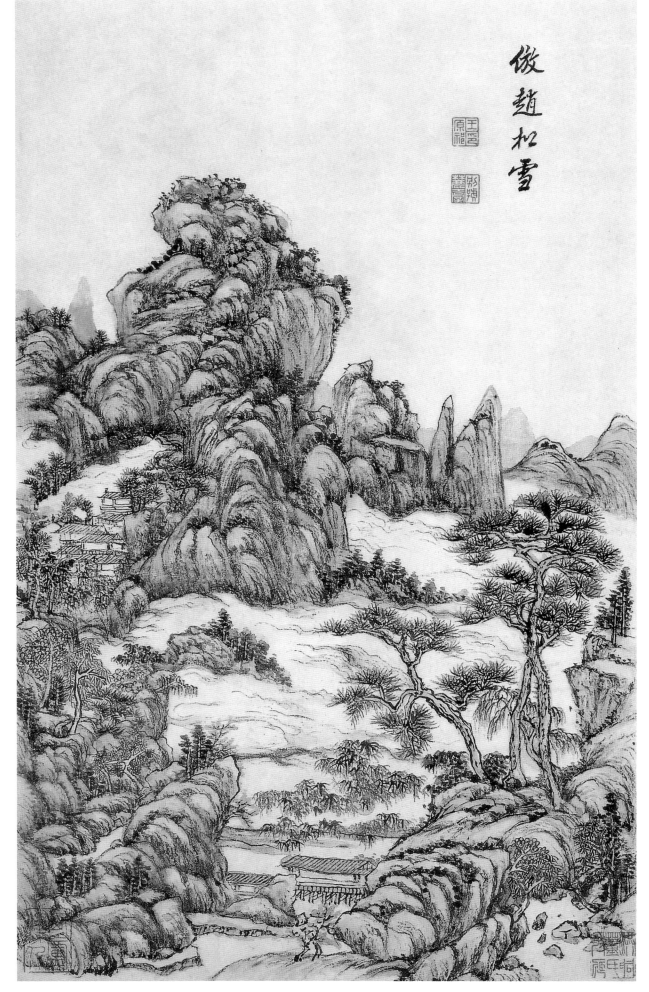

仿赵松雪

王原祁
仿古山水图册之二
纸本设色
48.1cm×32.4cm
故宫博物院藏

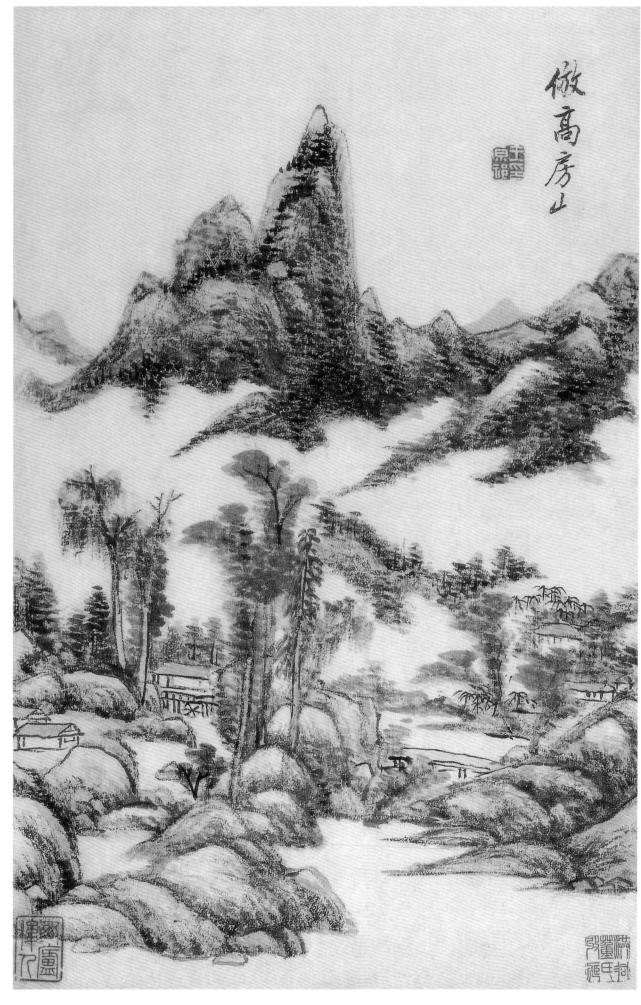

仿高房山

王原祁
仿古山水图册之三
纸本设色
48.1cm×32.4cm
故宫博物院藏

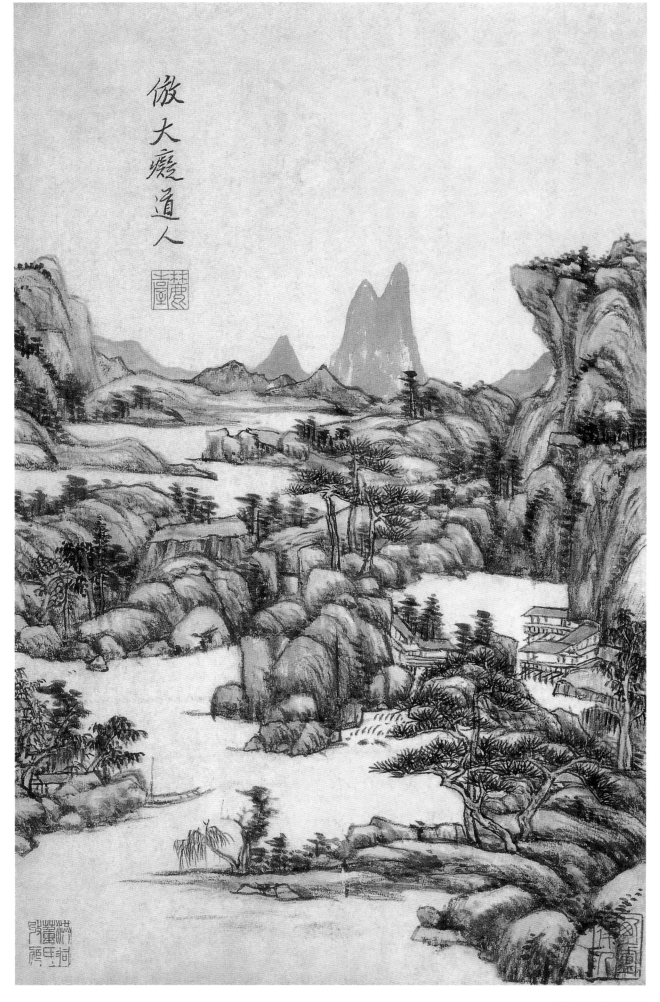

王原祁
仿古山水图册之四
纸本设色
48.1cm×32.4cm
故宫博物院藏

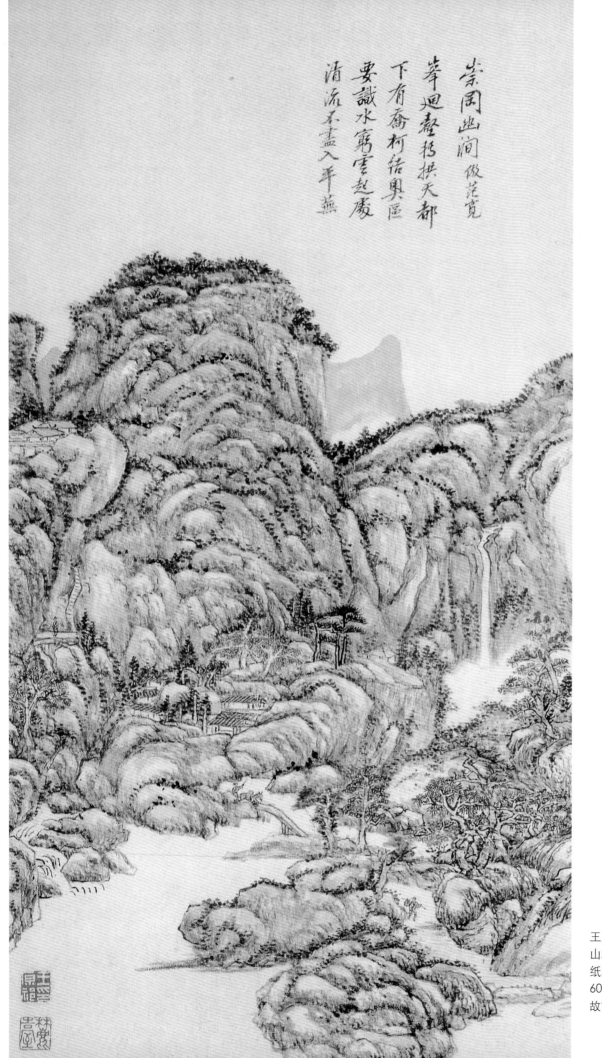

崇岡幽澗傚荒寬
峯廻壑擁拱天都
下有喬柯結奧區
要識水窩雲起處
清流不盡入平蕪

王原祁
山水图册之一
纸本设色
60.5cm×35cm
故宫博物院藏

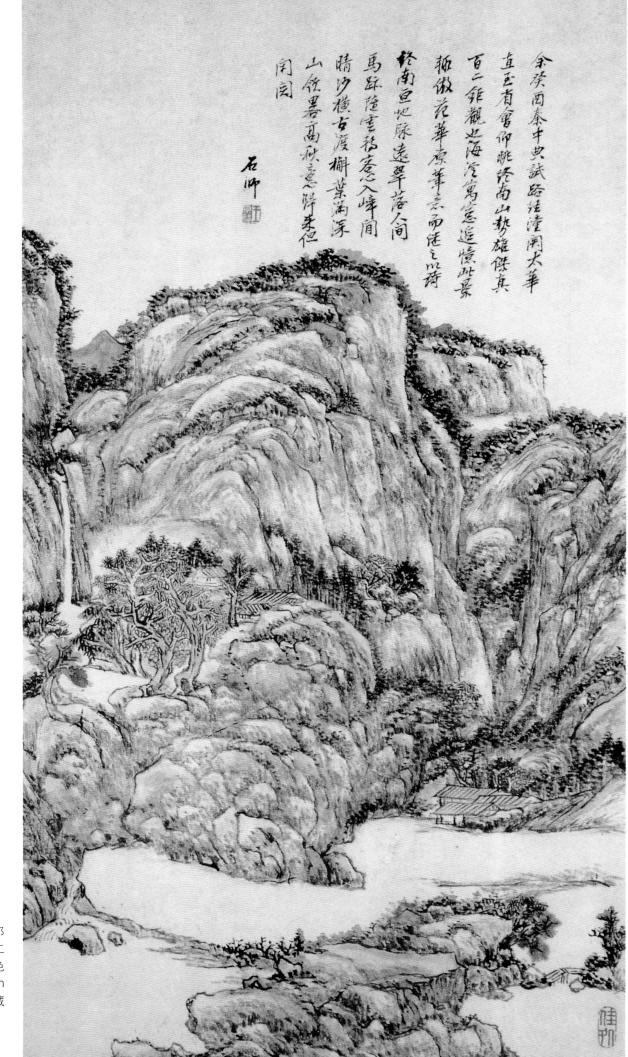

余族困秦中央試路經潼關太華
真正首會仰眺径南山势雄傑真
百二錐觀也海汊寫意追憶此景
拟做花草原筆意而延之此荷
岭南豆地脉遠翠落个間
馬斯陸室稿意入峰間
晴沙横古渡榭葉满深
山銳署高秋意辞来也
閱閱

石師

王原祁
山水图册之二
纸本设色
60.5cm×35cm
故宫博物院藏

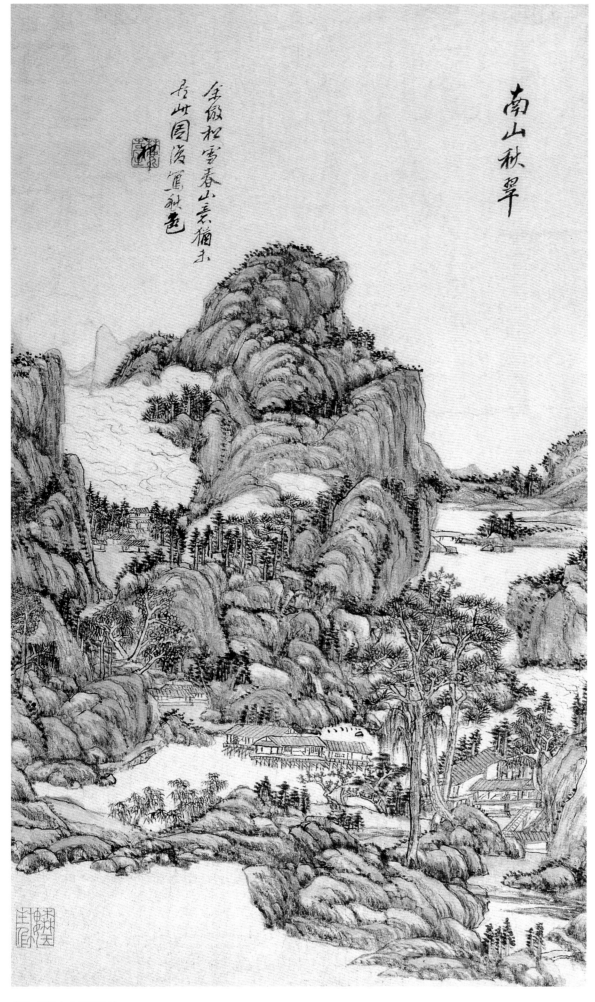

南山秋翠

金敞松雪春山意猶未
香此圓淨寫秋色

王原祁
山水图册之三
纸本设色
60.5cm×35cm
故宫博物院藏

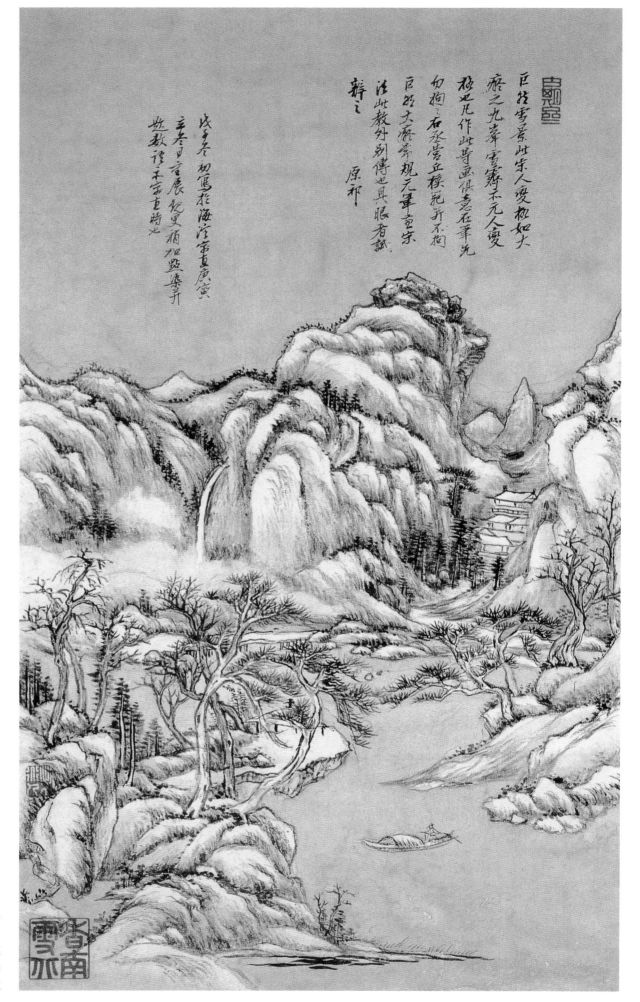

巨然雪景此宋人變相如大
廬之九峯雪霽禾元人變
相也尤作此寄畫稿意在筆先
勿拘之石承當正模範所折不拘
巨然大癡章規元筆意宗
註此教外別傳也具眼者誠
辨之

　　　　原祁

戊子冬初寫於海淀寄寓庚寅
辛春長夏重展覽更稍加點染井
時皴法不宗重時也

王原祁
山水图册之四
纸本墨笔
60.5cm×35cm
故宫博物院藏

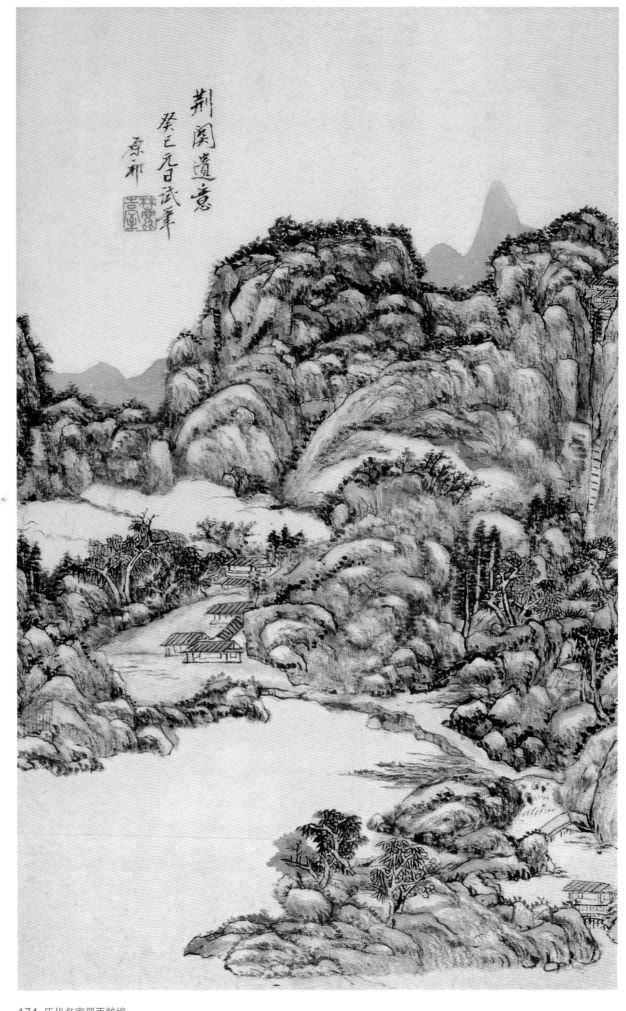

荆关遗意
癸巳元日试笔
原祁

王原祁
山水图册之一
纸本设色
78.2cm×47cm
天津市艺术博物馆藏

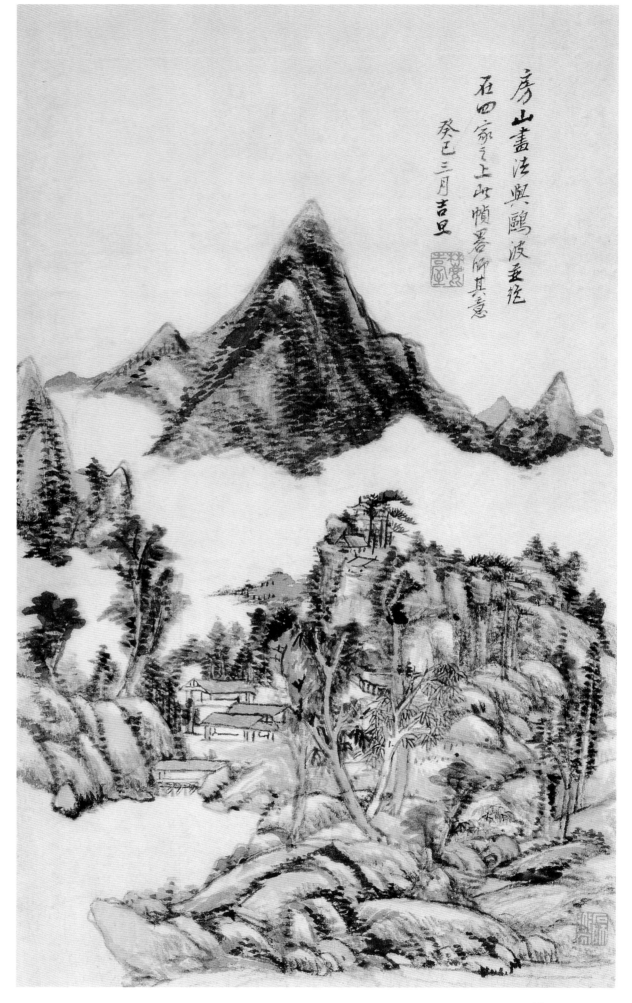

房山畫法與鷗波並傳
在四家之上此幀暑師其意
癸巳三月吉旦

王原祁
山水图册之二
纸本设色
78.2cm×47cm
天津市艺术博物馆藏

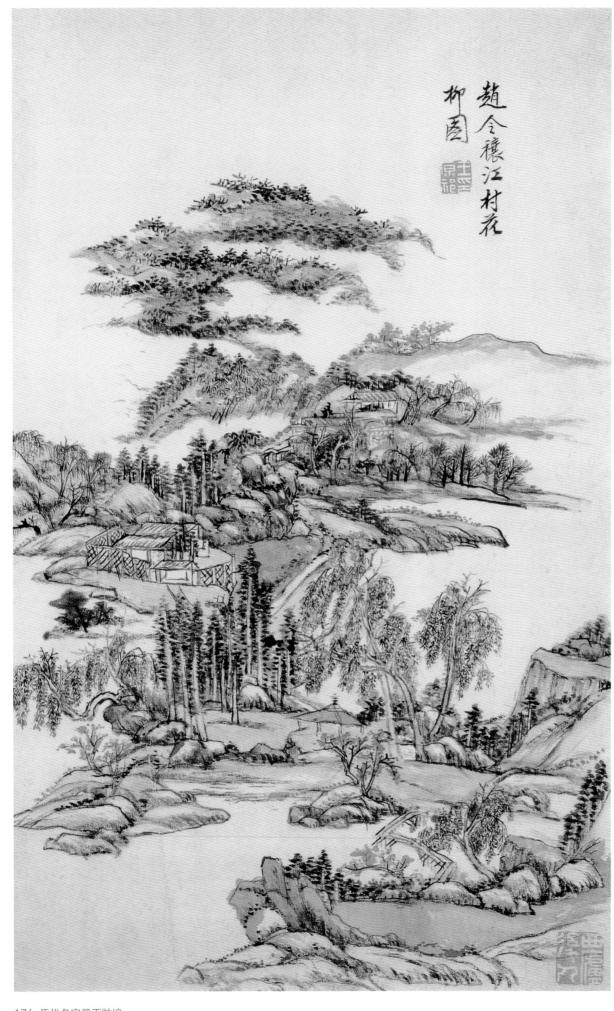

趙令穰江村夜
柳園

王原祁
山水图册之三
纸本设色
78.2cm×47cm
天津市艺术博物馆藏

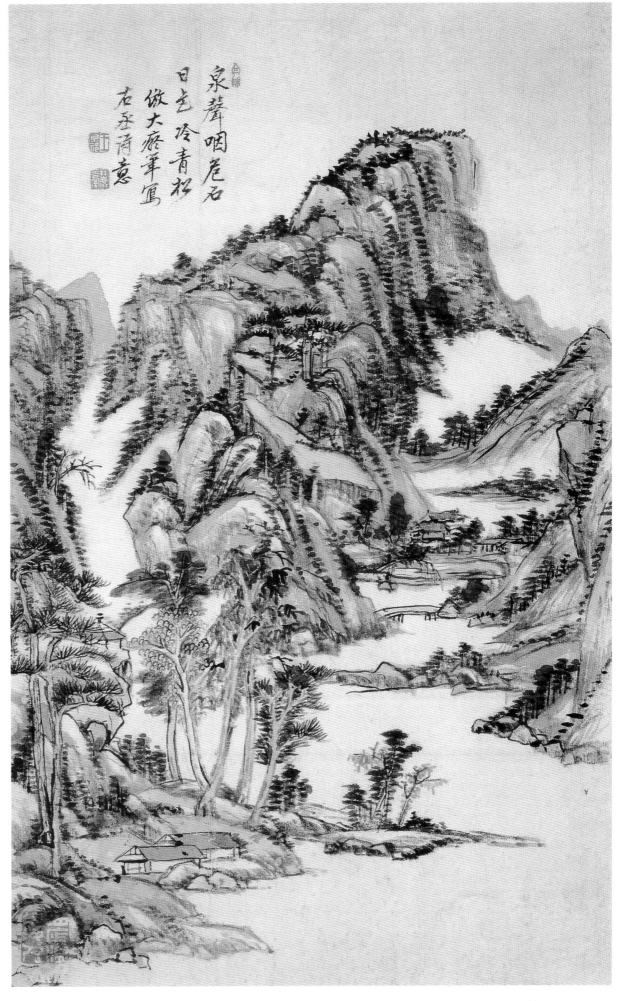

泉聲咽危石
日色冷青松
倣大癡筆意
右丞詩意

王原祁
山水图册之四
纸本设色
78.2cm×47cm
天津市艺术博物馆藏

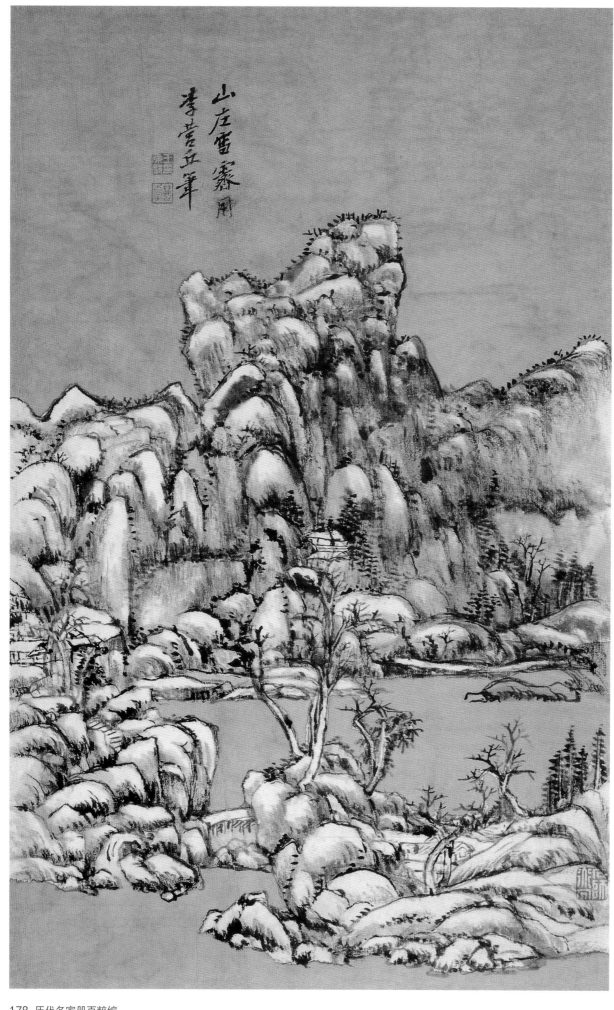

王原祁
山水图册之五
纸本设色
78.2cm×47cm
天津市艺术博物馆藏

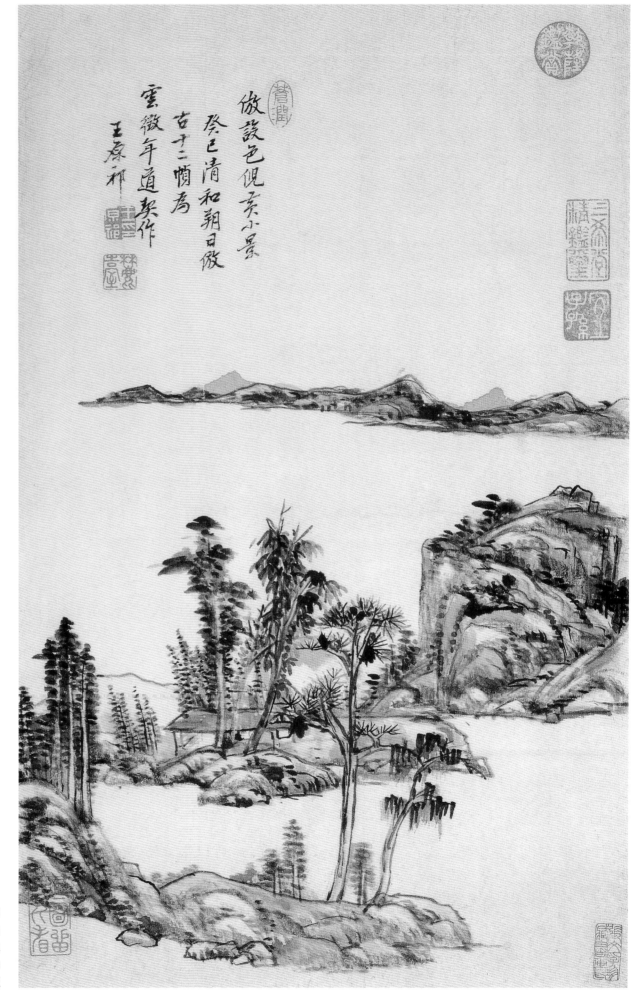

做設色倣黄子久小景
癸巳清和朔日倣
古十二幀爲
雲徵年道契作
王原祁

王原祁
山水圖冊之六
紙本設色
78.2cm×47cm
天津市藝術博物館藏

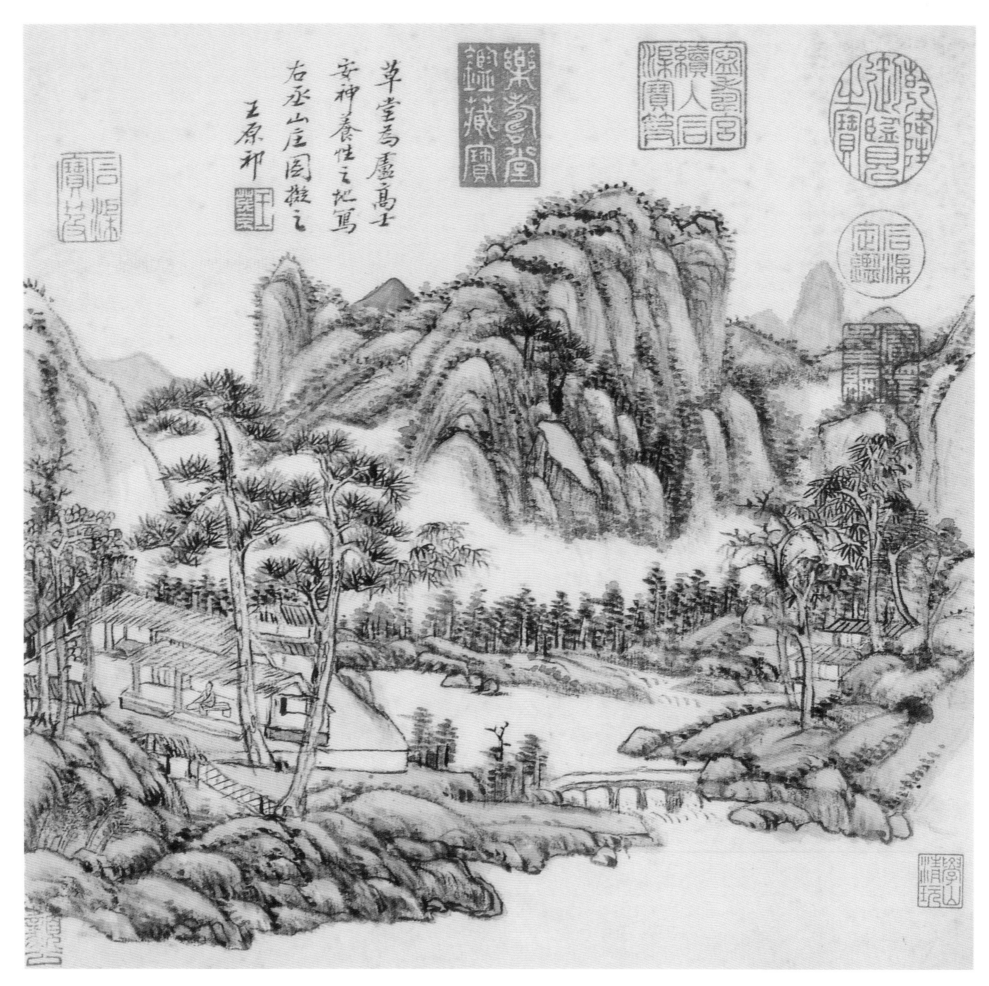

草堂為廬高士
安神養性之地寫
右丞山庄圖擬之
王原祁

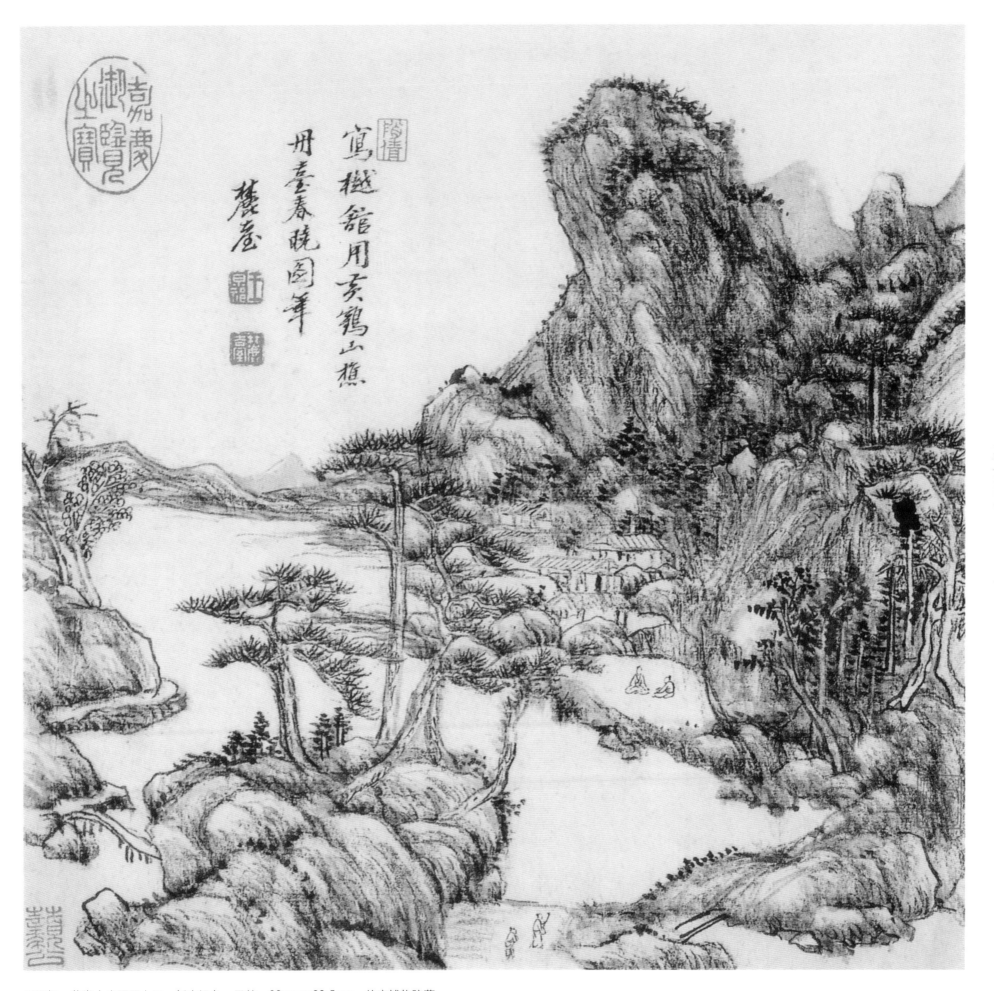

篷樾館用贡鹤山樵
卌臺春曉圖筆
麓臺

王原祁　草堂十志图册之二　纸本设色、墨笔　29cm×29.5cm　故宫博物院藏

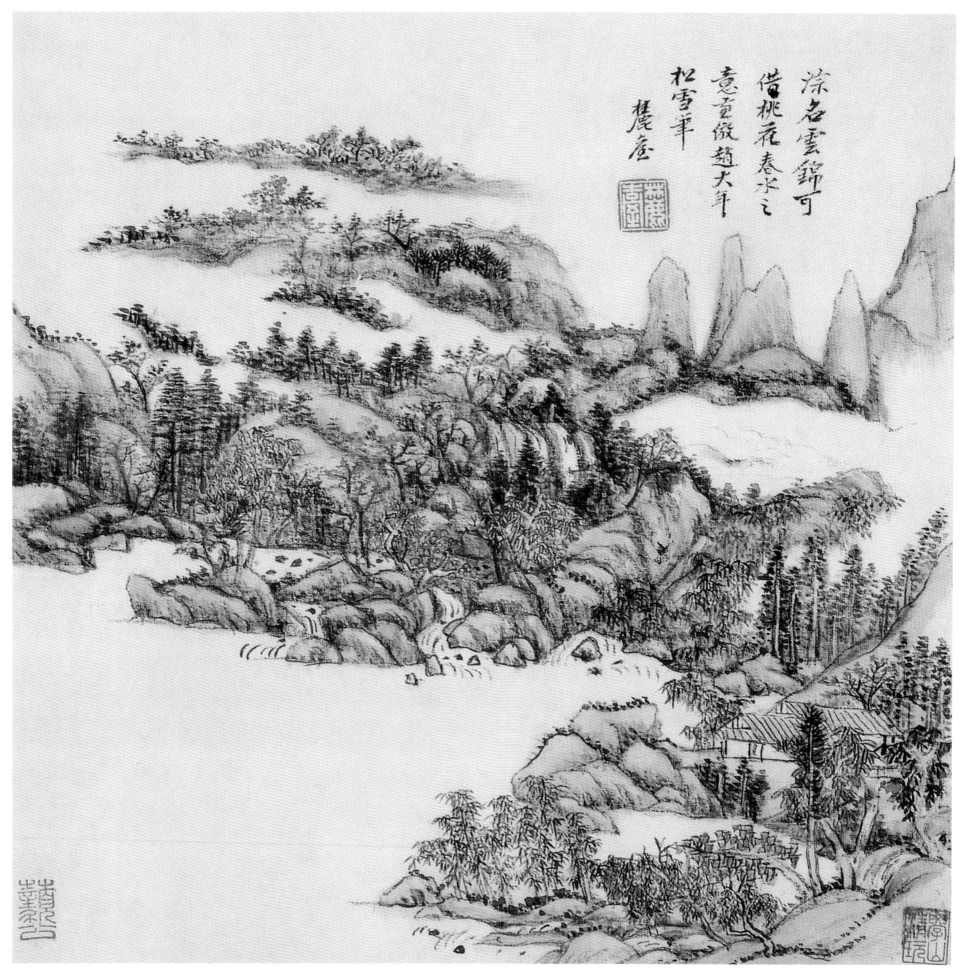

王原祁　草堂十志图册之三　纸本设色　29cm×29.5cm　故宫博物院藏

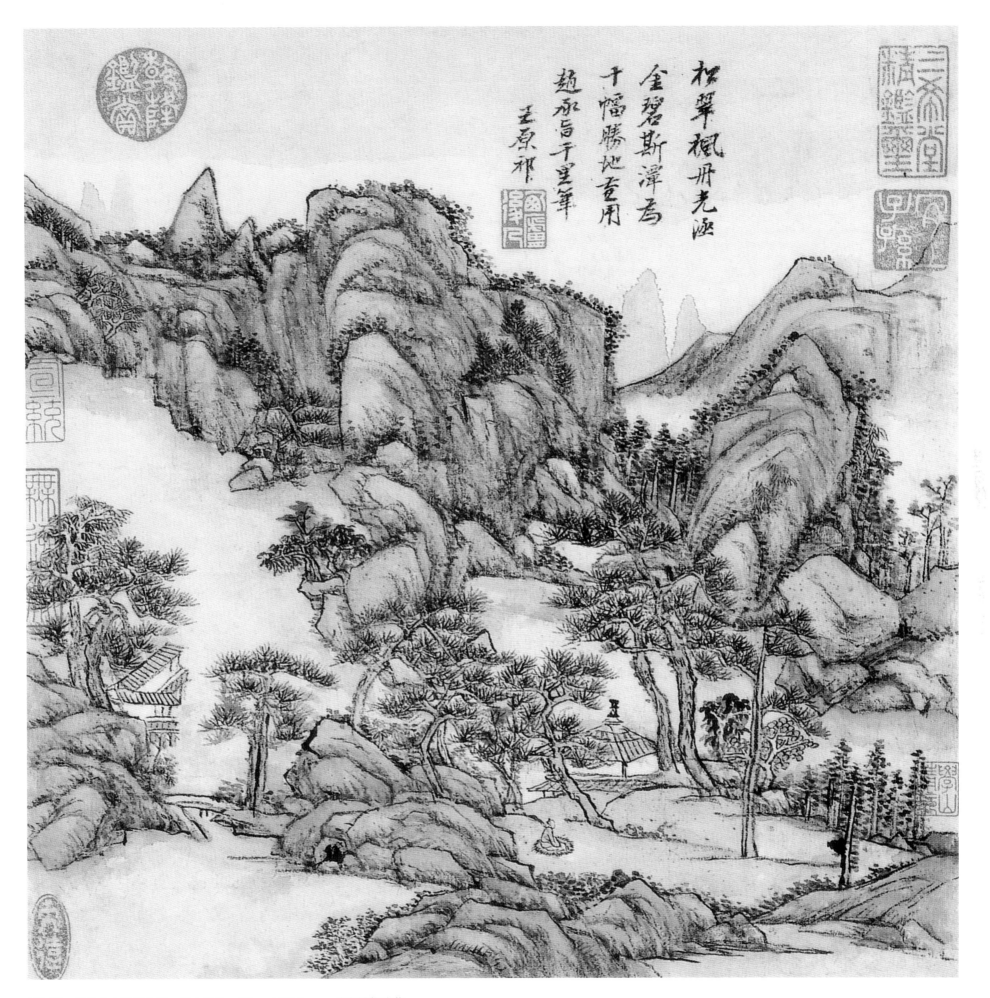

松翠楓册光涵
金碧斯澤焉
十幅勝地壹用
趙承旨千里筆
王原祁

王原祁　草堂十志图册之四　纸本设色　29cm×29.5cm　故宫博物院藏

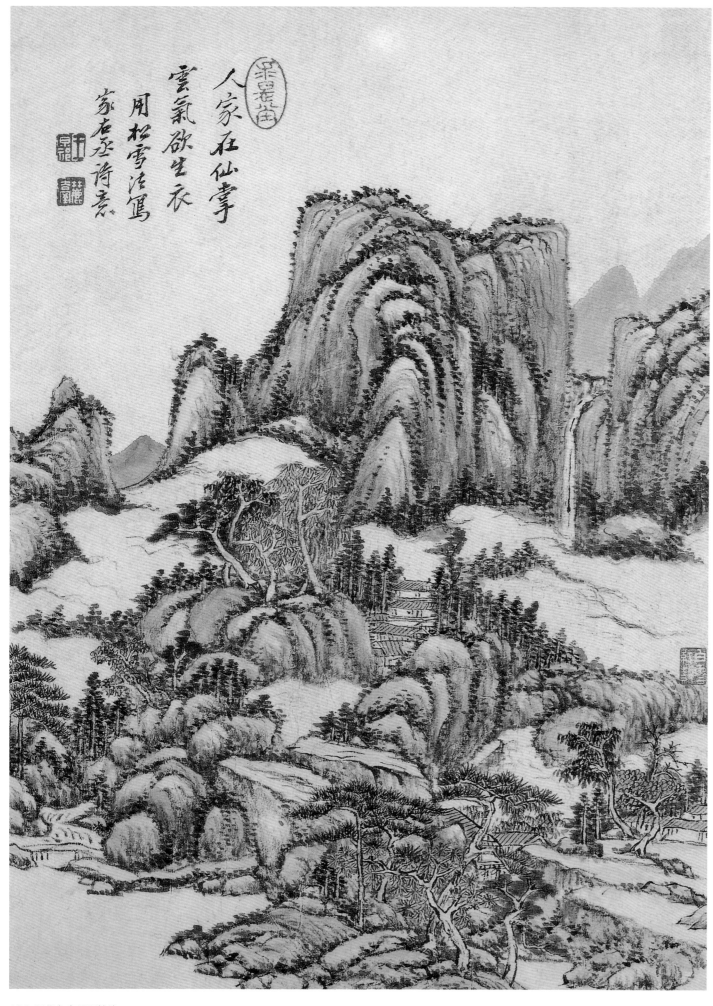

人家在仙掌
雲氣欲生衣
用松雪法寫
家右丞詩意

王原祁
仿古山水图册之一
纸本设色
35cm×26cm
上海博物馆藏

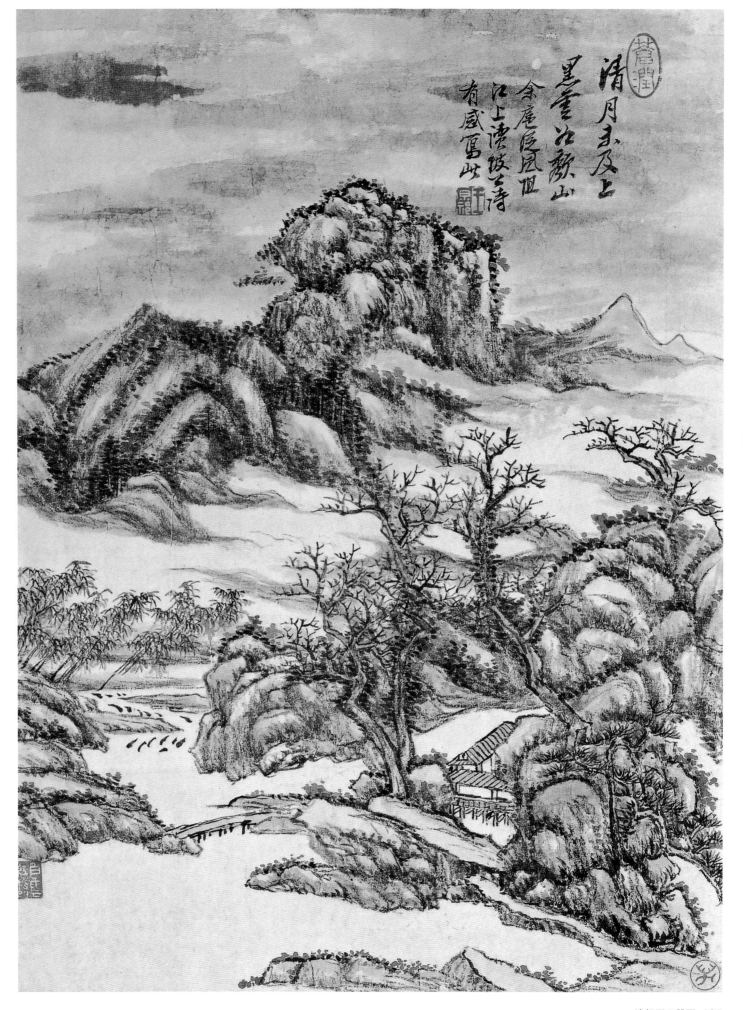

清月未及上
墨筆仿歇山
余庵居風雨
江上憶坡公詩
有感寫此

王原祁
仿古山水图册之二
纸本设色
35cm×26cm
上海博物馆藏

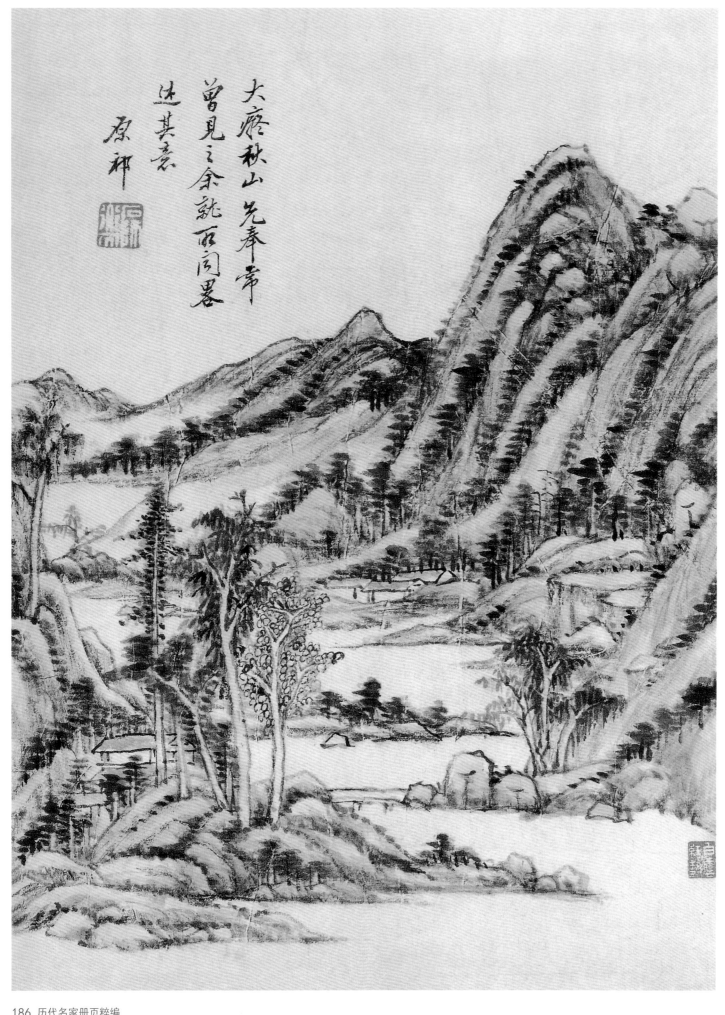

大癡秋山先奉常
曾見之余就百同暑
述其意
原祁

王原祁
仿古山水图册之三
纸本设色
35cm×26cm
上海博物馆藏

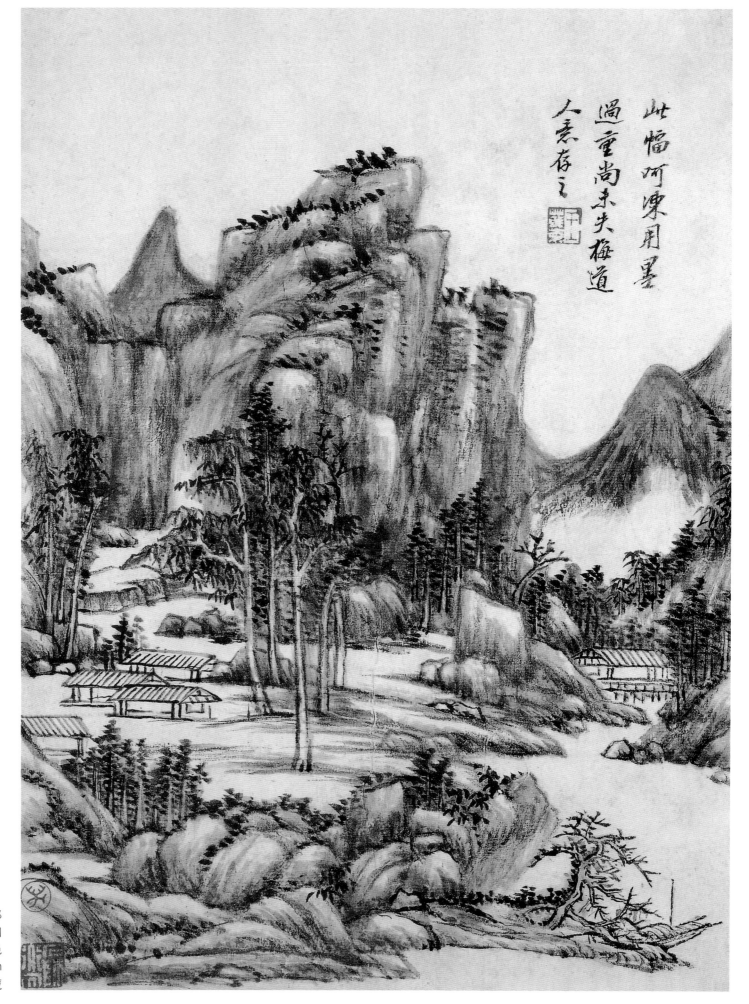

此幅阿麻用墨
過重尚未失梅道
人意存之

王原祁
仿古山水图册之四
纸本设色
35cm×26cm
上海博物馆藏

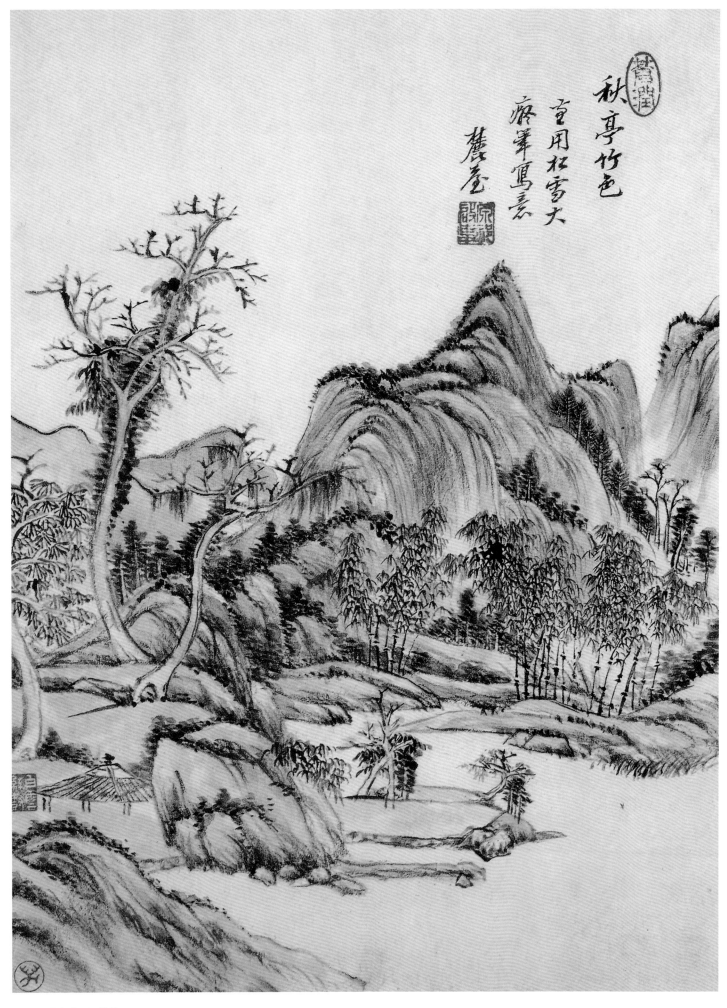

秋亭竹色
宜用松雪大
癡筆寫意
麓臺

王原祁
仿古山水图册之五
纸本设色
35cm×26cm
上海博物馆藏

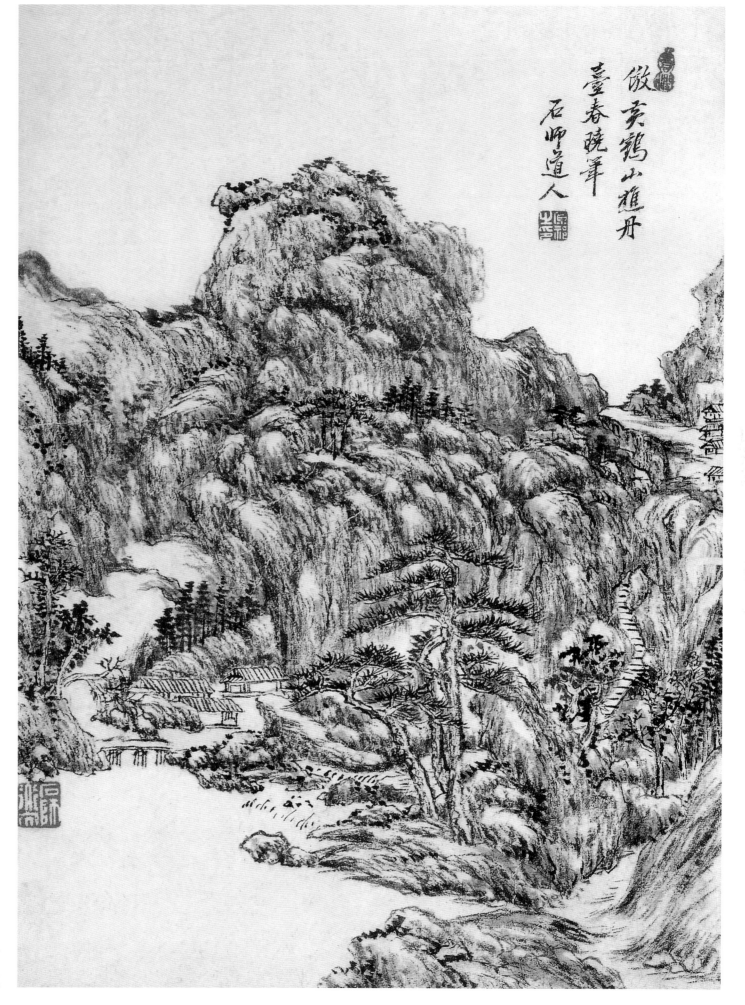

做黄鹤山樵丹
臺春曉筆
石師道人

王原祁
仿古山水图册之六
纸本设色
35cm×26cm
上海博物馆藏

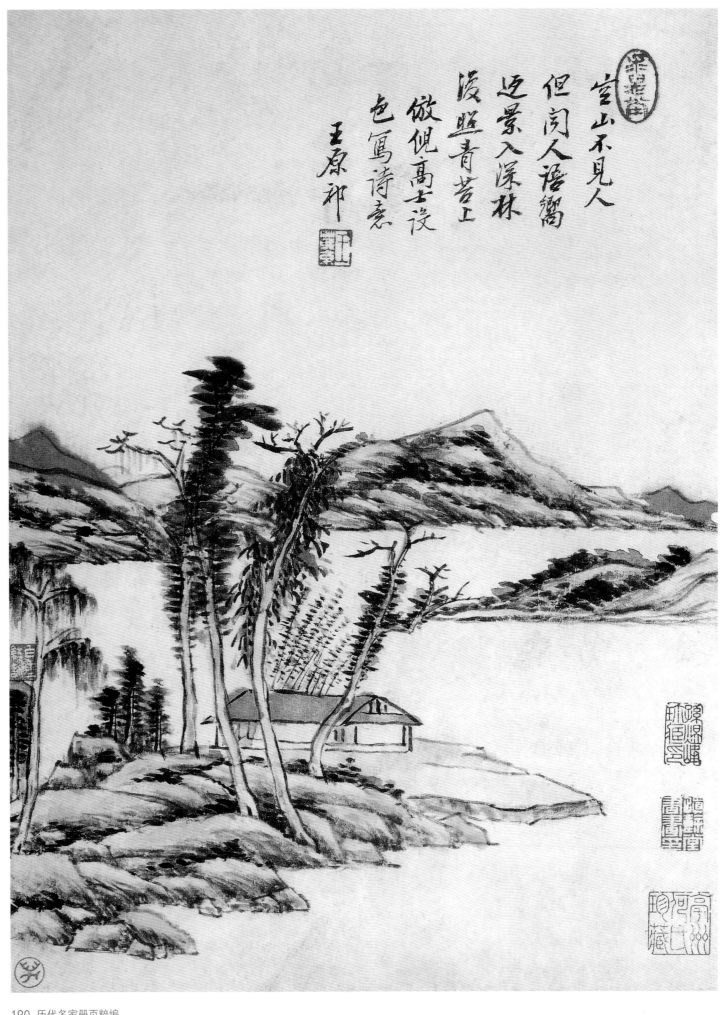

空山不見人
但聞人語響
迄景入深林
復照青苔上
做倪高士设
色寫詩意
王原祁

王原祁
仿古山水图册之七
纸本设色
35cm×26cm
上海博物馆藏

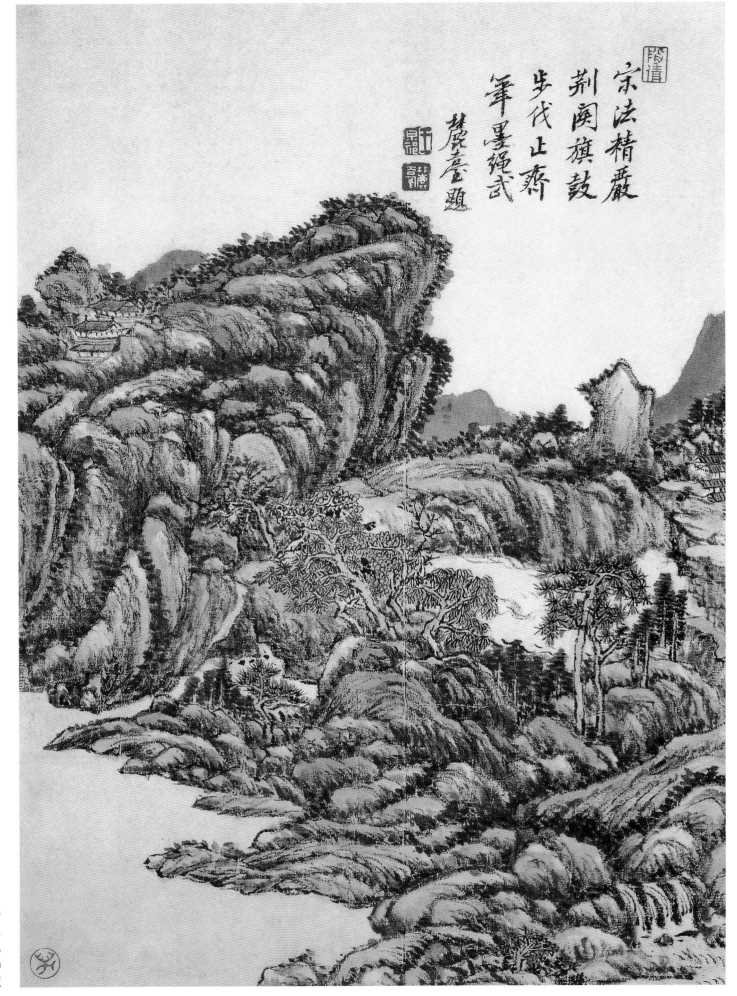

宋法精嚴
荊關旗鼓
步伐止齊
筆墨繩武
麓臺並題

王原祁
仿古山水圖冊之八
紙本設色
35cm×26cm
上海博物館藏

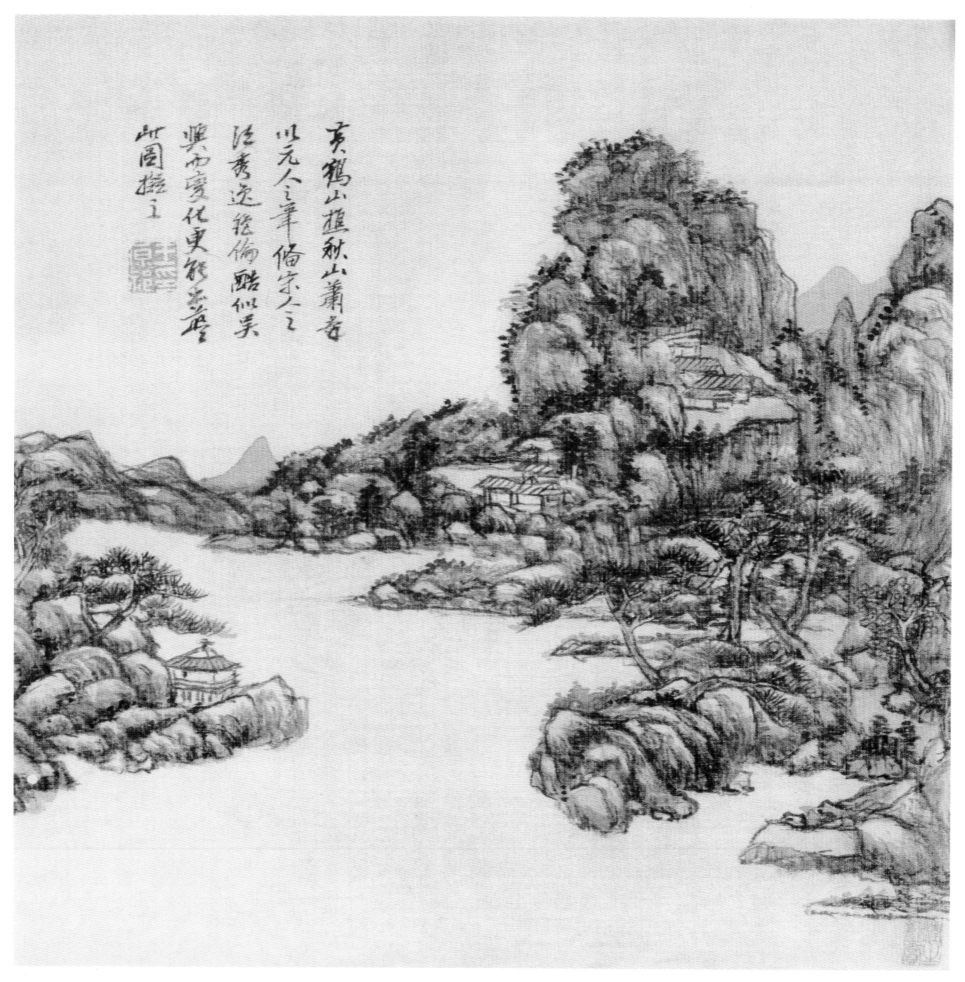

王原祁　仿元四家山水图册之一　绢本设色　30cm×30.5cm　清华大学美术学院藏

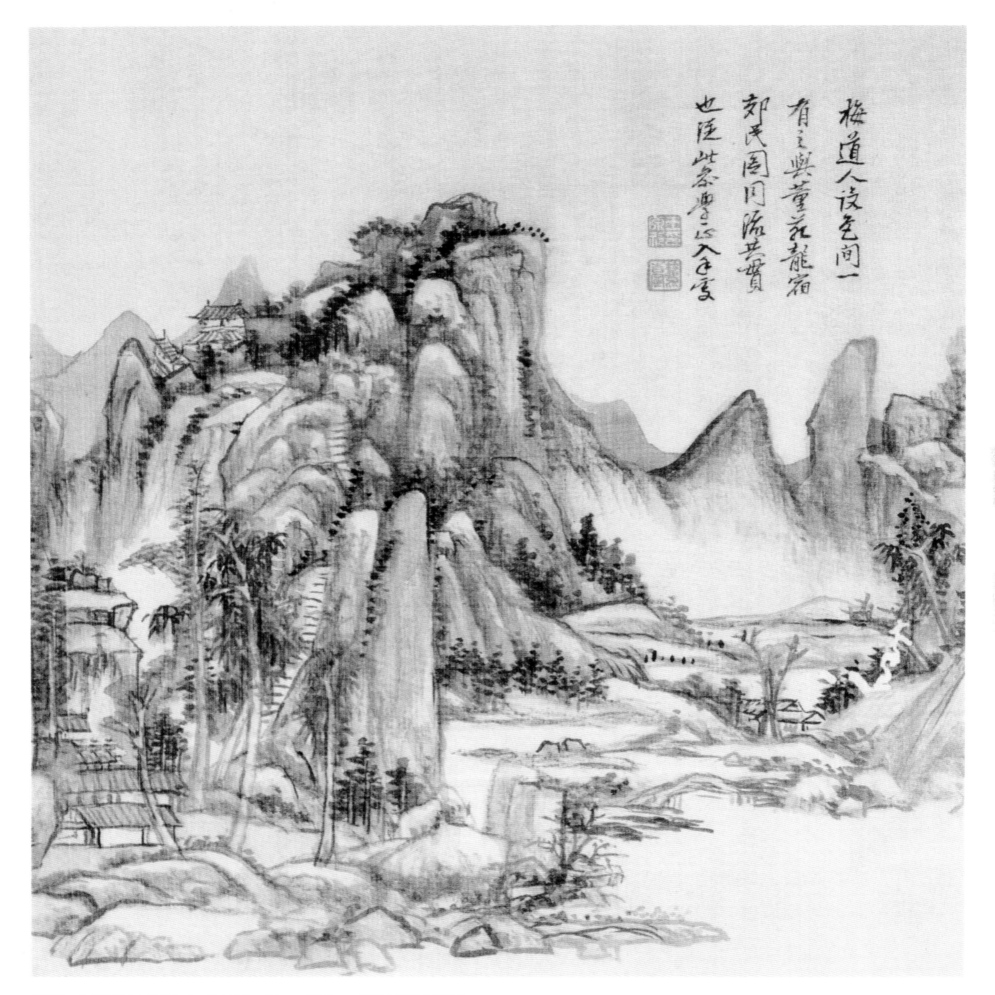

梅道人设色向一
有之與董花龍宿
郭民同源共贯
也陸此峯嶂入畫意

王原祁 仿元四家山水图册之二 绢本设色 30cm×30.5cm 清华大学美术学院藏

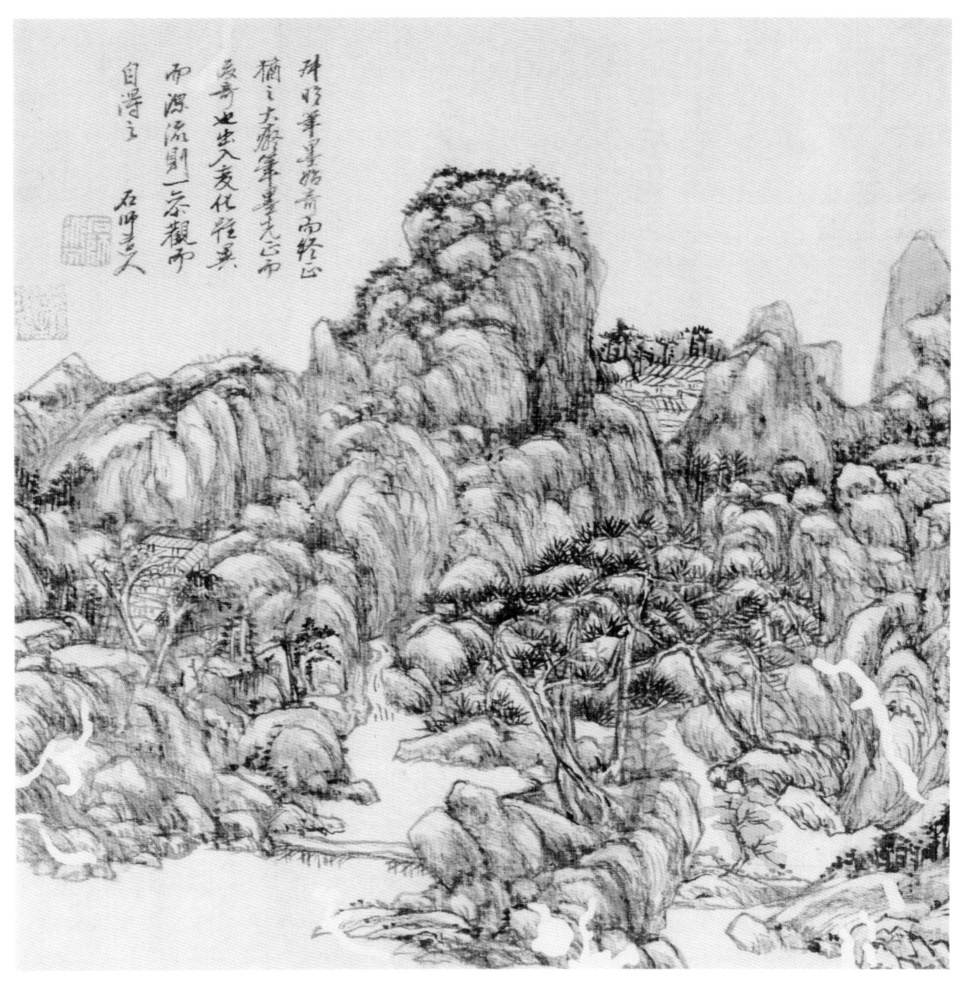

王原祁　仿元四家山水图册之三　绢本设色　30cm×30.5cm　清华大学美术学院藏

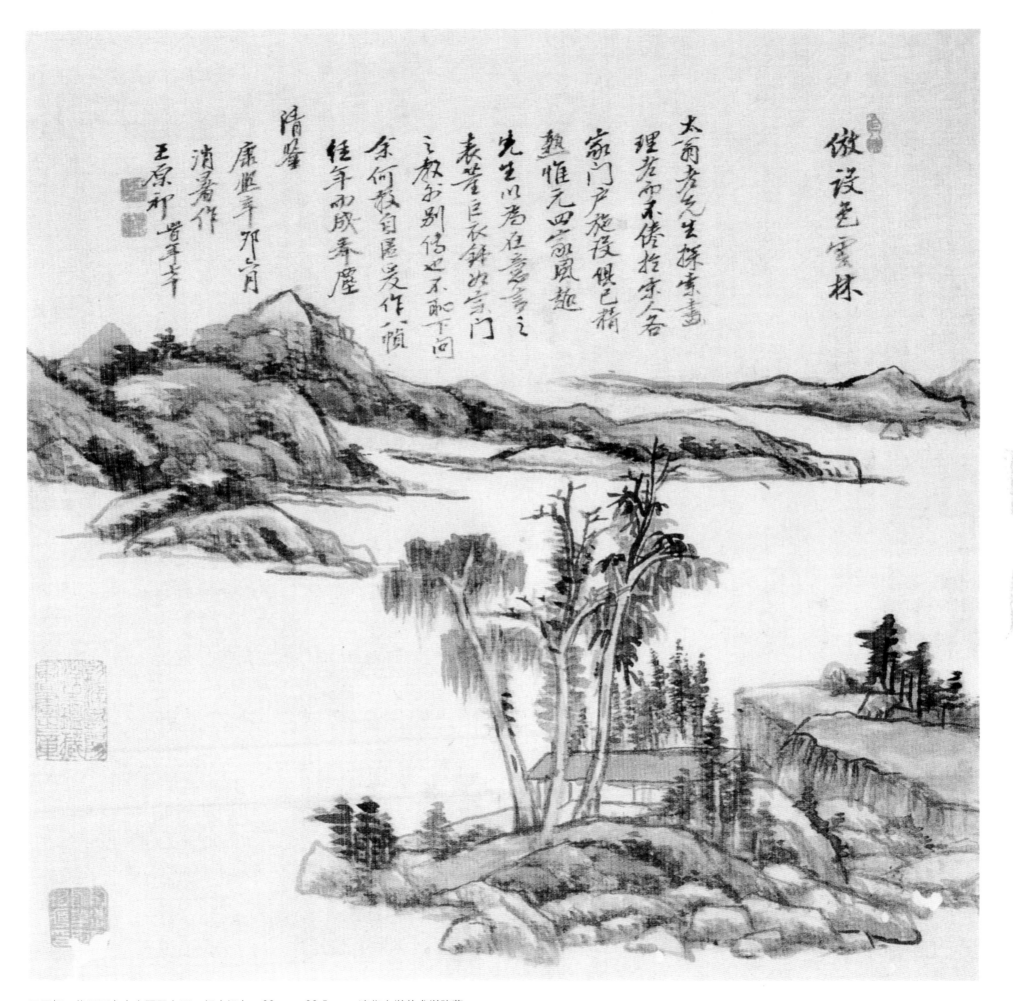

太翁老先生探索畫
理老而不倦拾求今各
家門戶施後限已精
熟惟元四家風趣
先生以為在意多言之
表董巨衣鉢如宗門
之教不别傳也不啻下回
余何敢自匽爰作倣
任年而咸弄屋

倣設色雲林

清鑒
康熙辛邛肖
消暑作
王原祁當年幸

图书在版编目（CIP）数据

历代名家册页粹编. 清初四王册页 / 历代名家册页
编委会编. -- 杭州 : 浙江人民美术出版社, 2017.6
ISBN 978-7-5340-5824-0

Ⅰ. ①历… Ⅱ. ①历… Ⅲ. ①中国画－作品集－中国
－清代 Ⅳ. ①J222

中国版本图书馆CIP数据核字 (2017) 第108562号

《历代名家册页粹编》丛书编委会

黄琳娜　韩亚明　吴大红　杨可涵　刘颖佳
郑涛涛　王诗婕　侯　佳　应宇恒　杨海平

责任编辑：杨海平
装帧设计：龚旭萍
责任校对：黄　静
责任印制：陈柏荣

统　　筹：应宇恒　吴昀格　于斯逸
　　　　　侯　佳　胡鸿雁　杨於树
　　　　　李光旭　王　瑶　张佳音
　　　　　马德杰　张　英　倪建萍

历代名家册页粹编　清初四王册页

出版发行　浙江人民美术出版社
　　　　　（杭州市体育场路347号　http://mss.zjcb.com）
经　　销　全国各地新华书店
制版印刷　浙江海虹彩色印务有限公司
版　　次　2017年6月第1版·第1次印刷
开　　本　889mm×1194mm　1/12
印　　张　16.333
印　　数　0.001-2,000
书　　号　ISBN 978-7-5340-5824-0
定　　价　158.00元
如有印装质量问题，影响阅读，请与承印厂联系调换。